賈樟柯談賈樟柯

電影的口音

白睿文——著

以此書獻給我的女兒金道榮
希望你未來的人生跟賈樟柯的電影一樣
充滿了歌聲、舞蹈和美麗的畫面

「其實每個電影作者的風格跟味道轉化成語言
就是你的『口音』，一個很關鍵的問題是：

你的電影中有沒有你的口音？」

——賈樟柯

總序　談中得來

　　二十多年以來，除了學術研究和文學翻譯之外，我的另外一個學術方向就是文化口述歷史。初始的動機是因為我發現我所研究的領域特別缺少這方面的第一手資料。當時除了記者針對某一個具體的文化事件或為了宣傳一部新作品以外，比較有深度而有參考價值的口述資料非常少。但不管是從研究的角度來看或從教學的角度來考量，我總覺得聆聽創作人自己的敘述，是了解其作品最直接而最有洞察力的取徑。當然除了作品本身，這些訪談錄也可以幫我們理解藝術家的成長背景、創作過程，以及他們所處在的歷史脈絡和面臨的特殊挑戰。

　　當我還在哥倫比亞大學攻讀博士學位期間，便已經開始與各界文化人進行對談或訪問。一開始是應美國《柿子》（*Persimmon*）雜誌社的邀請，他們約稿我訪問資深翻譯家葛浩文（Howard Goldblatt）和中國作家徐曉等人。我後來在紐約經常被邀請替很多大陸和台灣來的作家和導演擔任口譯。跟這些創作人熟了之後，除了口譯我也開始私下約他們談；這樣一個長達二十多年的訪談旅程就開始了。我當時把我跟侯孝賢、賈樟柯等導演的訪談錄刊登在美國各個電影刊物，包括林肯中心電

影社主編的《電影評論》（*Film Comment*）雜誌。後來這些訪談很自然地變成我學術生活中不可缺少的一部分。《光影言語：當代華語片導演訪談錄》是我出版的第一本對談集，該書收集了我跟二十位資深電影人的對談錄。後來又針對侯孝賢導演出了一本長篇訪談錄《煮海時光：侯孝賢的光影記憶》。實際上，從1998年至今，我採訪各界文化人的計畫一直沒有間斷，從導演到作家，又從音樂家到藝術家，一直默默地在做，而且時間久了，就像愚公移山一樣，本來屬於我個人的、一個小小的訪談計畫，漸漸變成一個龐大的文化口述史項目。之前只刊登有小小的一部分內容，它就像冰山的一角，但大部分的口述資料一直未公開曝光，直到現在。

　　這一套書收錄的內容非常廣泛，從我跟賈樟柯導演的長篇訪談錄到崔子恩導演對中國酷兒電影的紀錄，從中國大陸的獨立電影導演到台灣電影黃金時代的見證人，從電影到文學，從音樂到舞蹈，又從建築到崑曲。希望加在一起，這些採訪可以見證半個多世紀以來的社會和文化轉變。它最終表現的不是一個宏觀的大歷史，而是從不同個人的獨特視角呈現一種眾聲喧嘩，百家爭鳴的文化視野。雖然內容很雜，訪談錄的好處是這個形式平易近人、不加文飾，可以深入淺出，非常直接地呈現創作人的創作初衷和心路歷程。從進行採訪到後來的整理過程中，我始終從各位前輩的創作人身上學到很多，而且每當重看訪談錄總會有新的發現。因為秀威的支持，這些多年以來一直放在抽屜裡的寶貴的採

訪資料終於可以見天明。也希望台灣的讀者可以從這些訪談中獲得一些啟發。

　　生命一直在燃燒中，人一個一個都在離去。我們始終無法抓住，但在有限的人生中，可以盡量保存一些記憶和歷史紀錄留給後人。這一系列就是我為了保存文化記憶出的一份小小的力。是為序。

白睿文

寫在前面

　　《電影的口音：賈樟柯談賈樟柯》或許會在不期然間顯影一種與中國電影相關的刻度。於2020年，這個尚未完結的、注定要被記憶和書寫的年份。

　　這是一次在交談中講述、回溯中獲得的導演的故事：他的個人故事——盡人皆知，亦無人知曉；他的創作生命——鏡頭前的裸露，銀幕後的祕辛。賈樟柯的電影，自20世紀末端逶迤鋪陳，以一個連續的軌跡，穿行過21世紀最初的二十年。自「獨立電影」的倔強、青澀與才名到崛起的中國電影業巨無霸中的平行座標原點。這也是一個在對話中顯露出形態和內涵的故事：關於電影、關於藝術、關於創作與選擇，關於生命之河的急緩、匯流、蜿蜒與水中和岸上的偶遇。

　　在這世紀更迭的數十年間，賈樟柯電影印刻了今日中國電影的特定線索：從無緣中國電影院線、機構，唯有撞擊、穿過歐洲國際電影節的「窄門」，到繼張藝謀、張元之後長久地成為國際藝術電影視野中的「中國電影」的別名，再到復興的中國電影市場上的種種相遇與衝撞，及至今日成為中國電影的一種高光與肌理。然而，賈樟柯的意味並非旨

在標識不同的文化、電影歷史的不同時段，亦非描刻或明確那一系列曾暫存於中國電影的座標中的二項式：藝術／商業、國際電影節／本土市場、都市／鄉村、超級大都市／內陸小城、「普通話」／方言、獨立／機構、「作者」／類型（電影）、紀錄／虛構（電影），而在於他的電影執著一如他自覺且靈活的滑動。與其說他標誌或清晰了那些的二元組，不如說他的作品序列始終在碰撞、劃破那些彼此對立的、看似堅固的分野與「斜槓」。似乎已是定論，賈樟柯是一位中國的「電影作者」，但他卻並不執著於自己的風格標籤。他不間斷地令自己於中國、世界上的遭逢成為了電影，他亦令電影的邊際悄然延展。賈樟柯的「汾陽」因而個性分明又圓融豐滿。這令《賈樟柯談賈樟柯》變得格外有趣。

　　在白睿文所記錄和寫就的這部訪談錄裡，有由外及內的目光凝視：望向中國、望向電影、望向藝術、望向賈樟柯；由內而外的應答與回望。白睿文注視並傾聽，他努力捕捉並分辨著其中的「口音」：中國的口音或山西汾陽的口音？似乎他所關注的，更多是個人、藝術、電影與風格的口音。賈樟柯的「口音」或聲音。因為推動並支撐著訪談者的，是關於電影藝術、藝術電影、電影作者或曰電影藝術家的知識系譜。其中，賈樟柯在回應並回憶：片場的時刻與生活的時刻，選擇或偶然，理解或誤讀。因此，在此書的問答間，有對藝術／電影藝術的「信」與「疑」，有學者對藝術家／作者／導演的愛重，有創作者對研究者的答

疑，亦有電影人與友人間的戲謔、調侃與默契。此間，無疑有「內」與「外」之間的錯位與流轉。望向賈樟柯的電影，不僅是望向小城汾陽，也是凝望當代中國的一處內部：國際大都市側畔的城鎮中國，其間無名的小人物或流動中的勞動者；然而，那從不是異地或別處，自賈樟柯電影序列的開啟，那便是在中國的激變與全球化的「大遷徙」間流動、溢出「內部」，來自汾陽朝向遠方、他鄉的動態畫卷。此書或許成了多重「外部」與「內部」間的對話與注視。這不只是美國中國學學者對中國導演的矚目與提問；也是多重「內部的外部」與「外部的內部」的顯現。猶如《三峽好人》裡盤旋不去的飛碟，或填裝於主題公園彈丸裡的「世界」。世紀交臂而過的特殊段落，中國現代化百年的尖峰時刻與幕間轉場。此間，「西方」已不僅是地理的遠方，同時在文化自我的深處；中國不再是歐美主導的空間的「別處」，也是現代主義世界的前沿。對話的形態間，交錯的目光裡，汾陽的故事從來都是中國故事，也是全球化時代的世界故事。一如從站台間走出、行過的人們，在四川奉節的崖壁下走去「山西」的礦工，在現代都市裡流轉的江湖兒女，或繫在頸間卻失落了家門的鑰匙……

　　也許，在世紀之交中國的文化史與電影史裡，賈樟柯和他的同學們、同代人在自覺與不自覺間實踐了中國電影敘述的一次轉移：由「第五代」的空間、儀式美學中歷史祭典到歲月、時光、流動、漂泊的生命；其後面是關於凝滯的中國時間想像與加速度超現代的現實辨認間的

變換。當然，賈樟柯也試圖穿過時間的暮靄舊日的碎影，但他影片中奔湧向前的時光之河，似乎更適合於從未來方能截取其呆照。賈樟柯講述，儘管他並非一個老派的說書人。在此書間，是他對自己電影講述的講述，是他對白睿文發問的回答、自陳，間或有閃避，有隱約的反詰和自辯。電影的時間和被述的時間，世界時間鏈條的接續與裂隙的再度隱現。

2020年，新冠疫情的魔影仍在世界徘徊不去，我們於再啟現代的時間之際。一本關於電影的對話，安放在一個尚未分明的斷痕之上。一份對電影這一「記憶裝置」的記憶。

戴錦華

2020年9月20日於北京

戴錦華，北京大學中文系教授。著作包括《斜塔瞭望：中國電影文化1978-1998》、《性別中國》、《昨日之島》、《經典電影十八講：鏡與世俗神話》、《電影理論與批評》、《浮出歷史地標：現代婦女文學研究》等書。

目次

前言

從汾陽到世界

　　回看從1949年到現在的中國電影史，可以簡單地把這段影史分成三個時期：毛澤東時代的寫實主義時期（1949—1978）、中國電影新浪潮時期（1984—2000）、商業電影時期（2002至今）。從四〇年代末到七〇年代末，所有的電影作品都是由國營的製片廠製作的，而且大部分的電影作品都帶著濃厚的政治宣傳色彩。在社會主義寫實主義號召之下攝製的電影，呈現的是一個理想世界——充滿愛國理念和烈士的犧牲精神、黑白分明的英雄和敵人、社會主義的景象。這個時代最受歡迎的電影類型是戰爭片，表現朝鮮戰爭、抗日戰爭和國共內戰為最常見的例子，當然，還有後來的樣板戲電影。

　　1976年以後，隨著政治和經濟改革，一種新的文化也漸漸開始形成——也就是1980年代的所謂「文化熱」。這時期，海外的不同文化開始湧進中國——搖滾樂、WHAM（編按：即八〇年代紅極一時的英國男子雙人樂團「轟！合唱團」）、西方古典音樂、美國鄉村音樂、約翰‧丹佛（John Denver）、理查德‧克萊德曼（Richard Clayderman）、尼采（Friedrich Wilhelm Nietzsche）、叔本華

（Arthur Schopenhauer）、佛洛伊德（Sigmund Freud）、魔幻寫實主義（Magic Realism）、米蘭‧昆德拉（Milan Kundera）等等。在這些混雜的外國文化因素進來的同時，許多中國老百姓也開始重新認識自己的文化傳統，包括佛道儒思想、太極、氣功、傳統戲曲等等。這兩種趨勢的碰撞也就產生了一種文藝復興，一個真正的文化「百花齊放」的態勢。其後中國新一代的文藝青年開始了不同形式的文化運動——藝術界有星星畫會，詩歌界有朦朧詩和《今天》，文學界有傷痕文學和尋根文學，音樂界有崔健和中國搖滾音樂的崛起等。

到1983、1984年，北京電影學院的七八屆中出現了新一代導演——第五代，他們帶動了中國的電影新浪潮，也變成八〇年代「文化熱」的重要部分。第五代在美學和文化上的獨特視角是受到兩種完全不同因素的影響而形成的：一種是導演在文革期間的特殊經驗；另一種是改革開放初期的衝擊。第五代所拍攝的第一波作品，包括《一個和八個》、《黃土地》、《大閱兵》、《喋血黑谷》，給中國電影開闢了一條新的路子，好像要在美學、政治和電影語言等方面跟過去劃清界限。像陳凱歌的處女作《黃土地》，有意識地呈現給觀眾非常熟悉的人物（農民和軍人），但表現的手法和語言完全不同。不像老的戰爭片裡頭有黑白分明的英雄和敵人，更沒有樣板戲的「三突出」，《黃土地》的人物在道德上有種相當複雜的掙扎性。這部電影有一種沉重和曖昧的氣氛，大量運用蒙太奇、象徵和寓意，使用的攝影手法和視覺語言是嶄新的，最

後還留有開放性的結尾。《黃土地》可以說是一個革新之作，是第五代的開始，也是整個中國藝術電影（或「中國的新浪潮」）的開始。

雖然第五代的多位電影人日後開始轉向商業電影，但第六代接納、採用和延續了他們早期作品的實驗精神。在第六代的演變中，這個群體找到了自己的聲音，而且這個聲音在本質上跟第五代有一些不同。最早出現的幾位第六代導演（比如王小帥和張元）拋棄了傳奇敘述而把重點放在日常生活的細節，「英雄人物」被「邊緣人物」代替，唯美的調度和景觀換成粗糙的紀錄式風格，將第五代偏愛的文學改編題材改為原創、自傳題材和真實故事；另外一個重要的改變是國營的電影製片廠已經不是第六代的主要合作夥伴。從某種程度看，第五代和第六代都代表著中國藝術電影的不同階段，從本質上而言，整個八〇年代和九〇年代的一個基本趨勢是中國藝術電影的崛起，這也可以被看成中國電影史的第二個大趨勢。

1970年出生的賈樟柯不屬於最早出道的第六代導演，但後來憑著他在國內外的影響和獲獎紀錄，他漸漸被公認為整個第六代最有代表性的人物。賈樟柯生長在山西汾陽，幼年在文革後期度過。六歲的時候文革結束，文化解凍已開始，他的青春期在日漸開放的時代中度過。年輕的賈樟柯曾愛上台灣著名歌手鄧麗君的金嗓子，還曾一邊看美國通俗電影《霹靂舞》（*Breakin'*）一邊模仿學習電影中的舞蹈招式。後來他前往省會太原學習繪畫，但賈樟柯走上電影之路的主要的轉折來自《黃土

地》的一個偶然的觀影機遇：

> 《黃土地》應該是1980年代中期的電影，我一直沒看過。那天買
> 張票就進去了，那時候也不知道誰是陳凱歌，也不知道《黃土
> 地》是怎麼回事兒。但是一看就改變了我的人生。看完《黃土
> 地》我就決定要拍電影，我要當一個導演。這樣就開始對電影感
> 興趣……在看《黃土地》這個電影之前，我能看到的中國電影差
> 不多都是那種官方宣傳片，都是非常保守的電影模式。所以我對
> 電影沒有想像力，覺得電影就是這個樣子。但是看了《黃土地》
> 以後，突然覺得看到了電影的其他可能性，所以我就喜歡上這個
> 藝術。

不久之後賈樟柯便考上北京電影學院文學系並赴京就讀電影專業。
在北京電影學院期間，賈樟柯創辦了北京電影學院青年實驗電影小組，
開始拍學生電影。也就是通過《有一天，在北京》、《嘟嘟》、《小山
回家》等作品，賈樟柯開始尋找自己的電影風格。

學生電影裡最成熟的作品是《小山回家》。本片的主角小山是一
名來北京打工的失業廚師，春節快到時，小山在北京到處尋找願意陪
他回老家過節的老鄉。58分鐘的電影中，小山在京城東奔西跑找不同
身分的老鄉，包括大學生、賣黃牛票的、妓女，但小山始終沒有「回

家」。雖然是學生作品，但其間可以讀出賈樟柯後來的電影風格的一些特點和他對老百姓現實生活中遭遇的關注。《小山回家》是第一次用王宏偉來做主演，王宏偉也成了賈樟柯日後電影的重要合作夥伴。當賈樟柯帶著《小山回家》參加香港獨立短片電影節時，他認識了他後來的主要創作班底——攝影師余力為和製片人周強、李傑明。往後的幾年裡，賈樟柯和香港製片團隊的衕衕製作一起打造了一系列驚人之作，包括賈樟柯最重要的幾部影片——《小武》、《站台》、《任逍遙》、《三峽好人》、《二十四城記》等。通過這些電影，賈樟柯得以縱橫在中國過去時代的「激情燃燒的歲月」與當下正在崛起的大國之間。

中國在經濟和政治上的崛起，促使中國「大片」迅速發展，商業電影市場空前繁榮，跟賈樟柯同輩的許多電影人已經完全放棄藝術電影，全力以赴商業電影市場使命。但至今，賈樟柯還是跟過去一樣，關注小規模的藝術電影，也通過電影探索個人在社會上的位置，科技在我們生活中的位置，個人在劇烈變遷中如何尋找自己的價值等問題。

賈樟柯的前三部劇情片——《小武》、《站台》、《任逍遙》，經常被稱為「賈樟柯的故鄉三部曲」。這三部電影都運用了非常成熟的電影語言：紀錄片式的美學、寫實的風格、非職業演員的主演、豐富的故事層次。「故鄉三部曲」的每一部作品都是用不同的器材來完成的（《小武》用16釐米、《站台》用35釐米、《任逍遙》用數位），而且

每一部都設置成不同的時代背景（《小武》為1996年、《站台》跨越整個八〇年代、《任逍遙》為2002年）。雖然每部作品採用的拍攝器材和歷史背景都不同，但「故鄉三部曲」是呈現中國二十年來劇烈變化的一個最完整和具有深度的電影反思。「故鄉三部曲」的另外一個特點是把視角放到中國的「縣城」（汾陽和大同）；之前中國電影一直把重點放在「農村」和「城市」兩個空間，但通過這三部影片，賈樟柯把過去「看不見的縣城」真實地展現了出來。同時「故鄉三部曲」也把中國縣城裡「看不見的邊緣人物」——文工團的舞者、街上的扒手、陪酒小姐、小混混，活生生地展現出來。

　　《小武》講述汾陽街頭小偷小武在幾天內人際關係漸漸瓦解——從朋友到情人最後到他家人——的小故事。電影特別像地下紀錄片的風格（手持攝影機、很多雜音等），但其背後的故事性特別強，甚至有點傳統希臘悲劇的意境。而在小武個人的小悲劇之後，還有一個更大的悲劇正在發生，就是人物（和導演）的故鄉汾陽的大規模拆遷。就是說在小武生活中的關係一個一個瓦解的同時，他的整個生存環境也正在瓦解。《站台》的時間跨度和整個敘述更加大膽，故事跨越整個八〇年代，從改革開放初期一直到1989年。在這個龐大的歷史背景之下，一群參加文工團的青年夢想者正在努力尋找自己的位置。2002年的《任逍遙》接著探索變遷中的中國，本片講述兩位迷失方向的青少年，他們想踏入社會但一直不斷犯錯誤，一錯再錯。用數位拍攝的《任逍遙》也是中國早期

數位電影的重要作品。

　　雖然在國際上賈樟柯以故鄉聞名，但在國內，他的作品一度只能在小規模的電影俱樂部、大學校園、小型的獨立電影節中，或以盜版DVD的形式跟觀眾見面。一直到2004年的《世界》，賈樟柯的電影才開始在中國內地正式放映和發行。《世界》也算是賈樟柯電影美學的轉型之作。電影裡的主角都是從外地來到北京世界公園打工的民工，在此這些民工可以「不出北京，走遍世界」。在世界公園裡，汾陽來的民工可以在埃菲爾鐵塔吃午餐，飯後到倫敦大橋散步，然後翹望還未倒下的世貿中心大樓。在電影裡，賈樟柯長期合作的演員趙濤（也是賈樟柯的夫人）飾演一位舞者，她一直跟在公園裡當保安的男朋友（成泰燊飾）發生矛盾和糾纏。《世界》的核心是：世界公園表面的華麗奢侈和國際典範——恰好都是「虛假」的外殼；公園工作人員內心的孤絕和貧困的生活條件——恰好都是「真實」的呈現。通過公園的華麗外表和民工絕望內心這種劇烈的對比，《世界》慢慢地展現對全球化、後現代社會的假象和對時代的絕望和迷茫。本片在沿襲賈樟柯以往的獨特風格和主題之外，還增加了一些新的因素，比如林強的電子音樂、夢幻式的FLASH動畫片段，還有幾處有點魔幻寫實主義的鏡頭。

　　憑著2006年上映的《三峽好人》，賈樟柯榮獲威尼斯電影節金獅獎，該片探索劇情片和紀錄片之間的邊界，又更大膽地增加魔幻寫實主義的各種元素，如在奉節的廢墟中時而出現的京劇演員、走鋼索的人，

甚至外太空來的飛盤。在《三峽好人》裡，賈樟柯終於把他原先在《小武》中表現的拆遷和廢墟的美學推向最終的目的地：影片結尾，整座城市化為廢墟，將要被長江淹沒，永不復存。《三峽好人》拍攝的另外一個特點是，它跟賈樟柯關於藝術家劉小東的紀錄片《東》是同步拍成的，而且兩個電影文本之間有許多微妙的互動。

繼續在劇情電影和紀錄片之間徘徊的賈樟柯，在2007年和2010年又拍了兩部紀錄片——《無用》和宣傳上海世博會的《海上傳奇》。在兩部紀錄片之間，賈樟柯拍了他的第六部長篇劇情片《二十四城記》。《二十四城記》也非常有意識地探索劇情片和紀錄片之間的關係，並探索電影形式的本質。本片的演員陣容包括趙濤、陳沖和其他職業演員及多位現實生活中的退休工人。《二十四城記》回顧了計畫經濟時代中國的工廠文化，在那個時代，工人生活中的所有問題不出工廠的大門都可以解決，但工廠一旦關閉，這些工人的命運又如何？這便是《二十四城記》以電影語言所探索的問題。

2013年，賈樟柯推出他最具有爭議性的作品《天注定》。本片由四個完全不同的故事組成，每一段故事都講述了個人在社會中被剝削、侮辱和異化，被推到一種無路可走的處境之後，造成的一系列驚人駭世的暴力事件。暴力事件的背後也隱隱約約地表現出經濟繁榮面目之下隱藏的社會不滿和被壓抑的暴力傾向。

2015年的《山河故人》，賈樟柯又回到了故鄉汾陽，但這次不是捕

捉當下，也不是追隨歷史，而是瞄向未來。這是賈樟柯電影第一次把目光放到未來時空，也是第一次拍發生在海外的故事，這算是一種新的嘗試。像十五年前拍攝的《站台》一樣，《山河故人》也是採取一個大敘述的視角俯視十幾年的變遷和失去。2018年的《江湖兒女》也涉及變遷和失去這兩個主題。《江湖兒女》講述了在黑社會混的斌哥（廖凡飾）和巧巧（趙濤飾）的故事，他們在十幾年的歲月裡經歷了武鬥、監獄、生老病死，而在這個過程中，傳統道德的「忠」和「義」漸漸被金錢代替。雖然本片受到吳宇森1980年代的香港黑幫電影的影響，但賈樟柯重構的江湖景象卻沒有MV式的蒙太奇手法、英雄同時拿兩把手槍的鏡頭、白鴿子在教堂裡飛的場景和其他煽情的畫面。《江湖兒女》反而可以被看成江湖電影類型的最終解構：傳統江湖電影的追打和槍戰換成尋找和等待，慢動作的武鬥鏡頭換成「慢電影」的美學。影片最後，當公安局把監視器安裝在巧巧經營的茶樓對面時，我們便知道，昔日的江湖已不復存在。

回到此文開頭提到的中國現代電影史的三個階段，第三階段便是商業電影。從武俠大片《英雄》、《十面埋伏》和《無極》到消費至上的《小時代》系列，又到怪獸大片《美人魚》和《捉妖記》，甚至主旋律電影和動作電影的混合物《戰狼2》，目前的中國電影產業好像完全違背了第五代和第六代最初的電影理念。當下的中國電影產業被商業電影

的巨大力量控制。當中國電影產業奔向市場化，全面擁抱主流電影的類型、製作模式和明星制度時，賈樟柯和他的合作者還是把眼光放到一個中間的位置──在社會主義和資本主義之間，廢墟和復興之間。這個中間位置是邊緣人士的天地──舞者、流浪者、妓女、民工和小偷。當看透過去中國電影經常出現的人物的虛假性，賈樟柯試圖創造一種新的電影世界，而且除了真實性，賈樟柯愈來愈想通過人物創造一種電影的新可能性：

> 到現在我已經拍了二十多年的電影，越來越覺得拍電影最難的就是創作一種新的形象。那也是電影創新的核心。要創作一種新的人，拍到一個新的人物。

賈樟柯在電影中確實創作了中國電影史上好幾位相當有代表性的電影人物：小武，一個非常固執地維護自己道德標準的天真扒手；崔明亮，通過他能夠見證一個充滿理想的文藝青年如何走到中年的常規；韓三明，寡言無語地在廢墟中絕望地尋找他多年未見的妻子；沈濤，一直在努力處理她跟她生活中的男人之間的複雜關係。這些人物都是沒有跟上改革開放步伐的一群，他們的故事可被視為賈樟柯重新詮釋改革開放四十年的故事。

賈樟柯對中國電影的重新調整可以從電影中人物的身上看到，同

時也可以從人物生存的環境中看到。前面提到賈樟柯把故事設在「縣城」的重要性，因為過去大部分的中國影片把注意力投射到「優美的農村」或「現代的都會」，電影裡的「縣城」一直是一種被遺忘或被忽略的地標。賈樟柯不只把汾陽搬上舞台，還在《小武》、《站台》、《山河故人》等片中不斷地用光影的方式重返此地。同時汾陽的「中間位置」也被電影中的「拆遷」和「工地」鏡頭強調。電影中的「廢墟」把已經邊緣化的人物再推向一個更加異化和不穩定的位置。賈樟柯電影裡的廢墟鏡頭甚至可以看作人物本身的反射，把人物內心的意象折射到周圍的環境。仔細觀看電影裡的背景，也會發現昔日時代遺留下來的痕跡：《站台》裡褪了色的舊政治標語，《任逍遙》裡的老蘇聯式建築，《二十四城記》中將要換面改裝成新樓房的老工廠。就像詹姆斯・喬伊斯（James Joyce）的都柏林、福克納（William Faulkner）的約克納帕塔法（Yoknapatawpha）和莫言的高密東北鄉，賈樟柯的汾陽已經變成他電影裡最重要的想像地標。後來賈樟柯從汾陽開始探索其他的縣城和「看不見的城市」，比如《任逍遙》的大同、《二十四城記》的成都、《天注定》的東莞。但用電影來思考社會的變化，環境的破壞，時間的流逝，也許最理想的框架就是《三峽好人》、《東》和《江湖兒女》中將被淹沒的奉節。

　　除了人物和環境，賈樟柯電影世界的另一個特點是他所採用的電影形式，這種形式本身也經常在探索所謂「中間位置」。當年拍

《黃土地》的陳凱歌導演早已經拋棄藝術電影的形式，全面擁抱商業電影。但賈樟柯還是堅持藝術電影的路線，繼續用電影提出難解的問題，而且一直在探索電影形式新的可能性。電影形式新的探索可以體現在：文本跟文本之間的互動，紀錄片跟劇情片之間的曖昧，《天注定》裡武俠電影的痕跡，《三峽好人》裡科幻電影的意象，《江湖兒女》裡香港八〇年代黑幫電影的影子。電影形式的探索也體現在賈樟柯對不同器材的試驗和他自己塑造的風格，或用賈語稱「電影的口音」。

　　賈樟柯的另外一個特點是把他自己放到了一個「公共知識分子」的位置。賈樟柯的紀錄片跟劇情片一樣受歡迎；他本人經常出現在中國最有影響力的脫口秀和雜誌封面上；他還是非常多產的散文家，出版了多本關於電影的圖書，包括《中國工人訪談錄：二十四城記》、《賈想I》、《賈想II》等。他在2006年和製片人周強及攝影師余力為創辦了西河星匯製片公司，也開始支持其他獨立導演，包括韓傑、刁亦男、韓東等。賈樟柯也經常在自己的電影裡希區考克（Alfred Hitchcock）式地客串演出，有時也會在韓寒和其他導演的片子裡出現。

　　從2012年開始，賈樟柯的電影活動好像開始更加「企業化」。2013年賈樟柯成為意匯傳媒（北京）有限公司的第二大股東，公司經營的範圍包括廣播電視節目。2015年賈樟柯跟著名媒體人王宏、攝影師余力為及張冬一起發起成立上海暖流文化傳播有限公司。2016年賈樟柯在家

鄉汾陽創辦了三家新的公司：汾陽賈樟柯藝術中心有限公司，汾陽種子影院有限公司和汾陽市山河故人餐飲有限公司。次年創辦了平遙國際電影展。在短短的幾年裡，該影展已被視為中國最有創意和影響力的獨立電影節之一（編按：賈樟柯曾於2020年第四屆影展期間宣布2021年起不再參與，影展將交由平遙政府主辦。但後來他還是回來參與了2021年的平遙電影節）。從汾陽第一次通過《小武》出現在大銀幕到現在已經二十年過去了，賈樟柯有意通過影展、戲院、藝術中心和餐廳把「昔日被遺忘的小縣城」打造成一個國際電影和藝術的重要基地。也許賈樟柯自己蛻變最顯眼和意想不到的例子是：2018年，二十年前的「地下導演」被選為全國人大代表！從此可以看出賈樟柯在當代中國文化圈的巨大影響，也可以看出他的多重身分：導演、文化批評家、製片公司的大老闆，甚至是政治人物。從前用電影替邊緣人說話，用電影來批評權力的賈樟柯，如今已經走到企業和政治權力的中心。在賈樟柯的電影作品裡，可以見證本文提到的中國電影史三個階段：社會主義寫實時代、中國電影新浪潮、商業電影的時代。在賈樟柯所有的電影裡都可以看到對寫實時代的關懷。實驗性（或稱「新浪潮」、「藝術電影」）一直是賈樟柯偏愛的電影模式。而賈樟柯這幾年參與的各種企業和創業上的活動也告訴我們，連曾經被稱為「來自中國底層的民間導演」（林旭東語）也逃不過中國商業電影的魔掌。

同時，要是想瞭解賈樟柯從汾陽到世界的旅程，不只是需要把賈導

放在中國電影的歷史脈絡裡，還需要理解賈樟柯在國際藝術電影上的位置。二十多年以來從威尼斯到坎城又從紐約到東京，賈樟柯在國際藝術電影節比任何其他中國電影人更加引人注目。賈樟柯的電影在國際上多次獲獎，包括《三峽好人》榮獲威尼斯電影節的金獅獎，而且有五部電影進軍坎城。《黃土地》應該對年輕的賈樟柯來說是有啟發性作用，但後來的賈樟柯深受小津安二郎、侯孝賢、布列松（Robert Bresson）和安東尼奧尼（Michelangelo Antonioni）等藝術電影大師的影響。當然賈樟柯的作品裡也可以看到更靠近商業和類型電影的導演——包括吳宇森和史柯西斯（Martin Scorsese）——的作品所留下的痕跡。後來憑著他塑造的獨特電影風格和光影語言，賈樟柯被納入國際藝術電影的殿堂，而且可以跟其他國的電影大師平起平坐。其實通過他的合作夥伴，也可以直接看到賈樟柯和國際藝術電影的聯繫。十幾年以來，賈導的合作者包括攝影師埃里克‧高帝耶〔Éric Gautier，他曾為藝術電影大師安妮‧華達（Agnès Varda）、奧利維耶‧阿薩亞斯（Olivier Assayas）和是枝裕和（Hirokazu Koreeda）擔任攝影師〕、馬修‧拉克勞（Matthieu Laclau，法國剪輯師）、作曲家林強（曾與侯孝賢合作多部電影）和日本製片人市山尚三（Shozo Ichiyama，也是侯孝賢多部電影的製片人）。在這個過程中，賈樟柯甚至變成國際藝術電影被拍攝的對象；2015年巴西導演華特‧薩勒斯〔Walter Salles，作品包括《革命前夕的摩托車日記》（*The Motorcycle Diaries*）〕還拍了一部關於賈樟柯的長篇紀

錄片《汾陽小子賈樟柯》（*Jia Zhangke, A Guy from Fenyang*），該片參加過坎城電影節而更加確定了賈樟柯在國際藝術電影的重要位置。

　　充分理解賈樟柯的作品和他處的複雜位置，必須通過中國電影和國際藝術電影這兩種完全不同的電影生態入手。在這兩個極端之間，賈樟柯電影的意義、被瞭解程度和發行情況都有所不同。兩個電影生態之間的張力可以在很多方面看到：比如賈樟柯頭三部劇情長片都是在海外深受歡迎，但在中國沒有公映；賈樟柯參與過的各種商業或廣告，像2010年應上海世博會之邀拍攝的《海上傳奇》、2019年為蘋果手機拍的廣告、2020參加的Prada Mode，都可體現純藝術與商業之間的一種張力。最顯明的例子是2013年的《天注定》，本片獲得坎城的肯定，被《紐約時報》選入21世紀的最佳25部電影名單，但在中國內地還是一直無法公映。最後這會產生「兩種賈樟柯」的現象，或者說在中西之間賈樟柯會體現兩種稍微不同的電影和藝術展現。就像在中國市場無法公映的《天注定》，賈樟柯的短片和他監製的多部電影都在中國廣泛地流傳，而這些作品也是在歐美不容易被觀眾看到的。同時賈樟柯在中國的多重身分（公共知識分子、文化產業的創業者、人大代表等）也是在西方不容易看到的，在很多歐美觀眾的眼光裡，賈樟柯還保持一種純電影作者的身分。二十多年以來中國的新商業電影洪流一直給獨立電影帶來不少的挑戰，但就算獨立電影如此艱難，賈樟柯依然能夠在這種環境不但繼續創作而且還能夠繼續創新。賈樟柯的堅持不只是依靠他天生的創作精神，

而一樣重要的是他有能自然縱橫兩種完全不同的電影環境的超然能力，從中國的電影產業到歐美的藝術電影市場，從維護一個不妥協的藝術理念到面對審查投資和市場的三種挑戰，又從汾陽到世界。

賈樟柯談賈樟柯

　　現在回頭看我將近二十年來研究華語電影的學術生涯，我非常意外地發現賈樟柯的電影一直陪伴著我。九○年代末，當我還在攻讀博士學位期間，便開始注意到賈樟柯的電影。當時看了《小武》和《站台》，覺得特別震撼，不只是因為他成熟的電影手法和充滿詩意的畫面，還因為每次看這些電影，我都會馬上被帶回到1993、1994年在中國留學的年代。我當時看了許多的電影，但大多數給我的印象是虛假和不真實的。雖然《小武》和《站台》這些電影的發生地是汾陽而非我留學的古都南京，但唯有這兩部電影能夠喚起我當時在中國留學期間的這種體驗，當時的聲音、音樂、面孔、服裝和景色都浮現在眼前。

　　賈樟柯電影於我而言，不只是單純的觀影。2002年，賈樟柯帶《任逍遙》參加紐約電影節，那次我有幸被邀請擔任賈導的口譯。紐約的秋天，我陪著賈樟柯參加《任逍遙》映後的對談，接受幾個媒體的專訪，還陪他見了電影大師馬丁・史柯西斯。除此，我自己還對賈導做了長達兩個多小時的訪問。那篇訪談錄後來收錄到我的第一本書《光影言語：

當代華語片導演對談錄》（也就是因為那次與史柯西斯導演的見面，使他後來同意為《光影言語》寫序）。

　　往後的幾年裡，賈樟柯的電影漸漸變成我研究和教學的主要對象，2009年我出版了專著《鄉關何處：賈樟柯的故鄉三部曲》（*Jia Zhangke's "Hometown Trilogy": Xiao Wu, Platform, Unknown Pleasures*），算是英語世界的第一本研究賈樟柯電影的專著，也是英國電影學院出版社（British Film Institute）「當代經典」系列中的唯一一本研究中國大陸電影的書籍。2014年的《煮海時光：侯孝賢的光影記憶》是請賈導寫的序，賈導的那篇《侯導，孝賢》寫得既有深度又有感情。這樣算，我這幾年寫的四本書裡，其中的三本有賈樟柯的印跡。

　　2017年我跟我在加州大學洛杉磯分校（UCLA）的同事，孔子學院的蘇珊簡（Susan Jain）和策展人林清心（Cheng-Sim Lim）、UCLA電影資料館的Paul Malcom開始籌備2018年「銀幕中國雙年展」的內容。當時就提出一個建議，除了放映賈樟柯的最新影片《江湖兒女》，也請導演來UCLA擔任「駐校藝術家」，這樣可以安排賈樟柯電影回顧展、一系列對談、電影大師班等活動。後來林清心和Berenice Reynaud還特意去了一趟北京，親自向賈導提出邀請。當時賈導的新片子還在做後期，準備發行和宣傳。我心裡有數，導演如此忙碌，或許可能會抽空來放最新的片子，但不一定有時間在校園長期待著。所以當收到林清心的來信說賈樟柯導演一口氣就答應了時，我們都特別高興。

實際上，除了邀請賈導參加UCLA的活動之外，我還有一個計畫，那就是把我和賈導的一系列訪談錄下來，日後整理成一本電影訪談錄。賈樟柯的電影回顧展一共有五場活動，放映了《小山回家》、《小武》、《站台》、《世界》、《三峽好人》、《營生》（短片）、《天注定》和《江湖兒女》。除了第一場以外，後續的四場映後都有九十餘分鐘的公開對談。另外還有一場給電影系學生做的大師班活動，也是以對談的形式進行的。2019年2月中旬，《江湖兒女》在美國正式發行之前，賈導再度來到美國，我便與他又做了兩次公開對談——2月10日於加州大學的柏克萊藝術博物館和亞太電影資料館（BAMPFA）與2月12日於亞洲協會（Asia Society）的洛城分館，兩個對談的內容又被編入書中，此書也特別收錄2021年6月2日一次圍繞紀錄片《一直游到海水變藍》的線上對談作為「尾聲」。這樣九場活動一共錄下十三個多小時的精彩內容。除此之外，本書的第一和第二章節裡頭，也把我在2002年跟賈導做的一次採訪的部分內容編了進去，這樣使得導演的成長背景和故鄉三部曲的內容更加豐富。

　　當然公開對談跟私下錄下來的訪談從本質上有些不同。首先在美國進行這種公開對談需要犧牲一半的時間給翻譯，另外還得顧及觀眾感興趣的內容和話題。就是說，私下談電影可以盡興地談，甚至那些一般觀眾不會感興趣的話題，也可以深入討論，暢談無盡。但在觀眾面前還是多多少少有點身不由己，需要選一些比較大眾化的話題，而且總是有

「看時間」的壓力。當然訪問的對象也會受到影響，有一些回答會縮短。我也發現舞台上的賈樟柯會比私下討論電影的賈樟柯更加幽默。每場對談九十分鐘，總會留最後二十分鐘讓觀眾提問。因為有出版的計畫，觀眾的提問是經過篩選的，部分觀眾的問題也會被編進此書。另外，因為每場的觀眾都有一些不同，討論的內容難免會有一些重複，這在整理的過程中基本上都做了處理。因為對談跟我們在學校放映的電影都有直接關係，所以大部分討論的內容圍繞著當天放的片子。這並沒什麼不好的，但這樣的一個形式，就沒有很多時間討論賈樟柯其他的電影活動，比如他拍的多部紀錄片和短片都談得少，也沒有很多時間討論賈導創辦的平遙電影節和他監製的多部影片，主要的內容還是圍繞著賈導的劇情長片。這些小小的限制都是跟公開對談的形式有關係，但談話的內容仍是如此精彩和豐富，讓人回味，非常值得記錄。

　　本書的內容分成六章，基本的結構是根據賈樟柯的拍片順序來設計的。第一章「汾陽光陰」的內容包括導演的成長背景，他的電影對流行音樂的運用，大學期間的學生電影，和他主要的幾個合作夥伴，尤其是攝影師余力為。第二章「光影故鄉」主要探討賈樟柯的「故鄉三部曲」──《小武》、《站台》、《任逍遙》。第三章「廢墟世界」是從《世界》談到《三峽好人》這兩部轉型之作。第四章「社會正義」討論了《二十四城記》和一度遭到爭議的《天注定》。第五章的對談主要圍繞《江湖兒女》，也略談之前拍的《山河故人》。最後一章「光影之

道」的主要內容來自賈樟柯跟UCLA電影系的研究生做的一次大師班活動。賈樟柯從學習經驗展開討論，深談學生電影《小山回家》的寶貴經驗，然後又討論《三峽好人》開頭的美學，最後與學生做交流。

完成這本書有許多人需要衷心致謝：首先是賈樟柯導演。在如此忙碌的日程中抽一個星期的時間來洛杉磯跟學生和我進行對談和學術交流，我們實在感激不盡。另外還要感謝陪賈導在洛杉磯的團隊，梁嘉艷小姐（Casper Leung）和楊修治先生。在賈導的行程還未定下來之前，我意外地收到金馬影展的來信，受邀參加第55屆金馬影展的評審工作。等到賈導的行程定下來之後，才發現跟金馬影展的時間有重疊。最後為了配合兩個活動，我只好把金馬之行分成兩半，中間回趟洛杉磯主持賈導的電影回顧展。所以這本書的出版，也得感謝金馬影展工作人員的支持和配合，包括李安主席、執行主席聞天祥老師，還有羅海維先生。跟我共同邀請賈樟柯到UCLA的蘇珊簡、林清心、Paul Malcom和Berenice Reynaud都提供了各種協助。謝謝亞洲協會的Jonathan Karp先生和BAMPFA的Susan Oxtoby女士。也非常感謝邀請賈樟柯來校的各個主辦單位：「銀幕中國雙年展」，加州大學洛杉磯分校的孔子學院、電影資料館、電影系、亞洲語言文化系和人文院。謝謝主辦活動的兩個主要場地Hammer戲院和Bridges戲院，以及所有的工作人員。除了大師班，賈導在洛杉磯的大部分活動都由製片人孫向辰先生（Eugene Suen）擔任翻譯。還要感謝我在UCLA的博士生，尤其是幫忙做聽打工作的杜琳

小姐和侯弋颺先生。還要感謝所有參加賈樟柯電影回顧展和大師班的學生和觀眾，尤其是提問題的學生和觀眾。賈樟柯在UCLA一個星期，一共有六場活動，每一場都有百位以上的觀眾，而且總有些固定的鐵桿粉絲，每場都到，還有洛杉磯華語電影圈的名流和著名學者來參加該活動，像著名舞台導演Peter Sellers，他每一場活動都來捧場。謝謝他們對此活動的支持。二十多年以來，戴錦華教授一直是我最敬佩的中國電影學者，她願意百忙中抽空為此書撰文，我充滿感激和感動，謝謝戴老師。最後要特別向廣西師範大學出版社的出版團隊致敬，包括前任編輯劉洪勝先生、設計師吾然設計工作室，還有項目統籌趙艷女士和責任編輯張潔女士，謝謝他們的支持。也很榮幸這本書終於能夠跟台灣的讀者見面，特別感謝秀威的編輯鄭伊庭、尹懷君，以及其他台前幕後幫助這本書面世的工作人員。

白睿文

2019年2月13日於洛杉磯

汾陽的轉變讓人不可置信。我現在回到汾陽，
也覺得很陌生，這種變化讓我思考如何能夠敏
銳地捕捉到周遭這種種變化，我覺得這對導演
來說是一種責任。

汾陽光陰

成長背景／流行音樂／學生電影／合作夥伴

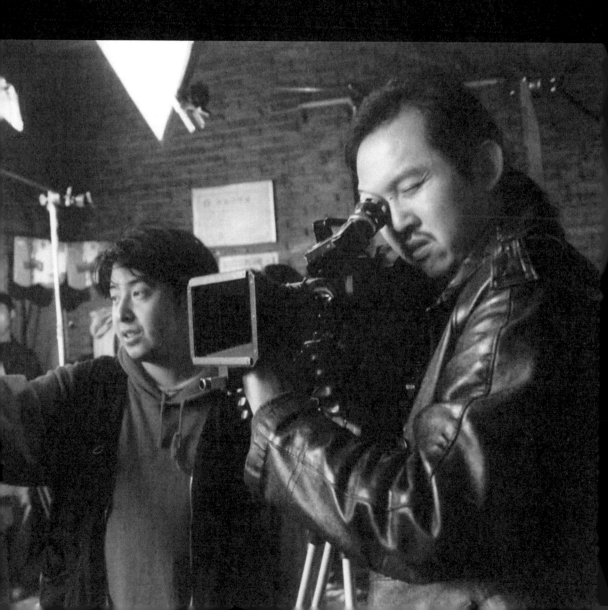

您的前三部劇情片經常被稱為「故鄉三部曲」，您自己的故鄉山西省汾陽縣也是頭兩部《小武》和《站台》的主要故事背景。在您後來的電影裡，汾陽也不斷地重現，比如《山河故人》等等。我們先從「故鄉」展開討論：能否先介紹您在汾陽這座城市的生長背景？接下來談談「故鄉」這個概念在您創作生涯中的含義？

我的故鄉山西汾陽是個縣城，這個縣城對我確實很重要，因為縣城在中國的行政區劃裡面比較特別，它是介於大的城市和農村之間的一個橋梁。比如說，在山西的話，最大的城市是太原，是省會。省會自然會有很多電影院和劇場，會有歌舞團、電視台、電影製片廠，很多文化設施都會集中在這些大的城市。農村可能只有土地，只有農業，但縣城會把這些文化的東西，還有很多物質的東西，比如說電視機、洗衣機，流通到農村。農村的東西也是經過縣城流通到城市。所以在縣城生活，故鄉給了我一個視點，這個視點可以接收來自城市的訊息，也可以充分地瞭解農村。

像我的話，我父親那邊的家庭一直在縣城裡面，然後父親的親戚都在太原生活。我母親這邊，比如我舅舅、姨媽都在農村，是農民。我小時候放暑假有一半的時間在太原的姑媽家，跟著我的表姊、堂兄看電影打網球；另一半的時間在我姨媽家，在農村跟我的表妹放羊。縣城給了我一個瞭解農村和城市的很有意思的角度。我很珍惜這樣的一個角度。

我的家鄉歷史比較悠久，尤其是在晚清到民國之間，那個年代對於山西非常重要，因為山西最早的中學——汾陽中學，是1905年建校的，醫院也是1907年建立的。雖然現代教育和醫學都算是比較早的，但它仍然是一個很小的地方。騎自行車，從南到北、從東到西，只需要十分鐘的時間就可以穿過這個城市，再往外走就是田野和農村。那個時候一個是因為貧窮，人沒有什麼旅行；一個是因為那時候，特別是文革期間和文革結束不久，旅行不是很自由。我記得我父親第一次旅行是去上海給他單位的文工團買樂器，那個時候得有介紹信才能去上海，才可以買到火車票和訂到酒店。所以從小，汾陽這個故鄉給我的印象總是一個比較封閉的狀態。現在想起來，我會覺得我小時候生活在古代！因為房子都是老房子，明代或清代的房子；人基本上也不會離開那個縣城。這種封閉感，對我小時候有非常大的影響，會很自然地對外面的世界有很多想像。《站台》這部電影裡頭有他們幾個聽廣播的鏡頭，聽烏蘭巴托有寒流什麼的，那是我小時候的真實記憶。因為小時候真的沒有什麼地方可去，所以想像中世界上最遠的地方就是烏蘭巴托！每年西北風一吹，會有一股寒流從烏蘭巴托吹過來！（笑）我拍完《小武》還準備去蒙古，去烏蘭巴托看一看，後來因為簽證的問題沒有去成。但烏蘭巴托在我的想像中一直是個非常遙遠的地方。

　　我在這樣封閉的地方（長大），到了八〇年代改革開放，有新的東西進入生活裡，那種改變帶來的震動感是強烈的。我覺得談到故鄉應

該結合這個時代一起談，首先是物質層面的改變，然後是精神層面。我七八歲——剛剛上小學的時候，介於改革開放前後，就在那個交界的地方，那個時候記憶裡最深刻的就是吃不飽。確實是有飢餓的感覺，因為那個時候糧食都是供應的，一戶人家四口人，父母兩位成年人每個月有多少斤米多少斤麵，我跟我姊姊作為小孩子也是定額供應。那個時候的主要糧食是玉米麵，做成的麵食叫「窩窩頭」。早上可以吃窩窩頭，但到了中午十二點的時候就會開始餓，因為它熱量很少，很容易被吸收然後就沒有了。所以小時候常會有這種飢餓的感覺，但一到八〇年代，因為改革開放首先是從農村開始的，飢餓的感覺很快就消失了。過去那些我們感覺很遙遠的物質的東西，像電視機、洗衣機，開始出現在我們的生活裡了。生活上的這種物質的改變非常刺激。這種刺激感是什麼呢？比如說我上小學三年級的時候，應該是1983、1984年左右，那時候我們學校放了一個紀錄片，講上海的一個工廠剛開始生產洗衣機。那個時候覺得這是電影裡的事情，很遙遠，結果第二年我們家也買了洗衣機。一下子覺得電影裡的事情變成了現實，這種改變非常劇烈。另外一個改變是什麼呢？社會的活躍，開始有很多的流行音樂，特別是香港和台灣的流行音樂。

　　您說到流行音樂，其實在您所有的電影裡，音樂扮演了很重要的角色，它也代表很多不同的東西，有時候是時間的流逝，有時候是人物之

間溝通的方式，有時候又是一種文化的象徵。不管是卡拉OK、歌劇、粵語歌、搖滾樂，還是哼唱的歌曲、唱歌的打火機，音樂好像無所不在，雖然它的運用很微妙，但是它給予人物及整個電影敘述非常大的力量。

　　我自己非常喜歡音樂。讀大學時曾寫過一篇論文，談電影敘事和音樂的關係。因為我覺得音樂的結構方式有很多可以借鑑到電影敘事裡，那時開始有這種關於音樂與電影的抽象思考。後來我的電影用了很多流行音樂，是因為拍《小武》之前，中國內地突然開始非常流行卡拉OK。有次我和一幫朋友去我家鄉的卡拉OK唱歌，看到一個非常孤獨的男人，不停地唱同樣的歌。他唱得非常難聽，剛開始我覺得很煩，後來時間久了，我看著他唱歌突然覺得很感動。這讓我開始對流行文化有一種新的見解。對於在那樣艱難的環境裡生存的人來說，流行文化提供了一個溫暖的歸宿，一個讓他們自我安慰的地方。那一幕讓我非常感動。所以寫《小武》的劇本的時候，就把很多卡拉OK的情節寫在裡面。
　　另一方面，我是1970年出生的，1980年代初正是我成長的階段，那時候中國流行音樂開始興起。流行音樂基本上是伴隨著我長大的，流行音樂在我們這一代的成長過程中扮演了非常重要的角色。一開始是港台的音樂，後來開始有些國外的流行音樂進來。這對我們非常重要，因為在這之前中國沒有流行文化，有的都是樣板戲、革命文藝那種模式。我

記得特別清楚，我第一次聽鄧麗君¹的歌，就像《站台》裡一樣，是偷偷聽台灣廣播的短波時聽到的。當時年紀還小，說不清楚她的聲音為什麼打動了我，就好像有魔力一樣。在那個時候，我每天一到時間就會開收音機聽她的歌。

上了大學以後，再回想這段時候，我明白了她的音樂代表了我們文化景觀的重大改變。在我剛剛開始記事的時候，中國基本上沒有流行音樂。我們在收音機裡聽到的都是革命歌曲，講一下這些革命歌曲的名字，你就知道它們有什麼特別之處：比如我們小時候唱〈我們是共產主義接班人〉，到了1980年代，我們唱「我們八〇年代的新一輩」（〈年輕的朋友來相會〉）、〈咱們工人有力量〉，這裡面講的都是複數，都是「我們」、「咱們」，都是群體。但到了1978年或1979年，開始有走私進來的海外的磁帶，鄧麗君跟張帝²都來了。鄧麗君傳到縣城裡，我們聽到的第一首歌不是〈甜蜜蜜〉，也不是〈月亮代表我的心〉，而是〈美酒加咖啡〉，裡面的歌詞「美酒加咖啡，我只要喝一杯」！（笑）「美酒」、「咖啡」這都是資本主義的東西，再加上「我」——個人主

1　鄧麗君（1953—1995），二十世紀後半葉華語地區最知名也是最受歡迎的流行歌手。她是第一個在中國大陸流行的台灣歌手。成名曲包括〈月亮代表我的心〉、〈甜蜜蜜〉。她溫柔婉轉的歌聲及迷人的風範風靡了全亞洲。1995年她因哮喘發作不幸逝於泰國。

2　張帝（1942— ），台灣流行歌手和主持人。因為在現場經常跟嘉賓和觀眾有互動而且即興用歌聲回答觀眾的提問，被稱為「急智歌王」。其代表作包括〈毛毛歌〉與愛國歌〈國家〉，部分歌曲在中國大陸有廣泛的影響力。

義的東西！跟〈我們是共產主義接班人〉形成多大的反差！所以這樣
的音樂一下子吸引了年輕人，比我年紀大的小孩子，他們都會提一個
錄音機，錄音機回放著流行音樂，然後在路上走，那是當時最時髦的一
個情景。《站台》都有這種情節。鄧麗君的歌永遠都是「我」，都是個
體──〈我愛你〉、〈月亮代表我的心〉，完全是新的東西。所以我們
那一代人突然被非常個人、非常個別的世界所感染。以前一切都在集體
裡面，住的是集體的宿舍，父母也在集體裡工作，學校也是集體，在我
們的教育系統裡，個人是屬於國家的，個人是集體的一部分。但1980年
代，這些東西都改變了，最先改變我們的是這些流行音樂。

　　流行音樂的進入算是非常大的一個改變。《站台》這部電影也跟
流行音樂有很密切的關係，所以我不得不用比較長的篇幅來講述流行音
樂對我們意味著什麼。特別是在《站台》裡，我想把成長過程裡曾經感
染過我、讓我感動的音樂都放進裡面。經由音樂，讓它在敘事上有歷
史性。另外也用一些非常具體的音樂來代表某個年代中國人的生活狀
態。比如1980年的時候，中國處於改革開放初期，國家要鼓勵人民樂觀
地迎向未來，就寫了一首流行歌叫〈年輕的朋友來相會〉³。它最重要
的意思就是：再過二十年，我們會實現四個現代化，那時候我們再相

³　〈年輕的朋友來相會〉，1980年的流行歌曲，張枚同作詞，谷建芬譜曲，原唱為任雁。後
　　來著名歌手朱逢博把此歌收錄《雁南飛》專輯。1983年被聯合國教科文組織選為亞太地區
　　音樂教材，成為中國大陸八〇年代初相當有代表性的流行歌曲。

會，天也美、水也美。也就是說，國家許給人民一個巨大的承諾，明天會更好，未來會很好。這是1980年代改革開放初期非常重要的一首歌，每個年輕人都在唱，社會上充滿了激動與希望的氣氛。到了1986、1987年，我們開始接觸〈跟著感覺走〉[4]這樣的歌，那時文革早已結束，思想開始解凍，開始有思想自由與表達自由。後來有了崔健[5]的〈一無所有〉。所有這些歌都代表那個時候的社會狀態。我這樣年紀的導演，是沒辦法逃開流行音樂的影響的。所以是有很多東西吧，歷史的原因吧，這些歌打動了我。

除了音樂，您電影中的通俗文化都具有很大的力量，但這些力量一方面給人帶來一種解放，同時又產生一種壓抑。

壓抑是會有的。若有人告訴你要關心自己的內心世界的時候，肯定是會有這種現象出現的。比如孤獨感，1960、1970年代的中國人的確非常孤獨，可是那時我們不知道那叫孤獨，那時的人一樣有孤獨、絕望的

[4] 〈跟著感覺走〉，1988年的台灣流行歌曲，陳家麗作詞，陳志遠作曲，原唱蘇芮。原收錄蘇芮的專輯《台北‧東京（跟著感覺走）》。在八〇年代末的中國大陸，此歌曲非常流行。

[5] 崔健（1961—），中國搖滾音樂先驅者，經常被稱為「中國搖滾樂之父」。主要的專輯包括《新長征路上的搖滾》（又名《一無所有》）、《解決》、《紅旗下的蛋》等。代表歌曲有〈一無所有〉、〈不是我不明白〉、〈假行僧〉、〈花房姑娘〉等，在八〇年代末到九〇年代初的中國社會產生了廣泛的社會影響力。崔健也活躍於電影圈，曾拍攝劇情片《藍色骨頭》。

時候，但他不認為那是人與生俱來的情緒。當我們開始思想解放，開始關心自我，開始可以讀到佛洛伊德、尼采、叔本華的書，可以看到很多西方思想與哲學的書籍，開始學著瞭解自己的內心世界之後，可能就開始有了絕望與孤獨的感覺。我覺得這都是非常自然的現象。

1980年代的改革開放還有什麼流行文化給您帶來比較大的啟發？

八○年代最重要的一個事情就是自我意識的覺醒。《站台》的年輕人一開始在演出那些宣傳的節目，是他們不喜歡的音樂，然後逐漸去演流行音樂和後來的搖滾音樂。他們過去在集體裡生活，然後變成一個四處流浪的歌舞團。所以八○年代的人帶有一種很個人的意識覺醒和啟蒙。家庭開始有了電視，開始播放美國、日本和中國港台地區的電視劇，當時有兩個美國的電視節目非常流行——《加里森敢死隊》（*Garrison's Gorillas*）[6]和《大西洋底來的人》（*Man from Atlantis*）[7]，還有香港的《霍元甲》這些。除了這種大眾文化，在書店裡還可以看

[6] 《加里森敢死隊》，台灣翻譯為《游擊英雄》，美國廣播公司（American Broadcasting Company，簡稱ABC）1967年播放的二十六集電視連續劇。講述美軍中尉加里森領隊的敢死隊在第二次世界大戰的歐洲所進行的一系列任務。改革開放初期《加里森敢死隊》在中國播放，是中美建交後，被引進中國大陸的最早的美國連續劇之一。該劇由上海譯製片廠譯製，1980年由中國中央電視台播放，深受廣大觀眾的喜愛。

[7] 《大西洋底來的人》，美國全國廣播公司（National Broadcasting Company，簡稱NBC）1977—1978年播出的二十一集科幻連續劇。也是中國改革開放後，最早播出的美劇之一。

到尼采的著作、沙特（Jean-Paul Sartre）的著作，可以看到佛洛伊德的著作；八〇年代在縣城裡開始有閱讀哲學著作的熱潮。我們見面都會談「潛意識」這種！（笑）那個時候我最喜歡看佛洛伊德的書，因為可以當作「黃書」來看！（笑）然後很快就有了錄像廳，初中高中六年我很多時間都在錄像廳度過了。錄像廳就是一台電視機加一台錄像機，放香港和台灣的影片，胡金銓、張徹、吳宇森他們導演的各種各樣的武俠片、動作片、黑幫片，都是那個年代看的。那個時候錄像廳最受年輕人歡迎的是性教育片。我們經常受騙，買票進去以後發現放的是卡通！（笑）後來到了1987年的時候有一部叫《霹靂舞》[8]的美國電影傳到了中國，幾乎所有的年輕人都喜歡看這部電影。我看了七遍。我為什麼要看七遍呢？因為我喜歡這種舞蹈，我想學這種舞蹈。看了七遍之後，電影就不再在我們那兒放了，所以我就跟幾個同學靠著記憶學會了這種舞蹈。我在我的縣城裡算是跳舞跳得不錯的，（笑）有一年的暑假，一個歌舞團缺一個跳舞的，問我要不要去。我不能去，因為假期要做功課，但我特別想去。很想走出汾陽看看世界。所以我就跟我父親說，我要去跟一同學複習英文，（笑）需要去兩個星期。他就說：「那你去吧！」我就跟著歌舞團從汾陽過黃河一

[8] 《霹靂舞》（*Breakin'*）是1984年流行的美國電影，說的是一群城市霹靂舞者受到考驗與磨難的故事。這部電影1980年代中期在中國非常賣座。它甚至啟發了第五代導演田壯壯拍攝《搖滾青年》。

直快到了內蒙古。這是我第一次離家遠行，第一次離開汾陽，第一次賺錢──靠跳舞賺錢！（笑）

那個年代我們偷偷看佛洛伊德，談論性，一個下午可以寫十首情歌，然後跳霹靂舞，讀小說。那個時代是思想和身體都很解放的時代。每天都有新的哲學書、文學書到來。然後有很多的話題可以談，不只是知識分子在談，普通農民都在討論這些，比如小說《人生》、張藝謀主演的電影《老井》[9]都是全民的話題。

那個時候聽到的最初的中文搖滾歌就叫作《站台》。這個歌讓我聯想到我小時候第一次看我姊姊演出，她拉小提琴，參加一個《火車向著韶山開》的演出。開頭就是一個小提琴的獨奏曲，我無意中把這兩段音樂加起來，覺得我應該寫一個劇本。

您多次談過少年的江湖時代，跟「流氓」、「混混」泡在一起，聽搖滾樂，跳霹靂舞，等等。您覺得那個階段與您後來拍的題材有多大關係？因為您後來的許多電影，從《小武》一直到《天注定》和《江湖兒女》都有種「江湖道」。

9　《老井》，吳天明導演，西安電影製片廠攝製，根據鄭義的同名小說改編。《老井》在1988年獲得多項國內外的電影獎，包括第二屆東京國際電影節最佳影片、第十一屆大眾電影百花獎最佳故事片等。

說到江湖，我小時候就在江湖裡面。我剛懂事的時候文革剛剛結束，很多年輕人沒有工作，有的剛從學校畢業，有的插隊回來。所以我們這些七八歲的小孩子經常跟十幾歲二十歲的孩子一起玩，這麼多人混在一起就形成了一種「江湖」。我們主要做的事情就是打架，（笑）沒有任何理由，走在街上你看我一眼，我看你一眼，就是一場兩個人的「戰爭」。兩個人打架就會蔓延成兩個街道的人打架，然後就演變成縣城裡兩撥人的「戰爭」。我們這些孩子都是有充沛的體力要發揮出來。

　　那個時候，到了小學三年級很多人就不讀書了，為什麼呢？因為爸爸媽媽覺得到了三年級能夠懂算術了，將來賺了錢，錢算不錯就可以了，所以很多人就不上學。但當時年紀還很小，不能工作，這些孩子就變成江湖上的人。我當時就有很多這些江湖上的朋友。到了初中學校門口當時蹲十幾個小朋友，都是我的兄弟，他們都不上學了，那就是一個江湖。《天注定》裡的第一個段落是大海拿獵槍去復仇。我小學的時候，有個同學的媽媽就拿著獵槍找我復仇！我嚇死了。（笑）這樣的經歷很多，我們就是在這樣的環境裡長大的。這對我日後的創作也有不少影響，我覺得我屬於這樣一個群體。那個時候在這樣的環境裡我特別渴望獨立，不靠父母生活，也非常需要冒險。再講就是一個很漫長的故事。但總體來說，我覺得：獨立、冒險、瞭解中國社會、瞭解人，這就是我的江湖。

　　我小時候就是一個談判專家。小時候不管什麼人打架，我都負責調解。我比較擅長調解，因為我能夠給人講清楚誰對誰錯，我們怎麼面

對這些問題。我有點天賦。調解不是因為你有多強的體力,是因為你能夠給他們講清楚,誰對誰錯,如何面對這些問題。我經常做這些調解工作。所以我覺得反過來說,電影幫助了我們這些江湖上的人。喜歡電影之後,或喜歡上文學以後,我善的一面被激發出來了,那些好的作品讓我喜歡上藝術。是藝術讓我發現了我善良的一面。

您小時候也應該算一個文藝青年吧,曾經畫畫、寫詩,經常閱讀。這些經驗對您後來的電影創作起到什麼樣的一個作用或帶來什麼樣的影響?

因為我是1970年出生的,我成長的主要的階段是在八〇年代。開始記事的時候還是有一點文革時代的印象,但真正開始懂事是七〇年代末的改革開放。我很小的時候,整個中國文化都很稀薄,沒有娛樂,也沒有太多的書可以讀,其實每一個家庭都有書,但這些書都是《毛澤東選集》、《馬克思列寧全集》,頂多有兩本《水滸傳》和《紅樓夢》,其他就沒有了!(笑)連唐詩都沒有,因為「破四舊」的時候都「破」掉了。但到了七〇年代末和八〇年代初,我們的小鎮就開始有尼采、佛洛伊德和很多的西方文學和哲學著作。我是從閱讀開始,其實那時候的閱讀經驗對一個孩子來說,有點不好理解。但我還是非常喜歡讀。那個時候一個朋友給我一本佛洛伊德的書,他說「這本書是講性!」(笑)我就把它當黃色書看了!(笑)當然裡面沒有黃色的東西,它多在講「潛意

識」和內心世界。馬上就萌生了一種新的自我理解和認識。

讀得更多的是中國當代文學作品，那時候有一本小說對我的影響特別大，就是路遙的《人生》[10]。那本小說是在講一個農村的年輕人，他很有才華，去了縣城當記者，但因為中國有戶籍制度，後來有人告狀說他是個農民，他只好離開城市回到農村。在這之前我對戶籍制度完全沒有反思。因為我雖然在縣城，但應該算是市民，城市的居民。那個時候，如果不是通過高考，農村的年輕人不可能成為城市的居民。但讀了路遙的小說之後，我才發現原來這個制度很不合理。為什麼有些人生下來就被規定是農民，而另外一部分人不是？所以首先是閱讀帶來最初的自我認識和對社會的反思。

在這種情況之下，就慢慢開始喜歡文學，常常去寫。最初寫詩。因為那個時候讀了很多朦朧詩，我覺得這種詩很好寫，反正寫一些莫名其妙的話就可以了！（笑）說到朦朧詩，當時北島有一首詩叫〈回答〉[11]，裡面有「我不相信……，我不相信……」我當時覺得太棒了！因為我實在太喜歡「我不相信」這句話。（笑）因為當時我們所受的教

10　《人生》，著名作家路遙（1949—1992）的中篇力作。原載於1982年的《收穫》雜誌第三期，是八〇年代初最有影響力的小說之一。1984年被吳天明導演改編成同名電影。

11　〈回答〉是北島1976年創作的詩作，也是早期朦朧詩的代表作。此作原刊在1976年的《今天》雜誌。〈回答〉的主要內容是揭露文革期間的荒謬，也向這段歷史提出疑問和懷疑。部分內容為：「我——不——相——信！縱使你腳下有一千名挑戰者，那就把我算做第一千零一名。我不相信天是藍的，我不相信雷的回聲；我不相信夢是假的，我不相信死無報應。」

育是「你什麼都要相信！」但北島這首詩代表一種懷疑精神。最起碼「我不相信」這幾個字，讓我特別激動。這樣就開始學著寫詩，後來又寫小說。一方面是文學，另一方面是生活：我在一個小的縣城生活，所以一方面可以讀到朦朧詩，讀到文學，因為這些文學讀物都傳到了縣城裡，但另一方面也可以瞭解農村，瞭解中國人最底層的生活，瞭解劇烈的變革對於個人生活和命運的影響。我們家就在有煤礦的地方，人的生命都很脆弱，在這樣的情況下就開始有很多表達的願望，想把自己經歷過的故事和感受寫出來。最初不會想到要拍電影——那離我們太遠，但文學離我們是很近的。

您什麼時候開始對電影產生興趣？

我對電影產生興趣應該是在1991年，那時我已經二十一歲了。我中學畢業後沒有考上大學，因為我學習不好。但是我的父母非常想讓我讀大學。因為我的家鄉汾陽有很多學美術的人，學美術在中國是一條出路，而且美術學校對數學、物理沒有要求。所以我就去太原學美術，在山西大學的一個美術預科班上課。在山西大學的那一年，我們畫室附近有家電影院叫「公路電影院」，是公路局經營的俱樂部，它放了很多老電影，票價很便宜，一張票幾毛錢，放的都是國內的片子。有天下午我

去看了，正好那天放《黃土地》[12]。《黃土地》應該是1980年代中期的電影，我一直沒看過。那天買張票就進去了，那時候也不知道誰是陳凱歌，也不知道《黃土地》是怎麼回事兒。但是一看就改變了我的人生。看完《黃土地》我就決定要拍電影，要當一個導演。這樣就開始對電影感興趣。其實在對電影感興趣之前我對美術和文學就很感興趣，我自己以前也寫一些詩和小說。

曾經發表過嗎？

在山西的文學刊物上發表過一些。但是真正對電影產生興趣，是那年在太原看了《黃土地》以後。因為在看《黃土地》這個電影之前，我能看到的中國電影差不多都是那種官方宣傳片，都是非常保守的電影模式。所以我對電影沒有想像力，覺得電影就是這個樣子。但是看了《黃土地》以後突然覺得看到了電影的其他可能性，所以我就喜歡上了這個藝術。

12 《黃土地》，陳凱歌1984年執導的劇情片。本片也經常被稱為第五代導演早期最重要的代表作。除了陳凱歌，本片的工作人員也包括多位第五代的代表人物：攝影師張藝謀，美術何平，作曲家趙季平等。《黃土地》改編自作家柯藍的散文作品《深谷回聲》。故事講述一位收集民間歌謠的軍人顧青（王學圻飾）到陝北的偏僻村落之後所遇到的貧窮和絕望局面。在尋歌的過程中，顧青遇到絕望的少女翠巧（薛白飾）。翠巧想從絕望的現實逃脫，投奔八路軍，但最後顧青無能為力。《黃土地》獲得多項國際電影的獎項，但在國內也引起不少爭議。也變成了中國八〇年代「文化熱」的一個主要論點。

很快地您就進了北京電影學院？

不是立刻。到1993年才考到北京電影學院，97年畢業。我主修的是「電影文學」，就是電影理論。

北京電影學院在中國電影史上是一所傳奇的學校，從這裡走出了很多中國著名的電影導演。您在那邊待了四年，對您後來的導演視野有什麼樣的影響？

我讀書的時候正好是北京電影學院培養出來的第五代導演最活躍的時候。我入學之前張藝謀剛拍完了《秋菊打官司》，接著《活著》也快完成了。1993年正好陳凱歌的《霸王別姬》在國際上獲得巨大成功。[13]那時整個學校瀰漫了一種清新的氣息，讓學生很有自信。

但學校本身提供給我們的東西……我覺得大多數教授還是很保守。對我來說最主要的收穫就是到了電影學院我才看到真正的電影。舉個簡單例子，1993年的時候我想看很流行的美國電影，比如柯波拉（Francis Coppola）的《教父》（*The Godfather*，1972）或《現代啟示

[13] 《秋菊打官司》獲威尼斯電影節金獅獎；《活著》獲坎城電影節評委會大獎及最佳男演員獎；《霸王別姬》獲坎城電影節金棕櫚獎及美國電影金球獎最佳外語片獎，並獲奧斯卡金像獎最佳外語片提名。

錄》（*Apocalypse Now*，1979），如果你不是導演，不是電影系學生，根本沒辦法看到這樣的電影。所以我到了電影學院最大的收穫就是那些以前只能在書裡看到的電影，真正能在銀幕上看到。在電影學院每星期有兩個晚上可以看電影，星期二是中國電影，星期三是外國電影。所以在這四年裡，我覺得我自己真正進入了電影的世界。

另外我特別感謝北京電影學院的圖書館，收藏了許多香港、台灣出版的電影書籍。中國內地的電影理論很多都是些西方經典的翻譯，如巴贊（André Bazin）、愛森斯坦（Sergei M. Eisenstein）的理論，後來有較新的當代理論，如女權主義、新歷史主義、符號學。但是第一手介紹導演，還有導演訪談的書籍很少。那時候我在圖書館看到了《斯科塞斯論斯科塞斯》（Scorsese on Scorsese，編按：斯科塞斯台灣翻譯為史柯西斯，即名導演馬丁‧史柯西斯）、塔可夫斯基（Andrei Tarkovsky）的《雕刻時光》（*Sculpturing in Time: Reflections on the Cinema*），以及侯孝賢等人的訪談。這些書籍（當時）在中國內地都沒有出版過，只有在這個圖書館能讀到。

我自己的興趣在導演。我選電影文學系的唯一理由就是考那個系的人很少。我是想先進入這個學院，其他以後再說。因為那時候北京電影學院是個很熱門的學校，競爭很激烈。而真正替我打開了一扇窗的，就是這些書籍和這些電影。

還有就是這個學校還是有些支持，它鼓勵學生朝不同的方向發展。

於是我自己慢慢地想做導演。1994年我跟同學組成了一個實驗電影小組，自己找一些錢拍短片。那時我自己拍的第一個短片，叫《有一天，在北京》，十分鐘的紀錄片，是在天安門廣場拍的一個印象性作品。後來又拍兩個故事短片，一個叫《小山回家》，另一個叫《嘟嘟》。《小山回家》在香港獨立電影節得獎，我就是在香港認識了我現在的香港製片團隊：李傑明、周強，還有我的攝影師余力為，他們後來成為我創作小組的核心，我們決定一起拍電影。

這幾年以來，您為年輕的中國導演提供了多方面的支持和協助，甚至為多部新導演的電影擔任監製。您當年剛入行的時候或念書的那個階段，有哪些老師或資深的電影人給您比較大的支持和鼓勵？

我覺得我現在還是一個年輕導演！（笑）我是1993年到北京電影學院學習，那個年代的電影資源很少。如果不進電影學院，我們什麼電影都看不到。但進了北京電影學院之後馬上可以看到黑澤明（Akira Kurosawa）、小津安二郎（Yasujiro Ozu）、尚・雷諾瓦（Jean Renoir）的經典老電影。這些重要的電影都可以看到。北京電影學院的電影教育是從莫斯科電影學院學習回來的，是蘇聯的電影教育方法。但是在我讀書的時候就開始有很多留美、留日、留法回來的老師。所以這個學院裡頭就開始有不同的教學方法。比如說編劇課，有的老師是教蘇

聯的電影寫作方法，有的老師是教美國式的寫作方法。就是在那個年代你可以有一個選擇，不同的方法也都可以寫出很好的劇本，只是要看你自己更喜歡什麼樣的方法。蘇聯的教學方法是一定要把劇本寫得像一本小說一樣，可以閱讀的，可以發表的，非常強調劇本的文學性，包括用詞都需要很高的文學品質。但美國回來的老師說：「電影是要拍的！你把對白寫好，把環境寫清楚就可以！」它是為工作而寫的。這代表兩種不同的思維方法。但我自己特別喜歡蘇聯的寫作方法，因為我當時根本不知道這些電影能不能拍出來，所以覺得把它寫得可以閱讀也可以。

但當時這些氛圍給我最大的影響還是這些年輕的老師把很多最新的觀念帶給學生。其實這些老師也都是翻譯給我們的，當時都沒有教材，但他們依然介紹後現代主義、結構主義、新歷史主義，有非常多的「主義」！（笑）多數的時候會覺得很新鮮，雖然這些新的思維方法和理解世界的方法在中國的研究和傳播還是不太成熟，但是對一個電影工作者來說最重要的還是看世界的方法，我們可以通過這些「主義」掌控和瞭解很多種看世界的方法。這樣就可能會有一種開放性和包容性。它給很多年輕導演帶來一種現代化。

有一次老師給我一個任務，他說：「賈樟柯，你下個星期要給我們講結構主義。我沒怎麼備課，你備備課後給同學講嘛！」（笑）我一個星期都待在圖書館，一直在琢磨什麼叫作「結構主義」！（笑）其實我後來講的應該是我拿一個星期想像出來的結構主義！（笑）講這些，我

覺得對我成長來說，電影的專業是非常重要，但是更重要的是用一種比較開放的心態去學習和接觸不同的理解世界的方法。

對我影響非常大的是教我們中國電影史的老師鍾大豐，他也是在美國做過訪問學者的，他專門研究中國電影史，他研究的一個課題是中國電影裡的戲影傳統，就是電影裡的戲曲傳統。他認為中國電影深受戲曲的影響，包括中國的第一個電影《定軍山》[14]也是改編自一個京劇。它逐漸地形成一種電影觀念，直到現在我們拍電影都會說「拍戲」，觀眾看電影可不會說要去看電影，都說要去「看戲」。如果你拍了一部紀錄片，他們不把它當作「電影」，好像只有drama，只有虛構，只有高度戲劇化才叫作「電影」。他的研究對我非常有啟發，可以瞭解中國文化帶給公眾的一種思維的定性。電影是什麼？對公眾來說，他們非常喜歡看到高度戲劇化的電影。那我們針對這樣的一個情況，應該怎麼去面對？包括我自己也受到這種影響。一開始寫劇本也是很傳奇，（笑）很像院線電影！（笑）

您早期這三部片《有一天，在北京》（1994）、《小山回家》（1995）、《嘟嘟》（1996）現在已經很難看到了，能不能簡單談一下這三部學生作品給您的成長帶來什麼樣的影響？

[14]　《定軍山》，中國拍攝的第一部電影。1905年12月28日上映。該片由任慶泰導演、京劇演員譚鑫培主演。主要的內容由《三國演義》改編的京劇折子戲《定軍山》而編成。

《有一天，在北京》是我第一次當導演，也是我自己做攝影師拍的。這是個錄像作品，也是我第一次通過取景器（鏡頭）看這個世界，拍攝時那種興奮的感覺真的很難用言語表達。我們只拍了一天半，但卻是我第一次通過取景器開始描述、觀看這個世界，我非常興奮。我覺得這個作品沒有什麼可以多談的，因為它很幼稚、很稚嫩，它是部很短的電影，也是個實踐之作。當真正站在街上拍攝的時候，我開始問自己，你看到了什麼樣的人、怎麼樣去看這些人。這個短片是天安門廣場上一些遊客的記錄，給我印象很深的是我很自然地拍到了一些從農村、從外地來到這個城市的人。廣場上還有很多其他的人群，比如說管理者、在北京這個城市裡玩的人、放風箏的，或帶著孩子來度假的。但我還是很自然地拍攝一些外地來北京的人。我覺得從感情上來說，我和這些人有一種天然的融合吧！

　　拍完這個短片之後，我想拍部故事片，來描寫這些從外地來北京工作的人，我們叫他們「民工」。那時我寫了一個劇本叫《小山回家》，「小山」是一個河南民工的名字。故事是說，春節快到了，小山想回河南的老家過年，中國人一到春節就得回家過年，但他不想一個人走，他想去找在北京城裡各種各樣的同鄉，找到一個同伴一起回老家。這些同鄉有建築工人、票販子、妓女、大學生，但沒人願意跟他一起回家。最後他一個人在街頭，留著很長的頭髮，電影最後一個鏡頭就是他在街頭一個理髮攤子把那把長髮剪掉。

這個作品有五十八分鐘，是個非常線性的作品，整個敘事的動機就是小山去找老鄉，描述了中國外來務工者在大城市裡各種各樣的生活狀態，比如有從事非法工作的人、有處境很艱難的建築工人、有生活在道德和自我意識之間的妓女。這毫無疑問是我拍長片之前最重要的一個短片。它確立了我的很多方向，比如我以後電影所關心的人群、我喜歡的電影拍攝風格，都在《小山回家》這部短片裡有跡可循。當然它也是個很不完整、很幼稚的作品。但它對我來說真的很重要，是我整個電影生涯的出發點。

　　從技術上來說，通過這部電影我學到了很多，比如怎麼去找經費、怎麼組織一個攝影隊、怎麼拍完它，然後面臨剪輯、混錄的工作，還有怎麼發行、推廣。我們那時帶了這部短片去北京的很多大學放映，比如北京大學、中央戲劇學院、人民大學、中央美術學院，然後跟觀眾（當然都是大學生）交流。當我拍完《小武》、《站台》，再回過頭來看這部短片的時候，我發覺我從《小山回家》中獲得的是一個完整的拍片過程。雖然這部電影很粗糙，但我從中學習到了整個電影從拍攝到剪輯、再到推廣的製作過程。後來我們把這電影送去參加香港獨立短片展，且得了獎。對於一個學生來說，這個獎項是個很大的鼓勵，讓我的自信心有了很大的提高，在香港我也找到了幾個後來非常重要的合作夥伴。

　　現在也有很多年輕導演在拍電影前來問我的建議，我總是說拍學生電影時不管你遇到多少困難、不管拍完後你覺得你的電影有多幼稚，

一定要堅持把它做完，然後拿給別人看。我覺得電影是個經驗性很強的工作，只有這樣才能獲得一個完整的電影經驗，能應對以後你自己的工作。1997年我拍了第一部長片《小武》，1998年推出以後，在法國發行，接著陸陸續續在一些歐洲國家開始發行，才得到國際上的注意，在某種程度上，之前我已經歷了整個過程。後來，我們去了很多電影節，看了許多種類型的電影，我覺得比較得心應手，最主要的原因就是拍短片時我已建立了自己作為導演的方向。中國內地的藝術家因為長期封閉，很難接觸到外面的資訊，常會面臨一個問題：當我們離開中國，在外國的藝術場合獲得過多資訊的時候，有些藝術家會喪失自己的文化自信心，或喪失自己的藝術判斷力。我覺得對我來說，我沒有失去這些東西。因為在這幾年的短片創作過程中，我已找到了自己的內在藝術世界。我覺得這對藝術家是非常重要的。

《小山回家》拍完之後我們又拍了個短片叫《嘟嘟》。《嘟嘟》是描寫一個女大學生大學快畢業的時候面臨的很多選擇，她得去工作，家庭對她有很多要求，比如婚姻的要求、就業的要求。這電影對我來說是另外一種嘗試，我們沒有劇本，只有一個女演員，明天拍攝，今天晚上我們就構思會有什麼樣的故事，是非常即興的創作方法，它培養了我很多現場的能力。我不是非常喜歡《嘟嘟》這個作品，也很少拿給人家看，但從一個導演成長的角度來看的話，它對我是一次最重要的現場練習。我會在拍攝時突然明白我需要哪種演員或某個鏡頭需要哪種角度。

一切都在未知的狀況下完成，包括整個電影的敘事連貫性，甚至是整個電影的結構。《嘟嘟》這個作品拍攝的日程很特別，每週拍兩天。

是因為你們還是學生，用的是學校的器材？

對，我們沒錢租電影器材，攝影機是學校的，只有星期五晚上才能拿出來，星期六、星期天拍兩天，星期一又要還回去。差不多拍了八天，前後四星期，才完成這個作品。

我們談一下您合作的班底。某一些導演每一部片子都換一批人馬。但很多年以來，您的合作班底算是比較固定的：剪輯師孔勁雷、錄音師張陽、攝影師余力為一直跟著您。這個固定的班底能給您提供什麼？對您整個創作的模式很重要吧？然後個別人對您電影的貢獻有哪些？

總體上來說，都是所謂志同道合。因為我們對電影的觀念都很相似。我是北京電影學院畢業的，學校有很多同學，但我們對電影的理解和觀念都不一定相似。特別是我在拍攝的時候非常追求人的自然狀態，不太喜歡劇情的拍攝手法或非常戲劇化的手法。拍攝的時候，我一直在追求自然的時間感，自然的空間感和自然的生態。這些觀念不是每一位電影工作者都能夠認同的。甚至有的影評人在《小武》和《站台》那個

年代還說我的電影不是電影！他們認為電影不是這樣子的。（笑）那就需要找一些認為電影可以是這個樣子的！

　　像余力為、張陽、孔勁雷都非常喜歡這種電影。我們對電影的觀念都非常一致。我記得我在跟張陽混錄的時候，他很喜歡我的聲音觀念。因為他之前也是一個搖滾樂手，他對噪音這些東西跟我一樣喜歡。但是要是換另外一位錄音師，他不一定能夠接受這些聲音。比如在《小武》裡面，混音是張陽做的，我們合作得非常愉快。我要不停地加街道的噪音，加很多的流行音樂，因為它是在中國北方小鎮的一種真實的聲音感受，非常嘈雜，有各種各樣的聲音，人們大聲講話，有汽車、摩托車聲，環境綜合了非常多的聲音元素。在進行聲音設計的時候，我跟張陽都喜歡加很多聲音，然後也包括聲音的質感，包括很多流行音樂。那些流行音樂，我們不會直接用CD在電腦上做，不會通過效果器來做，我們都要用真實的環境設備，放出來，然後錄下來。比如說那個年代的錄音機放出來的音樂，我就拿一台錄音機放在那兒，把它收下來。這樣的聲音觀念比較特別。因為你看，同樣是張陽的同班同學，他們很多人會覺得很反感，他們會覺得這個聲音不乾淨。有一部分錄音師會覺得聲音要乾淨，每一個聲音的品質要高保真，要清晰。正是因為這種觀念和美學上的一致性，讓我們一直合作很多年。

您創作小組中最重要的合作者之一就是攝影師余力為[15]，他本身也是個非常出色的攝影師和導演，他的風格非常獨特，一方面有類似杜可風的手持拍攝，另一方面又有一點侯孝賢那種穩定長鏡頭的感覺。可否談談你們的工作關係？

　　我跟余力為的合作源於我在香港獨立短片展的時候，看了他拍的一部紀錄片，叫《美麗的魂魄》（1996）。我非常喜歡他攝影的方法，跟我想要的東西非常接近。我就跟他見面，一開始我們不怎麼認識，坐下來也沒什麼話說。後來我提到了法國導演布列松，沒想到他也很喜歡這個導演，所以很快就很聊得來。我們就布列松聊了很長一段時間，聊得特別開心。後來就決定一起來拍一部片子，然後從拍《小武》開始在一起工作。我們很快就決定一起合作拍戲。中國內地有個評論家說我跟余力為的合作是「東邪西毒」。（笑）我跟他的合作方法和別人不一樣的地方主要是，我們不僅是工作拍檔，也是非常好的朋友，差不多每天都會見面。我甚至常常在劇本還沒動筆前，很多想法都已經跟他講過了，我們會交換許多意見。所以我們在現場其實交流不多，他都知道我要什麼東西。

[15]　余力為（1966—　），華語電影的重要攝影師。除了擔任賈樟柯大部分作品的攝影師外，余力為早期還拍過許鞍華的《千言萬語》和郭偉倫的《垃圾年頭》等香港電影。他本身亦是個優秀的導演，他的《天上人間》曾正式入選1999年坎城影展，他2003年的作品《明日天涯》的製片是賈樟柯。

所以余力為可以說是您最重要的合作夥伴。

對。我覺得一個好導演身邊一定要有個非常強的攝影師來支持他，他的影像支持了我的美學。我也看了很多同行的電影，我覺得有些導演很可惜，沒有得到該有的影像支持。雖然第五代導演的作品在美學上有許多問題，但他們成功是因為他們有一個非常強有力的影像支持團隊，像顧長衛、張藝謀的攝影在美學上都很強。北京電影學院和我同屆的，也有很多攝影系的同學，但我從他們的作品中，沒有發現有哪個能跟我想像中的美學語言有某種關聯。我在香港看了余力為拍的《美麗的魂魄》之後，就確定我應該跟他合作。好玩的是，他看了我的電影也覺得應該跟我合作。我們的合作就這樣開始了，真的是非常有意思。

您覺得是什麼因素讓你們在創作上找到共鳴？

我覺得最主要的一個基礎是我們對電影的理念接近，還有一個更重要的原因是口味一致，我們都在同一個頻道和同一條線上。一個導演肯定要跟攝影師在同一個頻道上。視覺這個東西每個人的理解是不一樣的。比如說我看到黃昏裡的海灘這樣的畫面或照片，就會非常討厭，總覺得特別難看！當然很多人會很喜歡，會覺得好美。但那樣的攝影師，

我沒法合作。我要找到一個和我一樣討厭夕陽下的海灘的人！（笑）余力為就是這樣的一位攝影師！

　　相互的理解也很重要，比如說，我拍《站台》的時候，我希望光裡有一點點綠的顏色。余力為問我為什麼要綠，為什麼不是藍？為什麼不是黃？這個問題我沒法回答，我只是這樣覺得。我只是覺得應該是綠。有一天我在布景的時候，我和置景師美術指導說你把牆圍刷成綠色，因為在我小時候那個年代的牆圍都是這樣。後來余力為說我明白你為什麼想要綠色的了，你小時候個子很矮，你抬頭看到的全是綠！（笑）所以後來他就創造了《站台》這個電影中這麼美麗的綠色。（笑）

　　從合作的方法來說，我跟余力為的合作是比較特別的。我沒有什麼前期的工作，最主要的工作是一起看景，一起看景的時候確定調度、光、色溫等等。這種討論都是在看景的時候來確定的，實際拍攝的時候我們倆交流得特別少。

　　有時候在現場，我會突然間不知道怎麼拍，因為我不提前做分鏡頭，我經常在現場拿著我的文學劇本，花一兩個小時想調度。這個時候現場的其他工作人員就不知道我們在做什麼。後來我發現余力為有個方法：他就弄現場的道具，他就在不停調整道具，讓別的工作人員以為我們在處理很重要的事情。（笑）實際上只有他一個人知道這個時候是我沒有主意怎麼拍的時候。（笑）

　　像我們在拍《天注定》的時候，最主要的一次交流是如何跟武俠片

結合。當時就決定要用寬銀幕，這是因為邵氏武俠片都是寬銀幕，所以我們決定用寬銀幕來拍。前景也都是早期邵氏武俠電影的特點。

我有一個短片叫《逢春》，那個影像是整體做了後期的處理效果，這是余力為提議的。他說這個電影一開始是讓觀眾以為在古代，後來發現其實是現代的故事，他問我想不想讓人物顯得更加古代一點？他於是做了一個實驗，把所有人的臉拉長，就像工筆畫的仕女的臉一樣。我覺得特別微妙，臉都拉長了，但觀眾感覺不到，不會看起來奇怪。確實有點古典的效果。

有一次我和趙濤看一個表演，那個表演在中國非常出名，一個女性可以在一個男性的肩膀上跳舞。我看得特別過癮，但趙濤說這個舞蹈太爛了！她說舞蹈不是比技巧的難度，這樣如何能夠表現情感呢？這個表演好比雜技，演員和觀者同時都在擔心這個人會摔下來，這樣怎麼能演出好舞蹈呢？其實好的攝影也一樣，應該是對情感的一種釋放，而不是對某種技巧的挑戰。任何一個電影，我們最想看到的是人怎麼活著、他們的情感是什麼樣子的，所有技巧都應該為這個服務。

您跟余力為合作這麼多年，而且風格一直在變化中，一直在嘗試不同的攝影策略。

余力為比較特殊，特殊在於從《小武》開始一直合作到《江湖兒

女》──《江湖兒女》的攝影師是埃里克·高帝耶（Éric Gautier）[16]，但是余力為參加了前面的劇本準備工作。為什麼這麼說呢？因為現在我不會跟孔勁雷聊我的故事，我也不會跟張陽講我的故事，他們每一個人都很忙，當然余力為也很忙，但我已經習慣了，還沒寫劇本，就會跟他講我想拍什麼。基本上我每天寫完都會跟他通個電話講我今天寫了什麼。然後寫累了，有時候會約他吃飯，跟他講我今天寫了什麼樣的戲。講這些的時候，我們並沒有講攝影工作，但是他會針對故事給我一些回應，會把他的感受都告訴我。余力為就是我在精神上很重要的一個交談者。我覺得在某個程度上，他也參與了我很多電影的製片工作。這個製片工作不是說他去找錢或聯繫場景，而是說他會給我很多建議。比如《江湖兒女》，他就告訴我，應該找埃里克，因為埃里克的攝影會更適合這部電影。

16　埃里克·高帝耶（1961— ），法國電影攝影師，其作品包括《101夜》（Les cent et une nuits de Simon Cinéma）、《親密》（Intimacy）、《清潔》（Clean）、《我愛巴黎》（Paris, je t'aime）等。

到現在我已經拍了二十多年的電影，越來越覺得
拍電影最難的就是創作一種新的形象。那也是電
影創新的核心。要創作一種新的人，拍到一個新
的人物。

光影故鄉

《小武》（1997）／《站台》（2000）／《任逍遙》（2002）

我們來談談您第一部劇情長片《小武》。您怎麼會想到拍一個小偷的故事?您在汾陽認識了像小武那樣的人物嗎?

拍《小武》前我本來要拍一個短片,寫一男一女第一次在一起過夜的故事。我想拍個單一場景(一個臥室)、單一時空(一個晚上)、兩個人物,這樣的一個小品。開始籌備這部短片時,我的攝影師余力為從香港到了北京。正好快過春節,那時我已一年沒有回家了,春節是一定要回去的,我就回了汾陽。回去後我突然發現,這一年汾陽發生了非常大的變化。最主要的變化就是現代化的進程,商品經濟對人的改變,已經到了中國最基層的社會。山西是很內陸、很封閉的一個省份,汾陽又是山西比較封閉、比較內陸的一個地方,它靠近陝西,離黃河很近,是個很古老的地方。很多東西的改變讓我非常吃驚,尤其是人和人之間的關係發生了很大的變化,有很多老朋友都不來往了,相互之間都有很大的矛盾。我有些朋友結婚後跟父母產生很大的矛盾,最後甚至沒什麼來往。有些朋友結婚後很快又離婚。整個人際關係變化非常迅速,所有的一切都變得模糊不清。這全都在一年內發生,好像原來我習慣的那種人際關係都已經改變了。

另一方面就是突然出現很多卡拉OK店,還有卡拉OK裡面的小姐,我們說「小姐」,其實就是妓女,這變成一個非常普遍的現象。還有縣城那條古老的街道要拆掉,我在那附近長大,就像《小武》裡描述

的一樣。整個縣城在我眼前發生了巨大的變化，讓我感覺當下中國現實有種令人非常興奮的東西，讓我有拍攝這些即將消失的一切的迫切感。我覺得整個中國內地正處於巨大的變化裡，不是變化之前，也不是變化之後，而是正在這個變化過程裡面。它可能不會持續很久，可能一年，可能兩年，但它是個巨大的痛苦時間，我產生了一種激情，要拍一個普通中國人在這天翻地覆時期中的生活。

另外一個原因是1997年我面臨大學畢業，我在北京電影學院看了四年的中國電影，看不到一部跟我所知道的中國現實有關的片子。第五代導演成功以後，他們的創作開始有了很大的變化，最大的變化來自陳凱歌，他說過一句話：「我越來越覺得電影應該是用來描寫傳奇的。」我很不同意他這種看法，電影可以描寫傳奇，但是不一定都要去描寫傳奇。可惜第五代後來都朝這個方向發展，而且出現了很多第五代導演互相模仿的作品，比如我很喜歡的黃建新¹導演拍了一部《五魁》，何平²也拍了類似的《炮打雙燈》。陳凱歌和張藝謀這類作品相繼成功之後，這種想像過去中國社會的東方情調的東西愈來愈多。但這些創作跟中國

1. 黃建新（1954—　），第五代導演，擅長拍攝城市題材，作品常常透著黑色幽默。首部作品《黑炮事件》改編自張賢亮的小說《浪漫的黑炮》，風格強烈。代表作有《錯位》《站直囉，別趴下》、《埋伏》、《紅燈停，綠燈行》、《誰說我不在乎》等。

2. 何平（1957—　），電影導演、編劇、監製。1991年以《雙旗鎮刀客》為國際影壇曯目。導演作品有《炮打雙燈》、《日光峽谷》、《天地英雄》。監製的電影有《不見不散》、《大腕》、《尋槍》、《手機》等。

當代的現實生活沒有任何關係。這種現象讓我覺得很不滿足，覺得有挫折感，所以我決定自己拍。那時我就跟工作人員說，我要表現當下的情況，後來我頭幾部電影一直在強調當下。雖然《小武》拍於1997年，但直到今天，中國在劇烈的變化與轉換中還是面對同樣的問題，還是處於巨大的陣痛之中。對一個藝術家來說有幸也有不幸，幸運的是，在一個變化劇烈的時代，能夠產生許多創作靈感，尤其適合用攝影機去創作。

從表面上看，《小武》有點紀錄片的風格，很寫實，但是內在有很完整的結構。《小武》有很自然的拍攝手法，又有非常緊密的三段式結構，分別處理主角跟朋友、情人和家人之間的關係。你當時是怎麼尋找這種結構的？劇本是如何形成的？

說到《小武》的結構，啟發我拍這個電影的最主要因素是變革給人的關係帶來的影響。這種「關係」是什麼呢？有哪些「關係」呢？有朋友的關係，有家庭的關係，還有男女朋友的關係。很巧合，我準備構思《小武》這個劇本的時候讀到了一篇文革時候的文章，那個故事結構是類似「丁玲的朋友、陳荒煤的外甥，誰誰的姪女」，它在批判那個人的時候，先界定他的人際關係。（笑）這是中國人的世界。那麼我想講一個變革時代的故事，也可以從人際關係來著手。所以結構是從現實世界的人際關係起來的。

《小武》這個電影原來的題目是《胡梅梅的傍家，金小勇的哥們兒，梁長友的兒子：小武》。（笑）我特別喜歡這個片名。然而拍完了之後，我的製片人讓我把小武前面的定語都去掉。（笑）他說這可能是史上最長的一個電影標題！所以就變成《小武》。但直到現在，我寫劇本的時候都要先確定中文片名，因為如果確定不好片名我就抓不住我要拍的那種靈魂和感受。英文片名經常是拍完才有，但中文片名我一定是在拍攝之前就會有。

　　後來還有一個插曲，《小武》在香港發行的時候，香港發行商希望把我這個片名改為《神偷俏佳人》（笑），我就沒有同意。把我的電影簡化為小偷和佳人，那父母怎麼辦？（笑）好朋友不要了嗎？所以我拒絕了，還是叫《小武》吧。（笑）

在家鄉汾陽拍攝時肯定有一種很熟悉的感覺，但同時又有一種很陌生的感覺吧？

　　對。汾陽的轉變讓人難以置信。我現在回到汾陽，也覺得很陌生，比如現在年輕人的溝通方法真的變了很多。這種變化讓我思考如何能夠敏銳地捕捉到周遭這種種變化，我覺得這對導演來說是一種責任。當然有些導演可以在作品中無視現實，但就我的美學興趣來說，我沒辦法迴避這些東西。所以到了《任逍遙》，我拍更年輕的年輕人，他們的

氣質與價值觀跟我們相較發生了很多變化。以前我們群體性非常強，常常三四個孩子或同一條街的孩子在一起玩兒，文化上很有信心。但是更年輕的一輩開始受到更大的文化壓力，因為傳媒介紹的生活方式，尤其是網路和有線電視，跟他們的日常生活完全不同。他們實際接觸到的現實和傳媒所描畫的圖像之間有巨大的差距，這給他們很大的壓力。

《小武》只用了二十一個工作日就拍完了，我一直想拍社會轉變中的人際關係。中國人的生活特別依靠人際關係，比如家庭關係、朋友關係、夫妻關係，我們都活在這種關係裡，描寫這種關係的結構是我想在《小武》中做的事。電影的第一段是寫朋友關係，以前我們的朋友關係有一種承諾與信任，現在這種關係開始產生變化。第二段談男女的感情，以前中國人要的是天長地久，但是小武和梅梅之間只有剎那的悸動，只有當下，最後命運讓他們分開。最後談家庭，與父母的關係，也存在很大的問題。我覺得這些年來人際關係的急遽變化是中國人所面對的最主要的變化。

《小武》電影裡面的角色好像都戴著面具，都在演戲，每個人都不是他真正的自己。比如小勇原是個小偷，現在是個「模範企業家」；梅梅說她是個陪酒小姐，其實是個妓女，家裡人卻以為她在北京讀書……

對，這就是我想表達的。中國人有兩種，一種是特別適應這種變化的人，像小武那個小時候的朋友小勇，但有些人則無法適應。電影裡小勇做很多非法的事，比如走私香菸，他就說他是在「做貿易」，他用一個詞將他的道德負擔或責任全部解除掉；又比如他開歌廳，其實是做色情業，他則說「我是在做娛樂業」。他換種說法，就可以把他的道德負擔全部掩蓋起來，心安理得地生活。但小武特別不能適應這種變化，比如說他的身分，小偷就是小偷，他沒辦法用某種方式去轉變這種道德劣勢，這牽涉他對人際關係的一種理想看法。

《站台》被很多影評家認為是當代中國電影非常重要的一部作品。能不能談一下它是如何誕生的？您九〇年代末就開始寫這個劇本了吧？比《小武》還早。

對。《站台》是我寫的第一個長篇劇本，在拍《小武》之前已經寫好了。拍短片的時候我一直想，如果有機會拍長片，第一個要拍什麼？第一個想到的就是《站台》，就是1980年代，就是流行文化。對我和大部分中國人來說，1980年代是我們一直無法忘懷的一個年代。物質上來講，那個變化真是觸目驚心，我記得在我七八歲的時候，比我年紀大一些的一個哥哥對我說：「如果我能買到一輛摩托車，那我就是世界上最幸福的人。」因為那個時候只有警察和郵遞員有摩托車，對其他人來說

《小武》劇照，1997年

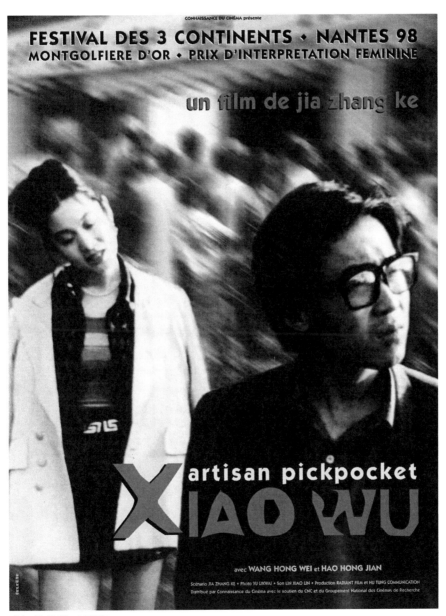

《小武》海報，1997年

《小武》海報，1997年

那是個想都不敢想的奢侈品。所以他覺得一生能有輛摩托車就是最大的幸福。他說這話三四年以後，中國開始滿街都是摩托車。我們小時候，只有大的機關，比如公安局的會議室、工會的會議室有電視，每個會議室幾百個人擠在一起看電視。但只不過一兩年後，每家每戶都可以買電視機。我記得第一次知道什麼是洗衣機時有多驚訝——在學校放映的教育電影《祖國新貌》（介紹中國的新建築和新產品）中看到介紹洗衣機。兩三年後我母親買了一台洗衣機。中國這種物質的增長與變化真的是非常迅速。

　　另一方面就是精神的變化。以前我們沒有什麼書籍可以看，接觸不到外面的文化。後來開始解凍，能讀到國外的小說，到了1983、1984年的時候解凍得非常快，即使是我的家鄉汾陽那麼封閉的地方，在書攤上也買得到佛洛伊德、尼采的書，雖然大家都看不懂，但是看得非常高興。（笑）那種變化真的是非常快，整個1980年代中國經歷了一個非常理想、令人非常興奮的階段，大家真的覺得未來一片光明。1989年之後，人們開始有了真正的獨立生活方式。以我為例，我不屬於某個單位，沒有所謂工作。中國人是習慣於要在國家單位裡工作的，認為那樣才是一個正常的社會人。但是1989年以後，開始出現很多獨立的知識分子、藝術家，慢慢也有了私營的經濟。我們開始下決心要過獨立的生活，脫離國家單位系統。獨立或「地下」電影也是，1989年以後，張元他們開始拍片，這也是1980年代的文化留給我們的東西。回顧1980年

代，我特別激動，於是就想拍一個1980年代的故事，但是怎麼樣來講述這個故事？後來我想到用文工團來反映這個時代，因為文工團是中國最基層的文化工作團體，通過他們的變化來看整個國家的變遷。

您自己參加過文工團嗎？

不算正式成員，我參加過一些演出。中學的時候，看過一部美國電影叫《霹靂舞》，那個電影我看了很多遍，學電影裡的霹靂舞。那時國家開始不支持文工團了，我們必須到鄉下去演出來維持經營。因為我會跳霹靂舞，暑假就跟著這個團去演出。除了我之外，1980年代初我姊姊也曾在文工團拉小提琴。這兩個經驗合起來就變成這部電影。

劇本完成之後，就開始跟香港的製片談這部劇情長片的製作。但我們那時候資金非常少，我覺得《站台》是需要大點的投資的，因為它有年代的變化；又必須到很多地方拍攝，因為電影描寫的是一個巡迴演出團。我們那時只有二十多萬人民幣，我覺得這麼少的經費沒辦法完成這個電影，所以就先拍了《小武》。《小武》成功之後找投資就比較容易了，突然有很多歐洲製片人對我們非常感興趣。後來我們選擇了日本的市山尚三[3]，因為他製作過侯孝賢的《南國再見，南國》、《海上

3　市山尚三在日本經營藝術電影市場多年，跨國製作的電影有侯孝賢的《海上花》、《好男好女》、《南國再見，南國》，還有楊德昌的《一一》等。與賈樟柯合作了《站台》、

花》。侯孝賢是我多年來非常熱愛的導演，跟他以前的製片一起工作，美學上肯定會有很好的溝通。他的確是個很好的製片，我們就一起做了《站台》。

如果說《站台》是您最個人化的作品，甚至有一點自傳的色彩，您覺得是公允的判斷嗎？

我覺得是的。當然裡面有很多細節可能跟我有很多不一樣的地方。因為劇中人應該都比我大十歲，但是《站台》裡很多場戲都是我成長過程中看到的。還有電影到了末尾的東西都是對我影響非常大的經歷。

您是怎麼找到您的主要演員王宏偉的？

他是我大學同學，我們一起學電影理論。我在拍《小山回家》的時候，他就演了小山。我非常欣賞他，他吸引我的地方是他平凡的外表，他的面孔就是個普通中國人的面孔。

《任逍遙》、《世界》等片。

《小山回家》是他出演的第一部電影？

對，是他第一部電影。⁴我覺得他身上有一種東西很吸引我，那就是敏感和自尊。

從《小山回家》到《小武》又到《站台》，這三部片子都是由王宏偉主演的。您後來的幾部電影，包括《世界》、《三峽好人》和《天注定》也都請他來客串一些角色。前面已經有介紹，他本來不是專業演員，只是您在北京電影學院的同學，那麼可以多講講他的特質嗎？這麼多年以來，為什麼一直不斷地跟他合作？

其實那個時候我懷著很大的反叛的心態，因為我不喜歡常有的銀幕上的形象。那個時候都是漂亮男人和漂亮女人，我在想能不能拍一個更生動的人。並不是說我不喜歡漂亮的，（笑）但他們都是經過訓練的。那些演員說話都有一些標準，十個人說話都是一樣的，都是標準的普通話，發音都是戲劇人的那種腔。一般人說話比較自然，但那些演員一開口都有一種舞台式的腔調，假假的。我覺得我的電影裡不要出現這樣的人。因為電影演員都經歷過訓練，他們都很漂亮，很好看，但跟我每天

⁴　因為和賈樟柯合作成功（《小武》、《站台》、《世界》），有很多導演都想和王宏偉合作，他後來拍了戴思傑的《巴爾扎克和小裁縫》、陳大明的《雞犬不寧》等片。

看到的朋友和周圍的人完全不一樣，那為什麼電影裡的人不能像他們那樣？我希望創造新的形象，我希望我電影人物的形象是真實，也是銀幕上沒有的。所以我找我喜歡的人。那我喜歡的人可能不是通常電影裡容易看到的人，但是他們都是生命裡的人。這樣我就找到王宏偉。

拍《小山回家》是我第一次跟王宏偉合作，那個時候我們正好在北京電影學院上表演課。我跟王宏偉是被命令去演死屍的，因為老師說我們倆演得最差。（笑）但我在宿舍看到王宏偉就特別欣賞他，因為他有很豐富的肢體語言，比如他如何甩袖子，他在想什麼，我們都能夠看得很清楚，生氣了還是著急了，或蔑視一個人，他都有這種很豐富的形體語言。我覺得好豐富，覺得他應該可以演得很好。

總之他是那個時代主流銀幕上的反叛的形象，到現在我已經拍了二十多年的電影，越來越覺得拍電影最難的就是創作一種新的形象。那也是電影創新的核心。要創作一種新的人，拍到一個新的人物。跟王宏偉合作還有更重要的一點是，我想做什麼，想拍什麼，他可能比其他演員更懂。

好玩的是您早期的電影結尾都會有很有力的字幕「本片都是由非職業演員演出」，但是到了《任逍遙》，王宏偉的小武已經變成了一種文化偶像了，而你也充滿了幽默感地讓這位偶像客串了一下。

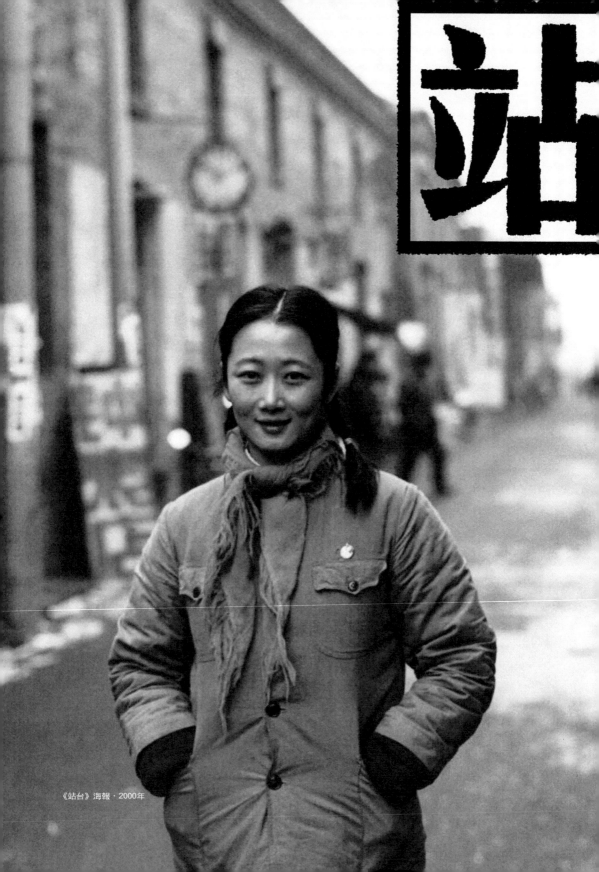

《站台》海報·2000年

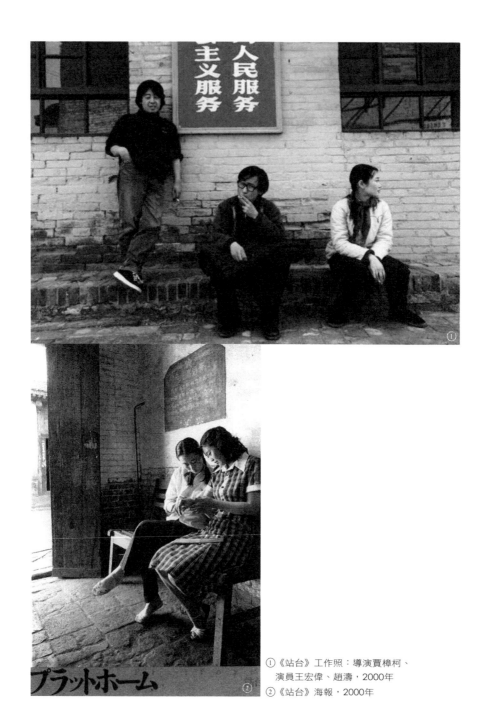

① 《站台》工作照：導演賈樟柯、
　演員王宏偉、趙濤，2000年
② 《站台》海報，2000年

對，他有一點改變，他在某個層次已經是一種文化的形象了。尤其最後他問有沒有《小武》和《站台》的盜版。

　　您的電影中有很多非職業演員，能不能談一下非職業演員會對電影帶來什麼好處？跟他們合作又給您帶來什麼樣的困難？

　　我從拍短片開始就全部用非職業演員，這是我在美學上的興趣，因為我非常想拍到人的最自然最真實的狀態，如果我用受過訓練的演員，他們受過長時間的語言訓練、形體訓練，他們的語言方法、形體方法，很難融入我的紀實方法裡。一個有過形體訓練的演員走在汾陽街上，會很難跟這個環境融合在一起。我用非職業演員的優勢在於，他們說話的方式、形體的運動，都非常自然。

　　另一方面我覺得非職業演員對我的劇本有很強的理解力，因為他們都生長在同樣現實的環境中，他們很相信我劇本中描述的狀態，都很理解這些人物以及他們的世界。比如《小武》、《站台》裡的很多演員長時間就生活在這種地方。我們在一條街上拍了一些戲，這些人在這條街上已經來來往往了二三十年了，所以他們非常自然，非常自信，非常有歸屬感，職業演員是很難與之相比的。

　　此外，他們也給我很多靈感，特別是語言上的靈感。我劇本的對白都是很粗糙的，只是表達一個意思，其餘都是由演員用自己的話表達

該有的感情。舉一個例子，《站台》裡趙濤演的角色有一場戲是跟鐘萍在床前抽菸。拍攝前我跟她說：「你剛從街上過來，進來之後就跟她談張鈞去了廣州的事。」結果她一推門進來，就說：「我看到外面在遊街。」就是犯人在卡車上，在街上讓人家看，這在1980年代初的汾陽很常見。哇！她一說這個，我就非常激動，因為她也是在那兒長大的，這是她真正看到的事情，所以她有這樣的生活經驗，有這樣的街道經驗，於是她就有這樣的想像。這樣即興的創作給我的電影補充了很多東西，讓我的作品非常鮮活。如果換成職業演員，可能就沒有這樣的想像，她不知道那個年代汾陽街上會發生這種事情。我覺得這些細節都讓《站台》增加了很多的色彩。

跟非職業演員合作的挑戰呢？

另一方面也有很大的困難，因為非職業演員對這個職業不熟悉，要幫助他們建立對角色的信心，需要做很多工作。比如說，讓非職業演員扮演一個墮胎婦女，她會有偏見，會排斥。比如說讓她去跳個舞，她會覺得「為什麼要讓我跳這個舞」，她會不理解。所以導演付出的精力會相當大，而且維持演員跟導演脆弱的關係是很微妙的，每天得花很多時間關心這個事情。他們不像職業演員，職業演員就是工作，不會有太多感情的因素，但是跟非職業演員一定要建立起一種感情跟信任，如果

他不信任導演，不信任這個攝製組，就很難演好這部電影，所以整個過程要花很多時間。還有我這種即興的拍攝方法，有時會影響到電影的節奏。有時候演員開始即興說話，他說得很精彩，但說得太久無法控制，就無法完成這場戲，如果說我非常想要完整的調度，就沒有辦法剪斷他，因為可能會影響到電影的節奏。但我現在漸漸覺得有辦法處理這些問題，我覺得拍電影就是個經驗性的工作，這些問題總會有辦法解決的。

最大的挑戰是需要花費時間。喜歡用非職業演員有好幾個考慮。首先，跟我自己寫劇本的語言採用有關係。因為我自己知道，包括現在拍《江湖兒女》，我還用方言來寫作。因為我很難想像我的人物不知道他是什麼地方的人。我寫劇本的時候一定要知道這個人物的具體背景。中國很大嘛，那麼他是中國哪一個地方的人？他在什麼樣的城市生活？在哪裡長大的？我自己是山西人，汾陽人，所以我腦子裡的想像，人物都是像汾陽人，他們都要採用山西話。而山西話這樣的一個語言本身有一種情感的獨特表達方法。每一個地區都不一樣。山西人跟上海人、上海人跟北京人、北京人跟廣東人，因為語言不一樣，所以語言裡面的詞彙不一樣，對情感的表達、理解和整個情感模式是不太一樣的。那我自己在想像一個人物和他的情感表達的時候，我需要知道這個人是什麼地方的人。所以我就一直寫山西人。寫山西人，那對演員會有一個要求，希望找到會講方言的演員。因為對演員來說，用山西人在演，他實際上是

在用母語表演，用他自己從小說的語言來表演，這樣會很自然。這樣頭幾部電影一直用非職業演員。因為一般經過訓練的演員，汾陽特別少，山西也少！（笑）不是太好找。像趙濤的話，她是山西人，但不是汾陽人，她是太原人，語言很相似，所以她可以來勝任。

您與非職業演員的工作經驗如此豐富，您一般用什麼樣的方法來教他們入戲？

跟非職業演員合作，最大的一個工作方法是得有耐心。因為拍攝對他們來說非常陌生。需要讓演員熟悉現場，熟悉拍攝的氛圍。還有一個最大的問題是要讓他們來放開自己。因為並不是每一個人面對攝影機可以很放鬆、毫無保留地讓攝影機去拍。職業演員有過這方面的訓練，但非職業演員需要導演用一些方法來訓練。

我們那個年代的攝製組比較小，當時才三十幾個人就要拍一部電影，因為人少，我自己用的比較多的方法是在拍攝之前的三個星期或一個月，讓非職業演員跟我們一起生活，一起去唱卡拉OK，一起打麻將，一起吃飯。不僅是要讓演員跟我熟悉，也要跟攝影師，跟錄音指導，跟攝製組所有的人熟悉，變成很瞭解的朋友，這樣的話可以幫助演員融入拍攝。另外一個方面是排練很重要。我不會每一場都排練，因為我也非常喜歡演員在表演時候的新鮮感。沒有太多排練，演的時候那種

直接的情感表現。但還是需要那麼幾場排練，為什麼呢？因為排練本身對於非職業演員來說是一個陌生的事情，跟拍電影一樣，但通過排練可以適應表演這個事情。如果不排練，直接在攝影機面前，他要面對兩重壓力：表演壓力跟攝影機拍他的壓力。如果經過了排練又跟攝製組的人很熟悉，這種壓力會減少很多。我一般挑幾場很重要的戲，難度很高的場去排練。比如說在《小武》裡，王宏偉跟金小勇那場戲，就是小武找小勇問他「你為什麼不請我（參加你的婚禮）」，然後把打火機偷走，那應該是他們兩個人物最重的一場戲。我是先拍這場。因為排練這場的時候，會對劇本做解釋，然後談大家的理解，就涉及前面的劇情怎麼理解。大概都會用這樣的辦法來解決這些跟非職業演員合作的挑戰。

還有一個問題是跟非職業演員相處，需要更多地去了解演員：他的自尊心、他的性格特點、他的敏感程度。有時候只有瞭解一個演員之後，才能夠製造一個方法讓他進入戲劇裡面的氛圍。

雖然您頭幾部電影裡用的基本上都是非職業演員，但後來又開始跟許多職業演員合作，《二十四城記》中有陳沖、呂麗萍、陳建斌，後來又跟王寶強、姜武等人合作。跟他們合作與跟前面的非職業演員完全不一樣。但與明星合作應該還是有另外一種挑戰，同時也應該有一些比較舒服的地方吧？

最舒服的地方就是有很多準備工作不必這麼麻煩地去做。然後要做的工作是要適應不同的演員。讓不同的演員理解我的工作，習慣我的工作方法。

　　最近這三部影片——《天注定》、《山河故人》、《江湖兒女》，跟職業演員合作比較多。《天注定》有姜武、王寶強；《山河故人》有董子健、張艾嘉；《江湖兒女》有廖凡。當然每一部都有我太太！（笑）因為從《天注定》開始，我對電影的看法還是有了一些變化，開始比較多地接觸類型電影。《天注定》從整個劇本的寫作到人物造型，都受到武俠類型，特別是《水滸傳》的影響。裡面的人物都像經典小說的人物，這些人物好像都有武松、林沖，或魯智深的故事在裡面。

　　用類型就會增加一些戲劇性的部分，職業演員受過職業的訓練，對這種強度比較高的角色的表達比較在行。這是一個原因。另外一個原因跟演員的變化有很大的關係。在我剛開始拍電影的時候——九〇年代——寫實的電影並不是很多。演員的觀念使他們很難接受導演讓他們向生活學習的要求。因為那樣的電影少，那個年代的演員很難做到一種非常寫實和自然的表演，在觀念上有一個距離。我需要跟職業演員解釋很多，要嘗試很多才能夠進入工作，非職業演員沒有任何障礙。但經過二十年後，現在很多演員可以演很戲劇性的電影，也能夠認同非常生活化的表演，認同所謂沒有表演的電影。所以現在跟廖凡或其他明星演員合作，我們提出這樣的要求，他們也能夠欣然接受，也非常理解導演的

表演處理方法。這跟打光一樣，我們當然要打光，但還是一直強調自然光的效果。因為類型化，還是有一些戲劇性，但表演的觀念還是自然化的體系。

您是否可以介紹《站台》劇本的寫作過程？當時您如何設計這個故事和電影的結構？

《站台》這個劇本是我寫的第一個長篇劇本，是在大二拍《小山回家》之後開始寫的劇本。寫完之後，因為劇本特別長而且有年代的變化——從七〇年代拍到八〇年代末，裡面還有流浪的部分，要去很多地方，第一次找到拍電影的錢不夠拍《站台》，就先拍了《小武》。但是我寫的第一個電影還是《站台》。為什麼寫這個劇本？因為1993年我從故鄉山西到了北京電影學院讀書，實際上離開故鄉到了北京之後，才逐漸地理解自己的故鄉。因為過去一直在故鄉生活。後來我常聽到一句話「只有離開故鄉，才能獲得故鄉」，這是因為空間上的距離。到了北京生活之後，因為這種距離感，開始有很多的回憶，開始有很多新的感受出來。再一個就是因為那個時代——整個電影想講的是八〇年代——是中國社會變革最劇烈、個人解放最猛烈的一個時代，對外面的世界最嚮往的一個時代。所以倒覺得我寫這個劇本的時候，像我這樣才二十五六歲的人開始意識到八〇年代一去不復返。開始對故鄉懷著一種新的理

解，還有對八〇年代那種氛圍的懷念。就在這樣的狀態之下開始寫《站台》這個劇本。

《站台》的劇本在拍攝的過程中經歷了一個很大的顛覆的過程。一開始劇本非常長，有這麼多人物的變化，當然我是按他們的大的流動來拍：從一個非常封閉的環境出發，從集體到個人，從個人到八〇年代末回歸家庭，回歸婚姻，也是回歸到一種體制。就是想講這樣的一個故事。這是大的敘事結構。但是在原來的劇本裡面，每個人為什麼會這樣，敘事都交代得特別清楚。什麼原因導致什麼結果都很清楚。

像趙濤演的角色，她的各種動機都很清楚。她為何沒有去文工團流浪，因為她在稅務局找到了一個更好的工作。原來的劇本也講到她離開文工團之後，家裡的人給她介紹了很多男朋友，結果她對這些對象都不滿意。等到崔明亮回來後，她成了有點大齡的女孩，就又嫁給了他。當時這些都是在第一個劇本中交代得很清楚的。但我拍了一個星期之後，就決定不要再用原來的劇本，我覺得那個劇本有問題。

那為什麼拍了一個多星期後突然停了？因為我特別不喜歡這個全知的視點——什麼都知道。實際上我們在現實生活中理解一個人是通過隻言片語。比如我家附近有個鄰居，女孩子上下學都是固定時間的，後來我們看到她跟媽媽買菜，那我們就明白她不上學了。高中念了一半就不念了，沒有人知道為什麼。後來又過了一段時間，我們發現她開始在郵局工作，開始穿制服。又過了不久，發現她上班時有個男孩子跟在後

面，知道她有了男朋友。某一天聽到放鞭炮，知道她出嫁了。生活給我們就是這些訊息。那為什麼拍電影要變成一個全知的視角？最起碼，這部電影我不想這樣拍。我想讓敘事回到我在現實世界裡對另一個人的理解的那樣一種侷限。我想拍一部非全知視點的電影。所以就開始一邊拍一邊改，劇本有非常大的改動。

您很多鏡頭，攝影機從一個地方慢慢地移動到另一個地方，在這個過程中人物的位置也會變。還有一些鏡頭，攝影機在固定的機位，人物一直在動，比如《站台》趙濤和王宏偉在城牆上的那個鏡頭。這種鏡頭很早就設定好了，還是在現場設定的？

我想先介紹自己的工作方法：我會先寫劇本，一個文學性很強的版本。這是因為我接受電影教育的時候，在北京電影學院上課都是採取蘇聯的方法，蘇聯的電影劇本要求寫完可以作為一個文學作品來閱讀。所以這種劇本會有很多描述性的語言。我到現在還是很喜歡這樣的一個寫作方法，因為通過這樣一個寫作，我可以讓合作人理解我要什麼樣的一個氛圍，想拍什麼樣的一個故事。然後我會拿這樣的劇本去現場拍，我不會準備分鏡頭劇本。怎麼分鏡頭，怎麼調度都是拍攝的時候在現場來做的。

在《站台》裡，有一場戲是趙濤和王宏偉在城牆上，但是拍的時

候因為城牆的視角有一個透視關係，兩個人只要出走一步就有一條線會把他們擋在畫外。我在試戲的時候發現它特別適合表現當時兩個人的愛情關係的一種微妙：一會兒走入她的生活，一會兒離開，一會兒遠，一會兒近。所以我才決定用這樣的一個調度方法。這樣讓演員有微微的移動，造成他們一會兒在畫裡，一會兒在畫外，這樣的一種關係。我覺得這與劇情是配合的，因為這是他們愛情最模糊、最閃爍不定的一個時刻。

那場戲是王宏偉唯一一次問趙濤，他們究竟是什麼關係，因為他也很難確定他們是什麼關係。我們決定在城牆上拍這場戲，如果簡單地用語言來表達這個情節，可能會單薄一些，所以我就想，能不能從視覺的角度來加強這種情緒。後來突然發現有個角度有隱藏的角落，兩個牆中間正好有一個遮蔽，我突然想出了這個調度。我覺得王宏偉這樣來來去去代表他很難完整地進到她的世界裡，兩個人總是分分合合，總是沒辦法在一起。這跟這場戲非常合。

在真實的帶有記錄影像的拍攝中，人物和攝影機有一個錯位，這個錯位在哪兒？如果你真的在現場，在記錄一個場面，而不是再造一個場面的時候，往往當你的注意力換到另一個地方的時候，人物是不等待攝影機的，他們不會配合你，可能會離開或開始做別的事情。我一直覺得這是紀錄電影真實的美感之一。在傳統的劇情電影拍攝中，攝影機跟演員一定是有一種迎合的關係。你的攝影機離開，再回到演員的身上，演

員其實一直在等待攝影機。然後有後續的表演。在我的劇情片的創作裡頭，特別希望偶爾有一些調度是跟紀錄片一樣，帶著一種真實感。當你的攝影機移動再回來的時候，沒有人等你。他可能已經走了，或者在做別的事情。我覺得這可能是我感受到的紀錄片的一個微妙處，然後把它引用到劇情影片裡頭的一種嘗試。當然不會常用這種方法，但偶爾有一些段落會很微妙。

常有人說我的電影裡有紀錄片的痕跡，其實對我來說，「真實」並不是大多數人討論的真實本身，因為真實永遠是相對的。對我來說電影最重要的是一種真實感。我確實覺得電影這個媒介發明之後，它最美的部分是能夠真實地呈現這個世界：我們吃飯的樣子、我們走路的樣子、空氣的樣子、大自然的樣子、城市的樣子。這種真實世界最好的一個復原媒介就是電影，它是我認為電影最有魅力的部分。所以我自己在拍電影時希望能夠製造這種真實感，我不敢說我的電影有「真實」，真實是另外一個層面的，也是另外一個概念。但「真實感」是一個美術層面的概念，我一直喜歡這種美感，真實的美感。

我在2013年拍攝《天注定》的時候，有一場戲是王寶強在春節的時候去買火車票，春節期間火車站全是人，有很多人買票。拍的時候需要組織這樣的一個場面。最難的是，近一千個群眾演員，如何讓他們呈現一個比較自然的秩序。確實是需要按照自然的邏輯去處理這樣的一個大的場面，不是把人放在那裡就好了。二是如何尋找這種真實世界裡每一

個人的邏輯，他們都在這個廣場裡做些什麼？不是說所有人都是在售票廳或所有的人都站在那，不是說人家都在買東西。我的電影到近期有一些接近類型的傾向，比如《天注定》完全是按照武俠片的結構，比如說《江湖兒女》在某種程度上借鑑的是黑幫電影和江湖電影的類型元素。既然如此，我還是希望裡面人和自然的空間，還有電影裡的氣質狀態和質感都有真實感。這是非常重要的。

　　上一個問題討論的是一個小細節的變化──攝影機的移動，從一個更大的角度來思考《站台》，它是有一個非常宏觀的意圖：探索時代的變化、社會的流動、時間的流逝。但這部電影的預算非常少，您當時如何通過小細節傳達時代變化的訊息？能否談談服裝、道具、髮型、美術等造型細節是如何傳達時代背景和時間流動的？您是如何處理這些問題的？

　　《站台》是從七○年代末到八○年代末，十年間這種變化很難處理。十年是一個太長的時間。很多東西混雜在一起：有的變了，有的還沒有變，有的看起來一樣，實際上已經不一樣了。所以首先有一個判斷的問題。還有一個是如何處理的問題。

　　先講造型的部分：一開始服裝指導給我出的方案是七○年代末都是中山裝，八○年代初開始有了夾克衫──不穿中山裝，都是夾克衫，然

後慢慢就變成西裝，後來到八〇年代末期的時候正好流行米黃色的男性風衣。時裝設計師的這個方法的好處是時代背景很清晰，一看就知道是什麼年代，但我看到這個方案覺得不太對。因為中國社會穿衣服雖然確實有潮流，但突然一下大家都穿一樣的衣服，這和現實世界還是不一樣的。比如八〇年代開始穿夾克衫，但那不過是一些人在穿，不是所有的人。所以那個時代夾克衫有人在穿，但也有人開始穿西裝，也有很多人還在穿中山裝。我覺得這樣處理會更有感染力。因為我們要的是時代的準確性，而不是時代的某種辨識。辨識容易做到，但這種混雜性比較難做到。後來我跟我的服裝設計師想了一個辦法，回了我的母校，學生每年畢業會有集體照，我們把這十年的學生集體照拿出來看一看，果然衣服都是亂的、混雜的。那我們就開始用這樣的方法。

　　還有小細節，比如有一場戲發生在七〇年代末，有一群女孩子在排練的時候，腿一踢便露出襪子，是化纖的襪子，但那是八〇年代才流行的。七〇年代肯定都是粗的毛線的襪子，不可能有化纖的襪子。如果要給五六十個演員重新弄襪子是很慢的一件事情。我們都沒有準備好。但我決定還是需要做。所以我們停了一段時間，拍了別的戲，因為我覺得既然看到了，覺得不對就一定要改。攝影師都說了，在銀幕上看不出來，誰會看出是化纖還是毛線？（笑）但對導演來說，我覺得如果我已經發現了，我幹嘛把它拍進去？怎麼能夠把錯的東西拍進去？如果這樣做，我恐怕永遠不要再看這部電影！還好改了，今天可以重新再看！

（笑）要不然我的臉會更紅！（笑）

　　所以就是靠這樣的一種積累。如果你問我省錢的方法，最好的一個例子就是服裝。你看趙濤演的這個角色，我們找了很多的衣服，都不合適。最後發現我姊姊穿過的衣服，趙濤一穿特別有感覺。我姊姊比我大六歲，這個電影講的人物都是他們那個年紀的人，比我大六到十歲的那一代年輕人的故事。《站台》這個故事開始的時候我應該才七八歲，因為電影是1978年或1979年開始，所以電影還是我姊姊那一代人的故事。我姊姊的舊衣服都在，我們把它們洗了，消毒了，然後趙濤就穿。所以片尾出現兩位「洗衣工」，他們真的很偉大，因為所有的衣服都是收回來的，他們消毒清洗，讓演員穿得舒服。這樣時代的質感很準確，也特別省錢！

　　當然另一個主要的原因是我們的錢都花在製作裡面了。那個時候拍《站台》每天工作十四個小時。那個時候很多人說我們電影的成本很低，其實我覺得我電影的成本很高，因為我們確實是把青春放在裡面。到了最後一個星期，我們的預算快沒有了，如果不趕緊把它拍完就來不及。那個時候我的製片每天買一兜子紅牛讓我喝。喝完之後，我的身體往前跑，思想往後跑！（笑）所以有一些青春消耗的成本在裡面。

　　研究中國古詩的都知道唐詩經常出現「靜」與「動」的對比。某種層次上，《站台》也是一部探索「靜」與「動」的電影。「靜」就是汾

陽、城牆、傳統、日常生活；「動」就是外面的世界、廣州、溫州、改革開放、漂泊流浪的生活。您如何看《站台》裡的「靜」與「動」？

電影的主題就是一個流動的故事。因為到了電影的三分之一之後，他們基本上都在流浪演出，離開封閉的地方，然後從一個地方到另外一個地方。但電影的結尾又回到原來的生活秩序裡面。整個八〇年代結束之後有那麼一段時間有一種靜止感。差不多到1995或1996年社會才開始又活躍起來。九〇年代中又重新開始所謂「第二次改革開放」，但第二次改革開放主要是經濟層面的變動，思想和文化還是延續了八〇年代。但最劇烈的還是經濟方面的這種變動。所以《站台》整個都在表現八〇年代從封閉到開放起來，到活躍起來，最後又回到家庭秩序裡面，這樣的一個變化。其實在中國人的觀念裡面，家相對來說是一個靜態的東西。最終的結局是回到家庭的一個體制裡。對我來說，更重要的是體制，一開始他們在文工團工作，文工團是一種體制。他們都是體制化的人。流浪演出回來之後，結婚生子是家庭的體制。用這樣的方法來襯托不安的流動的巡迴演出的一個過程。這樣的一個過程是他們尋找自由的一個過程。

故鄉三部曲的每一部電影不只是風格不一樣，技術方面也是完全不同：《小武》用16釐米膠片，《站台》用35釐米膠片，而《任逍遙》

用數位。不同的技術和器材如何影響片子的內容和風格？

　　首先從16釐米到35釐米的轉變是有一個很明確的技術方面的考慮。因為在拍《小武》的時候，我希望能夠拍出一種現場感，一種「在場」的感覺，就是「當下」的這種記錄感。當時特別想用手持攝影，16釐米對手持攝影來說比較輕，比較方便，攝影機也很小。這樣比較容易靠近人物，跟著人物在真實的空間裡移動。所以《小武》除了使用16釐米之外，我們基本上沒有用軌道和其他輔助的設備。都是用肩膀或三腳架，然後16釐米能夠捕捉這種記錄的動態。

　　到《站台》的時候決定用35釐米，因為《站台》面對的是已經過去的一個時代，我特別需要人物和攝影機的距離感。而且覺得盡量不要用太多的鏡頭，還是固定鏡位的長鏡頭和全景為主。這樣的話16釐米在全景的表現就不如35釐米，於是就決定用35釐米。

　　到了《任逍遙》用數位，其實一開始從美學方面也沒有很多的考慮。我就覺得它是一種新東西，很方便。它也可以像16釐米一樣非常靈活，包括它對光線的依賴比較小。可以在很低的照度下來拍攝，對燈光和亮度的要求不是很大。這樣就嘗試用數位拍。但是在拍的過程中，我覺得拍攝的新方法跟心態的改變關係還是挺大的。

　　是否一開始用數位，拍的素材大量增加？

素材大了很多。然後人物跟空間的這種嘗試多了。比如說在《小武》裡面去一個公共空間拍攝的時候，我們有兩種方法：一種是安排演員來演；另一種方法是只能拍一次兩次，就算了。但是用數位之後，我們可以拍很多天，讓環境適應我。過去是用偷拍、搶拍的方法——人還沒有反應過來就趕快把他們拍下來。到了數位，比如說我要在一個車站或打排球的地方拍，我的攝影機進去之後會打擾這個環境，但是我拍一天兩天之後，到了第三天這個環境接受了我。所以數位之後，就有了這樣的一個工作方法。

　　我當時最大的感受是用數位在公共空間拍反而能拍出一種抽象感。為什麼會有這種抽象感呢？因為當所有的人都不介意你的存在的時候，那個環境的秩序可以呈現一種自然的味道跟氛圍，反而會有一種很抽象的感覺。像《小武》這樣的電影，攝影機衝進去抓拍的時候，裡面的人都會很興奮。攝影機會改變他們的生態，使氛圍變得不太一樣。像《任逍遙》主觀的色彩會多一些，因為後期調整顏色的工作比較方便。那個年代我們用數位調完顏色之後，還要轉成膠片，轉膠片的時候，還會再多一次調整顏色的機會。所以《任逍遙》時，數位調完顏色轉成膠片之後，膠片在沖印的時候我們又做了一個洗印的方法——叫作留影法，然後用這種洗印的方法來加料，用它的顆粒感來強調整個影調的冷的一面。這種處理就是看到數位的特點，然後加強它。所以拍完之後，整個

後期的過程中我一直在尋找數位的影調，找屬於數位自己的影像風格，而不是去追求膠片原來的風格。因為這是兩種沒有辦法比較的東西。從那個時候開始我跟我的攝影師余力為就花比較多的時間試驗數位的可能性。

2002年，您拍《任逍遙》的時候，算是DV的開始。當時有一些導演剛剛開始嘗試DV拍攝。DV拍攝的話，製作成本要比膠片便宜，但當時的DV還是有技術與美學上的很多限制，包括將DV拍攝出來的鏡頭轉成底片的費用和複雜性，因此離真正的DV革命恐怕還是有段距離。《任逍遙》上映後，有些評論家說這是當時最成功的DV電影。

我覺得《任逍遙》有很多問題。一個是我們在克服使用數位攝影的弱點時，放棄掉很多東西。比如沒辦法大量地拍外景，因為在自然光下，影像的品質不是很好。還有攝影機的長度，有些太大我沒法使用，所以數位攝影對我還是有一些限制的。但用數位拍電影是新的體驗，拍攝時壓力非常小，拍起來很放鬆，內心是非常開放的，可以嘗試很多形式。

比如電影倒數第二場戲，小紀騎著摩托車下公路，我覺得只有DV能給我這樣的機會拍到這個鏡頭。在這場戲裡，小紀騎著摩托車，突然開始打雷、下雨，整場戲配合得非常美，這環境正好配合他的心情。當

我已經拍好這場戲，準備收工時，天空突然暗了，看起來快下雨。我就想我們是不是要再拍一個。如果我用的是傳統的底片，我會說算了，已經有一個很好的了，但因為我們用的是DV，沒什麼壓力，非常自由，所以又拍了一次，最後拍的這個就用上了。

　　還有就是用DV在公眾場合拍攝時，它會有一種抽象性。這是我在拍攝過程中需要重新調整的地方，因為剛開始用DV來試驗的時候，我以為DV可以非常激動、非常活潑，但實際上在公共場所用DV拍時，我反而發現能拍到一種非常抽象的氣質。每一個空間都有種抽象的秩序在那裡。如果用傳統底片會打破這個秩序，它會使現場氣氛升溫，人會變得很激動、很活躍，但DV和人相處時很安靜，我反而能拍到一些非常冷靜、非常疏離，幾乎是抽象的氣質。這是我拍了幾天以後調整的一件事，我覺得和這種荒蕪、青春的故事很配合。

　　不是所有的題材都適合DV，但有些題材非常適合。

　　能否談談您電影中的拆遷與廢墟的景象。如《小武》快到結尾的時候，整條街要被拆掉了，到了《任逍遙》，好像整個城市都破滅了，像廢墟一樣，您電影中的這種廢墟影像和建築的毀滅，多多少少好像在應和道德和青春的破滅吧？

《任逍遙》海報，2002年

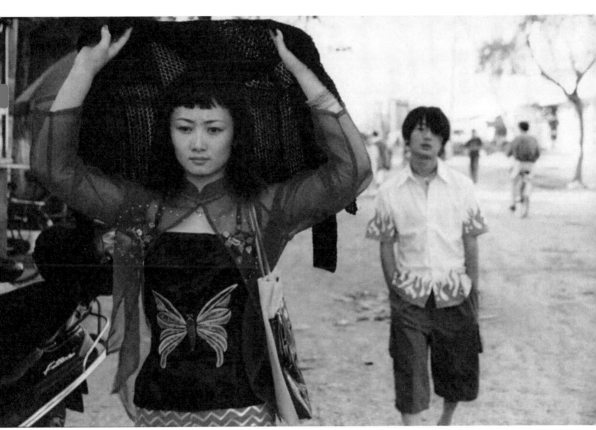

《任逍遙》劇照，2002年

《小武》和《任逍遙》有一些關聯，不僅是小武這個人物在《任逍遙》中又出現，也是對《小武》中關於破壞的主題的一個回應。整個城市處於一個荒涼的境況裡，老舊的工廠廠房也都不再生產了，整個城市給人一種冰冷、荒廢的感覺。那個城市給我很多這種破敗、絕望的感覺，就像你說的，是一種破滅的感覺，我覺得住在那兒的人的精神狀況也反映了他們周邊的環境。

　　第五代導演跟第六代導演最大的差別之一，在於很多第五代電影作品都是改編自小說，但第六代都是導演自己編的故事。

　　這是個很大的轉變。第五代導演必須依靠歷史與文學來展延他們的素材，以從事電影創作。年輕一代的創作者則是更加尊重自己的生命經驗，他們希望用電影來直接表達自己的生命經驗。當然，第五代導演也表達了他們的生命經驗，但並不是那麼直接，他們自己跟電影文本之間有一個距離，這個距離就是改編的介入。我之所以改變了這種想法是因為我看了侯孝賢導演的《風櫃來的人》，我突然覺得應該尊重自己的生命體驗。但我也不排斥改編小說或文學作品。我之後的一兩部電影還會自己編劇，但未來我特別想改編一個小說。那是個法國小說，安德烈‧

馬爾羅[5]的《人的狀況》（*La Condition Humaine*），是寫1920年代上海的故事，如果成的話，可能會在東南亞拍。

您作品中有幾場戲，裡面有一些動作不斷地重複。比如《站台》中彈簧刀不斷地開合；《任逍遙》中，在酒吧、舞廳中不斷地打小紀，還有喬三和巧巧不斷地推來推去玩。這些重複在您作品的敘事脈絡中有什麼作用？

代表一種機械性的生活吧。比如喬三和巧巧不停地推來推去，對他倆來說這是一種互相刺激的關係，在他倆的情感關係裡，因為麻木，因為感覺不到愛，所以要用一種機械性的刺激來改變這種狀態。比如在卡拉OK裡他們一直打小紀，但他也不躲閃，只是不停地重複一句話，這是用一種僵持的動作來表達自己內心的痛苦。至少，我拍的時候是這樣想的。

我們現在玩一個小遊戲。我從「故鄉三部曲」的電影裡選幾個主要的鏡頭，您簡單講一下現在回頭看那個鏡頭有什麼感覺，或是隨便談當

5　安德烈・馬爾羅（André Malraux，1901—1976），法國20世紀重要作家，1962至1966年擔任法國文化部長。《人的狀況》已由邁克爾・西米諾（Michael Cimino）拍成電影，片名為《人的命運》（*Man's Fate*，2003）。

時拍攝的構想。《小武》剛開始，在主角小武上公交車前，觀眾先看到的是小武在點菸的特寫，這場戲的高潮是把小武扒了旁邊的乘客和掛在公交車後視鏡上的毛澤東像兩個畫面並列在一起。

這場戲的後半部是個蒙太奇的手法。基本上我想描述在傳統權力的注視下發生的一個新鮮的事情。一開始我強調他的手，因為他是個扒手，是個小偷，手是他謀生的工具。他手中的火柴盒上面寫著「山西」，這是為了向觀眾清楚地交代故事地點，這點很重要。這部電影的地域性是很重要的，我想特別強調這個故事發生在山西。因為很少有攝影機會面對像山西這樣的環境。所以我想在一開始就強調這點。拍手的特寫是因為他是扒手，火柴則強調故事發生在山西。

《小武》裡有一段小武小時候的朋友小勇摸了一面牆，過了幾場戲，小武也輕輕摸了這面牆，這有什麼象徵意義？

你可能沒注意，那面牆上有個刻度。這是中國北方城市常有的習慣，兩個同年紀的好友會互相比身高，在牆上做記號。這個記號是他們成長的紀錄。所以那面牆代表的是他們的友誼和他們的過去。

另外一個是《小武》裡小武去找梅梅，梅梅生病躺在床上，梅梅唱

著王菲的歌。她要小武也唱個歌，但他卻只打開那個會唱歌的打火機。

　　我想像中的小武，是個不善於用語言表達自己的人，但那個時候又需要他表達感情，我就一直想，怎樣能夠很好地表達他的感情？我突然想到那個打火機，所以安排他用打火機的音樂來響應她，來表達他內心的感情。

　　談談《小武》的結尾，我們看到小武像狗一樣蹲在馬路上，手被銬在柱子上，身邊圍著一堆旁觀者。這場戲很有力量，您為什麼選這麼不人道的場面來結束這部電影？

　　在我的劇本裡，原來的結尾是那個老警察帶著小武，穿過街道，消失在人群裡。但拍攝的時候我一直對這個結尾很不滿意，因為它是個很安全的結尾，但卻很平庸。在拍攝的二十幾天裡，我一直在想一個更好的結尾。有一天我們拍戲時有很多人圍觀，我突然有了靈感。我想拍圍觀他的人群。那時我突然覺得，在電影的結尾，如果大家圍著他看，這些圍觀他的人可能跟觀眾產生一些聯繫。我一想到這個結尾就非常興奮。當然，我也想到了魯迅所說的「看客」[6]。

6　魯迅（1881—1936），現代中國文學之父。某次看到中國群眾圍觀同胞被斬首時神色木然
　　的情景，便毅然棄醫從文。這些無動於衷的群眾畫面在他許多文學作品中出現，如1921年

《站台》有場戲也很有意思，在主角家裡，他有個BB機（編按：即呼叫器，台灣也稱呼叫機或BB CALL），家裡每個成員都看了這個BB機，每個人的表情都不同。

　　對他們來說，那是個陌生的東西。當這東西進入他們的生活中，每個人都不知道該怎麼面對它。那段期間，中國人的生活裡每天都得面對很多新東西，每個人都很茫然。這是一種「文化盲」。

　　很難找到像《站台》的高潮戲那麼輕描淡寫又電影感十足的戲，一個慵懶的午後，王宏偉在椅子上打瞌睡，他太太在看顧嬰兒。林肯中心電影協會的肯特‧瓊斯（Kent Jones）說這場戲是「現代電影最美的一刻」，可以談談這場戲嗎？

　　因為我想安排的結局是他們又回到大多數中國人的生活狀態。他們曾經很反叛，曾經追求理想與夢想，但最後又回到日常的生活秩序裡——這是大多數中國年輕人最後的歸屬。他們回到了日常生活的常態裡。
　　那就涉及怎樣來表達這樣一種常態。我突然想到了午覺。我不知道中國南方是怎麼樣，在我的家鄉，人結婚以後，大多數的人都過著一種

的《阿Q正傳》。

一成不變的生活，生活也沒有多少可能性，每天過重複的日子。很多男人每天在單位上班，中午要睡個午覺。所以我決定用這來做結尾。

這場戲表現出一種很寂寞的存在，但同時也帶有非常強的力量。

對，一種很寂寞的存在。不可能有奇蹟出現，生活不可能有變化。還有，他午覺時，午後的陽光灑落，讓這場戲有了另外一個層次。

談談《任逍遙》中小紀的摩托車，摩托車出問題，是否代表影片中年輕人的主題？雖然年輕人充滿活力，同時也很不可靠，出很多問題。

按照原來劇本的設計，摩托車是沒有出問題的，但實拍時，摩托車出問題了，怎麼都上不來，我原來應該喊「停機」的，但我發現演員的樣子突然跟角色的處境非常相似，他非常焦急，想爬上來，他想度過他的青春——這正是這場戲需要的。演員一直在努力想上來，所以我就繼續拍。拍完這場戲之後，我想到在結尾時安排摩托車又停了。所以在倒數第二場戲我們決定讓他騎著摩托車一直走一直走，走到油沒了，但後來正好下雨，所以這場戲完全不一樣了。

您前面談到您比較善於寫文學性比較強的劇本，但寫劇本的過程中

一定會想到一些畫面嗎？還是畫面都是後來才設定的？

會有一些畫面的想像。因為我讀書的那個年代很有意思，我們的老師分為兩部分。一部分原來是莫斯科電影學院畢業的，那時中國的整個電影教學都是五六〇年代從蘇聯學過來的，我們的很多老師曾留學蘇聯。然後我讀書的年代，也有很多八〇年代在美國、日本和法國留過學的老師。所以我們的編劇教育裡頭，兩種編劇的方法都有：一種是蘇聯式的，另一種是美國式的。那是兩種完全不同的寫作方法，蘇聯要求寫劇本要像寫小說那樣的，不一定要拍，（笑）但可以發表，可以閱讀。我最早的訓練是這樣的，所以到現在我寫劇本還是用這種方法。因為我很喜歡描寫的過程，比如你對天氣的描寫，對顏色、環境、味道，特別是這種味道你可能拍不出來，但對我很重要，因為它讓我理解我要拍的氛圍、拍的這種氣氛的過程。我寫得越仔細，就越清楚我要拍什麼。我很清楚我寫作的時候想得到什麼樣的一個畫面。還有一個，就是文學劇本很容易讓所有的工作人員瞭解這部電影是什麼樣的一個風格，什麼樣的一種音調。所以我就一直堅持用文學劇本，我喜歡這樣寫劇本。

然後拍時我比較依賴看景。寫完劇本都會去看景，我去看景，基本上會經過三次。第一次我是一個人去看，基本上一個空間會有兩到三個備選。比如說我要去拍一個卡拉OK廳，我可能已經挑好幾家，每一家是什麼情況我都很清楚。這是第一次看景。第一次看景的時候，我也會

反覆修改我的劇本。然後第二次是跟余力為去看景，兩個人一起去看。那時候我們的分鏡頭和調度已經開始有很多交流，已經在設想。第三次看景是所謂主創班底：錄音師、製片人、production manager（執行製片人）甚至演員，我們一起去看。我自己從來不寫分鏡頭劇本，也不畫圖，但在三次看景的過程中，我腦子裡一直在完善我分鏡頭的想像。而且這個想像不是空想的，我大概知道我會在哪個房子，在哪條街，這就是對拍攝的一種想像。

最初的劇本跟後來拍出來的電影，一般差別會多大？拍攝的過程中會增加很多素材嗎？

會減少。大的故事結構不會有太大的變化。《站台》是越拍越少。《三峽好人》是越拍越多。每一部電影的情況都不太一樣。

從劇本到電影，哪一部差別最大？

還是《站台》最大。

白睿文、杜琳　文字記錄

《世界》工作照

在創作劇本的時候確實有一個東西很重要，那
就是情感。當你動了情以後，你的想像力就會
異常豐富，很多細節就會想像出來了。

廢墟世界

《世界》（2004）／《三峽好人》（2006）

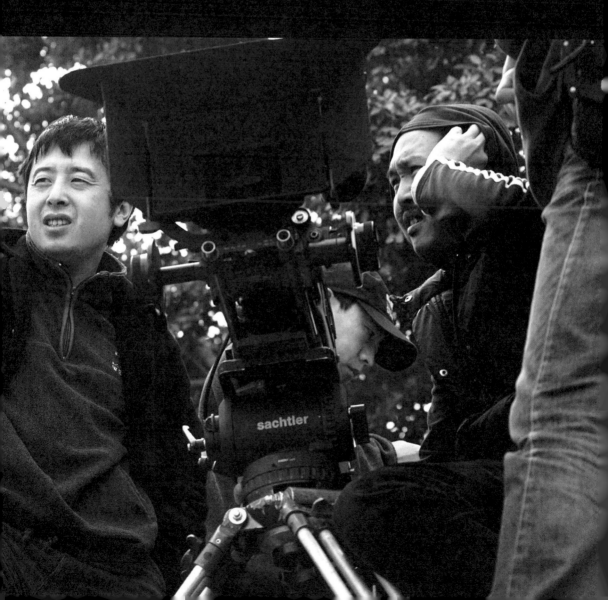

在您出道的時候，您頭幾部片子都算是所謂「地下電影」，2004年的《世界》是您第一部在中國電影院正式發行的影片。當時出於什麼樣的考慮使您從「地下」試圖「上來」？您是否會擔心失去創作的自由？

1997年4月10號，我開始拍第一部電影《小武》，那時我還沒有畢業，還在北京電影學院。對於那個時候的我來說，確實覺得是在拍一個學生作品，也沒想那麼多。1998年2月，《小武》去了柏林電影節，稀里糊塗開始有了許多發行，包括在法國、韓國。於是，這部電影慢慢開始有了影響。直到有一天，相關機構找我談話，和我說：「你違規了。」我才知道我違規了。（笑）稀里糊塗就變成了「地下電影」導演！（笑）

後來我又想拍《站台》。那個時候我非常想讓我的電影在中國上映，讓中國觀眾看到，於是我就按正常步驟去申請拍攝。結果他們說因為你拍過《小武》，所以不批准。那我就不管，就拍了。之後又拍了《任逍遙》。

到了2003年，《世界》的劇本剛寫完，有一天北京電影學院的院長給我打電話說，相關機構要跟「地下電影」導演搞個座談會，喊我去，我就去了。結果坐了將近有五十個導演，我一看原來中國有這麼多「地下導演」。（笑）

那是一個非常著名的會議，現在中國很多關於獨立電影的書裡面都會提到那次會議。大概就是說電影局希望「地下導演」以後都能按照正

常的程序來申報，電影也在改變，希望大家的電影都能夠在中國上映。正好那時我剛寫完《世界》，我就把劇本交給一個國營的電影廠，叫上海電影集團。這個製片廠的負責人是一個影評家，他過去是《文匯電影時報》的總編輯。他很喜歡這個劇本。看完這個劇本之後，我問他：「你不會過多干涉我吧？」他說：「我不會干涉你，我希望你能為上海電影集團拍一部賈樟柯的電影，而不是你來拍一部上海電影集團的電影。」我覺得特別好，就拍了《世界》。

在那個會議上，中國電影環境有一個非常重要的改變，就是從那次會議開始，電影被認為是一個產業。在這之前，電影一直被認為是宣傳的一個工具。政府對電影的認識從一個宣傳工具轉變為一個產業，我認為這是很重要的改變。從那次會議之後，不僅是我，很多導演的電影都開始可以在中國公映了。那次會議的另外一點就是說，過去你們拍過的電影，就放到那兒吧，我們也不可能讓你們公映，就擱置在那。當時很多導演對此很反對，我是持無所謂的態度，反正中國到處都是盜版了，隨便吧，反正都能看到。（笑）

除了得到「龍標」（編按：即中國國家電影局簽發之「電影公映許可證」）之外，《世界》這部片子也代表著您風格上的又一次變革。其中比較明顯的一個變革是你採用了幾段動畫的片段。第一次看，我就非常驚訝，因為那種調子跟電影的其他部分完全不同，但後來覺得，也對

了，因為它就代表人物的一種奢望，一種虛擬的世界，也是手機傳遞進來的一種想像世界。可以談談這些動畫片的片段嗎？

　　其實中國一直在變，只要這個故事是由當下的生活啟發出來的，電影就一定會有對當下氛圍的捕捉。從我開始寫《世界》的劇本到開拍之前，就是「非典」爆發的前後。「非典」之前，中國已經在加速發展，經濟變化非常快。另外一方面就是網際網路在年輕人中非常普及了。它不像我拍《小武》、《站台》那個時候，才剛有網路。那個年代的網路，主要就是發發Email，看看新聞。到了02、03年之後，很多論壇、電腦的虛擬遊戲讓年輕人將大量的時間放在網路裡面。所以那個時候的年輕人其實生活在兩個世界裡，一個是虛擬的世界，一個是真實的世界，而且那種生活是剛剛出現的。在此之前，完全沒有虛擬的世界，都是真實的生活。網路確實是增加了一個生活中的虛擬世界，它讓我很震撼、很驚訝。再加上這個故事發生的空間——世界公園，本來也是一個很魔幻、很虛擬的空間。世界公園裡，全世界著名的景點，像艾菲爾鐵塔、凱旋門、白宮，都弄得小小的，讓大家參觀。它的slogan（口號）就是「不出北京，走遍世界。」這也是一種虛擬的世界。所以在寫這個劇本的時候，我就把世界公園這樣現實生活中出現的虛擬世界和網路上的虛擬世界這兩種氛圍，都融合到了一起。因為它確實是當時年輕人的世界裡面出現的一種新情況。

《世界》劇照，2004年

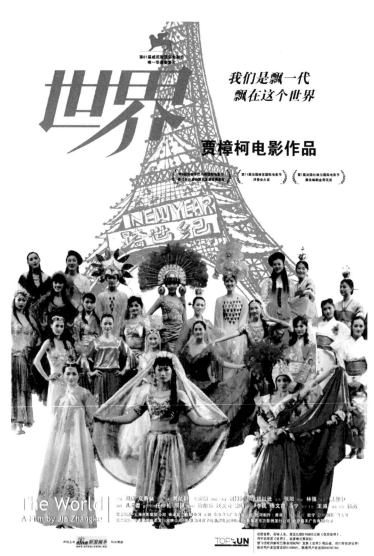

《世界》海報，2004年

《世界》這個故事，是趙濤，我後來的太太，她啟發我的。（笑）趙濤是學舞蹈的，在上北京舞蹈學院之前，她上的是山西的一個舞蹈中專學校——山西省藝校。有一次，我問她為什麼後來想考北京舞蹈學院，她說她中專畢業之後，被分配到深圳的世界之窗。一開始去非常開心，因為深圳是很開放的地方，世界公園就是不用護照，可以去世界任何一個地方，一會兒在什麼大瀑布，一會兒在什麼凱旋門。但是當她待了兩三個月之後，她就覺得非常枯燥和封閉。因為他們都是在景點演出，每隔一兩個小時就有一次演出，一年下來，每天都在跳同一支舞。這個地方一開始給她的是一個非常開放、非常國際化的夢幻感，但是她後來發現其實她一直在一個角落裡面，而且是在一個非常封閉的角落裡面。一方面是一種眼花繚亂、紛繁複雜的自由、開放的氛圍；一方面對於一個具體的人來說，還是處在角落裡。角落跟世界的關係讓我很著迷，於是就開始著手寫這個劇本。

　　這個劇本還有一個插曲就是，我寫完初稿之後，就去了比利時。《世界》是我第一次用電腦寫劇本，那時候剛買了第一台筆記型電腦，學會了用電腦寫劇本。結果學會用電腦寫劇本，沒有學會備份，也沒有學會怎麼Email給自己，電腦在布魯塞爾就丟了，我在酒店裡睡了一整天。（笑）我真的痛苦死了，我不想再重寫這個劇本了。然後休息了好幾個月才又開始重新寫。（笑）這可能也是虛擬世界給我的一個教訓吧。（笑）

故事發生的背景——北京世界公園充滿了寓意，也涉及許多當代中國的關鍵詞，比如「全球化」、「民工」、「消費」、「山寨」等等。您能不能就這幾個關鍵詞講一講，當時在創作劇本時候的一些感想？是否在思考這些問題？

　　我自己生活的城市是北京，2001年北京申辦奧運會成功後，這座城市馬上變成了一個工地，有很多外來的人口。我們在北方真正感受到了人的流動，移民潮。那時候一個很普遍的詞就是「民工」。因為城市勞動力不足，所以很多農村人就進入城市裡面。這個電影就是從偏遠地方人口流動的活躍開始的。當然這種流動在《小山回家》裡面已經有了，但是《小山回家》那個年代還談不上是一個「潮」。到了《世界》的這個時候，城市人口急劇增加，開始堵車。

　　為什麼說「非典」對這個劇本有影響呢？因為「非典」來的時候，北京一下變成了一座空城。北京有一環二環三環，我那時候住在三環邊上。因為當時沒有車，我可以在三環主路上走路。「非典」期間，有一天我散步的時候，突然發現那些以前都是熟視無睹，看見也不會多想的房地產廣告牌，一下子讓我很震撼，比如「羅馬花園」、「溫哥華森林」，諸如此類。（笑）什麼「威尼斯水城」，其實可能就只有一條小河。所有這些房地產廣告，與家園相關的，全部是用國外的名字命名

的。這就跟世界公園一樣，折射了消費時代到來之後，（國人）非常複雜的心理，還有文化自信的失落。它有對外面世界的嚮往，反過來，也折射出了一種對比。比如說「羅馬花園」就離我住的地方不遠，它就坐落在一些老的四合院的區域裡面，這讓我有非常複雜的感受。我記得當時我寫下了一句話：「是不是全球化就是美國化？」它讓我意識到全球化到來之後，文化信心的問題。它和消費主義的到來是混在一起的。當時麥當勞和肯德基都多了起來，我發現我姊姊的女兒，她的CD架上沒有一張中文唱片，全部是英文的。

《世界》和《三峽好人》反映了兩種表面上完全不同的世界。《世界》代表一種虛擬、豪華和世界主義。《三峽好人》把這種虛假的外表完全剝掉了，最後只剩下一座廢墟一般，即將被淹沒的空城。兩部電影放在一起看會有一種非常強烈的對比。您怎麼看待這種非常荒謬的對比？從一座新的城市的建立再到一座歷史古城的淹沒，您當時想拍《三峽好人》的時候，是否把它看作是《世界》的一個反面？

當時拍《三峽好人》的時候倒沒有想到它跟《世界》有這種聯繫。你這麼一說，我倒覺得還挺有意思的。（笑）因為我是山西人，而且長期在北京生活，我對西南，對長江流域其實很不熟悉。當時三峽工程轟轟烈烈的，很多同行都去三峽拍紀錄片、拍戲。我也沒有想到要去拍，

我只知道那裡正在發生一個非常重要的事情。我是因為畫家劉小東'要去那裡畫一組畫，我一直想拍一部關於劉小東的紀錄片，他要去三峽，我就去了三峽。當我去了之後，那裡的廢墟，確實一下子震撼了我。因為我去的是奉節，一座有三千年歷史的城市。李白寫「兩岸猿聲啼不住，輕舟已過萬重山」就是在白帝城。那麼古老的一個地方，我去了之後，真的給嚇著了。整個城市是一個廢墟。我去的時候拆遷已經接近尾聲了，一棟樓大概只要一個星期就拆掉了，而且全是手工在拆，都是人在拆，不怎麼用機器的。為什麼不用機器呢？因為那些磚頭啊、鋼筋啊，他們還要回收。所以站在長江邊上，看這樣一個拆遷後的廢墟，我第一反應是，是不是外星人來過了。（笑）很超現實。接下來是這些在廢墟上勞作的人，這些拆遷的工人特別吸引我，讓我覺得非常有生命力。我去的時候是夏天，每個工作的人皮膚都很黑，流著汗。就是這個廢墟跟在這個廢墟上生活的人及這些人的生命力形成了一個反差，讓我想在三峽拍一部電影。當然在寫的時候，完全是我直觀的感受，想要去拍。

三峽工程這樣一個浩大的工程給城市帶來了巨變。一百多萬人移

1　劉小東（1963— ），1988年畢業於中央美術學院油畫系，是中國當代油畫的代表人物。著名作品包括《三峽大移民》、《三峽新移民》、《溫床》、《樓頂泳池》、《美女林志玲》等。劉小東也與第六代導演有不少合作，曾在《冬春的日子》（王小帥導演）和《北京雜種》（張元導演）等電影演出，更是賈樟柯紀錄片《東》的拍攝對象。2010年姚宏易也拍了一部關於劉小東的紀錄片《金城小子》。

民，三千年歷史的城市消失，淹沒到水裡，具體到個體，另一方面它呈現出來的是在這樣一個急劇變化的背景裡面個人的無能為力，個體被裹挾、被推攘。也就是在這樣一個環境裡面，我站在廢墟上時就在想，人能做些什麼？個人能做些什麼？或許我們首先能做的是決定我們自己，做出個人的選擇。這座城市是留下來還是被淹沒，你決定不了，但是可能你能決定自己愛還是不愛。這讓我有一種悲哀，但它也讓我去理解所謂有生命力的人是什麼樣的——不是他們能夠對抗時代的洪流，而是在時代的洪流裡面他們首先能把握自己。所以慢慢地就有兩個人物，一個是要離婚的，一個是要復婚的。就慢慢有了三明這樣一個礦工。他過去是非法的婚姻，結果他們分開了。多少年後再面對的時候，他們相愛了。他們有沒有力量、有沒有能力在真正相愛之後再次走到一起？另一個人物就是趙濤演的這個護士，她要幹掉她的婚姻，因為那是一個情感已經不存在了的假的婚姻。她能不能為自己做決定，走出這段婚姻，就意味著我們能不能首先做自己的主。我們經常說我們要做社會的主人，要做國家的主人，恰恰可能連自己的主人都做不了。我覺得人的現代化的定義就是做自己的主人。這樣，在三峽整個大變遷背景裡面的兩個人物就出現了。

決定拍這個電影時，對我來說最大的挑戰就是沒有時間。因為馬上就全部拆完了，如果我按正常的步驟寫好劇本、找到錢、找到演員，可能八個月、九個月、一年，甚至更長的時間過去了，整個老城的拆遷可能就結束了，整座城市可能就淹沒到水底下了。所以當時那個劇本是在

很特殊的情況下寫的。我用了五六天的時間，白天我拍紀錄片，晚上在酒店裡，我就找了我拍紀錄片的副導演和製片，他們一人一台電腦，我在那裡演，然後我的同事就記下來，真的完全像跳大神一樣。（笑）第一場，船，就開始演。演了那麼幾天之後，寫出了這個劇本，也演出了這個劇本。然後我拿著這個記錄的「台本」開始迅速地改了一遍，就打電話找趙濤來，找三明來。就那樣拍了。

因為當時的場景真的就是在廢墟上，在拍攝技術上有什麼樣的挑戰？比如說器材啊，找電源，等等。

我們當時因為是拍紀錄片，所以手裡就是一台索尼數位攝影機，很小的一款，型號是PD150。就只有這個。因為要拍故事片，就想那還是用這個吧。因為沒有時間去找錢，也沒有時間去調配這些器材。如果我們拍膠片，或是拍高清，我們就需要燈，需要發電車，很多困難就來了。所以那個時候真的是不管了，拍下來再說。但是DV確實也給了我們很多的自由。我們在廢墟裡面、在很低的照度裡面、在工人住的地方拍，可以很貼近人物，也很靈活。我覺得確實這個故事和它拍攝的情況只能屬於數位。

有一個細節是我在拍紀錄片的時候，我突然看到牆上的電線短路了，在閃光。當時我覺得沒拍下來太遺憾了。所以在拍故事片的時候我

就跟攝影師說：「這一場我要牆上電線短路了在閃。」攝影師說：「可以這樣嗎？」這件事就落到我們美術指導那裡去落實了。（笑）美術組就說：「導演，我怕我們的人出事兒，什麼保護措施都沒有。」於是攝影師就說：「哎，我們拍的是數位，我們就後期用特技做嘛。」（笑）結果用很便宜的特技就做得非常好，數位確實有這個作用。（笑）

　　在拍的過程中，那個地方真的超現實。一去，就覺得像是外星人來過的，而且是心懷惡意的外星人來過的。經常會有這種想像。比如我看到那個樓，那個樓叫移民紀念塔（現已拆除），我總覺得它會飛掉，它看上去很不協調。後來，在電影裡就讓它飛掉了，而且是用很便宜的特技做的。（笑）

　　就有很多這樣的想像，比如片尾的走鋼絲啊、飛碟啊。後來我自己慢慢地覺得其實不單單是三峽這個地區讓我覺得超現實。我拼命去捕捉那些超現實的想像，把它們放在這樣一個寫實電影裡面是因為，我覺得那個時候中國發展的速度和劇烈的程度帶來了很大的不真實感，很大的超現實感。我當時一直想捕捉的是生活在這個大環境裡面的人的這樣一種超現實的感受。現實裡面出現了超現實的這種氛圍。我覺得整個《三峽好人》對我來說就是要遵從自己的自由，不是說我們在講述當代的現實世界的一個故事，我們就不可以使用超現實的方法。只要你是自由的，你就可以使用。而且你想到用這樣的方法，其實背後一定有它現實的用意。

我們之前談到王宏偉在您的頭三部片子裡都扮演了重要的角色。您第一次與趙濤合作是在《站台》，而她後來也變成您合作最多的演員。從《世界》開始，趙濤就變成您電影裡面最重要的一個人物。能不能談談您當初是怎麼挖掘趙濤的？隨著時間的流動你們的合作關係又經歷了一些什麼樣的變化？

　　這又是一個很長的故事。（笑）跟趙濤合作是從《站台》開始，因為當時《站台》劇本裡需要一個文工團工作的女孩子，要符合會跳舞、會說汾陽話、年齡二十出頭這幾個條件。先在汾陽找，沒找到。我們就把範圍擴大到會說山西話，結果也沒找到。後來又擴大到會說山西、陝西、河南、內蒙古話的都可以。（笑）結果還是沒找到。

　　差不多快絕望的時候，有一個朋友說山西有一個大學剛成立舞蹈系，於是我就去了，準備看一看那裡的學生。當時我的注意力一直在學生身上，突然趙濤出現了，她是老師，在給學生講課。趙濤批評一個女學生說：「跳舞啊，你得把自己想像成一個啞巴，你有什麼情感、情緒，你要用舞蹈的肢體語言來告訴別人，你要帶著情感來跳。」我就這樣一下注意到了趙濤。因為她那時候也剛畢業，年紀跟她的學生差不多。於是我就等她下了課和她說想合作拍一個電影。從那個時候的第一部電影開始，趙濤逐漸呈現出一種很獨特的理解力。

　　第一次帶她去試妝，她去了我們的服裝車間。因為我們的故事是有

年代的，服裝師傅要把服裝做舊。趙濤當時就跟我說：「導演，你這個不對。」我問她：「怎麼不對了？」趙濤說：「你們這叫『做髒』，不叫『做舊』。那個年代的衣服都是舊衣服，但是應該是乾乾淨淨的，特別是文工團的女孩子，不可能穿這麼髒的衣服。你能不能讓這些師傅把衣服弄乾淨一點？」我覺得她說得真的很對。那時候我們沒經驗也很粗糙，做舊就是往髒裡做，做髒就不懂得再做乾淨了。從女性的角度，趙濤就覺得做舊不等於做髒，衣服怎麼可能有髒的呢？尤其七〇年代文工團裡跳舞的女孩，雖然可能只有兩套衣服，但肯定也是每天洗得乾乾淨淨的。在之後的合作裡面，她經常有這樣一種很獨特的女性的觀察。

比如在拍《三峽好人》的時候，她跟化妝師講得最多的就是「加汗」。因為我們拍攝的是很悶熱的環境，她覺得她臉上的汗不夠。她一直非常注重體感。所以她是我遇到過的很少的幾個特別注重身體感覺的演員。她能把那個氣候演出來，她很注重這一點。她需要讓她的身體在銀幕上也能呈現出那種炎熱環境下的真實感受，我覺得這是趙濤很獨特的地方。

《世界》裡面有一個情節是趙濤跟男朋友吵架之後他們去了一個地下室。我跟攝影師兩個人去了地下室之後，就突然傻了。為什麼呢？因為那是一場夜戲，就看不出來是在地下室，就是夜裡的一個房間。於是我就說：「那要不我們拍一個全景。交代她走下了地下室？」但我又覺得這不太像我的語言，因為我的電影語言不會這樣刻意地去交代這個

空間。我跟攝影師余力為在討論的時候，趙濤突然說：「那這樣吧，我拿手機找一下信號，結果沒找到。觀眾就會明白這是一個很封閉的地下室。」這一點我真的是沒想到。於是她就這樣開始表演。

《三峽好人》的另一個重要演員是韓三明。他第一次出現在您電影裡也是《站台》，後來也會偶爾與他合作，比如短片《營生》。他跟中國影壇的那些「明星型」演員，比如劉德華和陳道明完全不同，為什麼喜歡跟韓三明合作？

我也非常喜歡劉德華和陳道明。（笑）但他們太不像礦工了。（笑）不是所有的角色他們都可以演。

韓三明是我的親表弟，他也真的是一個礦工。我覺得他的形象非常有說服力。他在我的電影裡第一次出現是在《站台》裡面，之後《世界》和《三峽好人》都有。他一直在演一個沉默的人，因為他確實也不太愛講話。但是這個沉默的人一言不發，他的形象就能夠把他很多生活的情況表現出來。對我來說，他是真正有這麼一張camera face（鏡頭臉），因為他是一個有故事的人。他是一個感情特別充沛的人，所以他進入角色的情緒特別快，特別真摯。當然，他現在演了許多電影，也開始演喜劇了。（笑）他還有一個特點就是特別愛閱讀，他特別喜歡看劇本。他是我們劇組看過劇本最多的，沒事就在看。

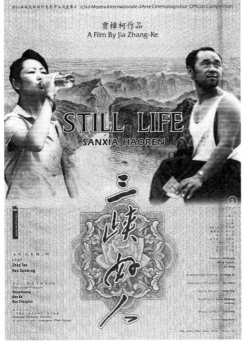

① 《三峽好人》劇照，2006年
② 《三峽好人》海報，2006年

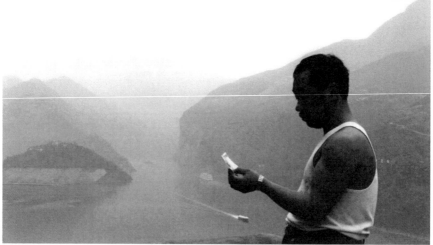

《三峽好人》劇照，2006年

說到韓三明，剛才有兩位觀眾覺得他在您的電影中扮演的角色很有象徵意義。韓三明是否代表了您電影當中的「中國英雄」或是「中國聖人」？他演的角色是否象徵了沒有跟上改革開放步伐的中國民工？

　　對我來說，韓三明的形象就代表了一大類型人物。不單單是民工，也不單單是所謂老實人，我一直把他稱之為「成千上萬個沒有『權利』的中國人」。這個權利就是講述自己的故事的權利。

　　您好多電影都在拍底層人的生活狀態，您是怎麼去理解、捕捉到他們的生活的？

　　這個問題太難回答了。因為常有人問我說「你電影裡有很多人的細節，你是不是特別有觀察力？」也有的人問我說「你是不是老有一個筆記本，會把這些東西記下來？」但說實話，我從來沒有這麼一個筆記本，我也不覺得我是一個很有觀察力的人。但是在創作劇本的時候確實有一個東西很重要，那就是情感。當你動了情以後，你的想像力就會異常豐富，很多細節就會想像出來了。我覺得我們每個人都有觀察力，每個人其實都記住了很多東西，但是我們想不起來，是因為我們還沒有動情。寫劇本也好，在現場拍的時候也好，我覺得只要我一動情就會有很多細節出現在筆下，或是出現在腦子裡面。怎麼就想到了這些細節，確

實是一個很難回答的問題。我只能回答說，它跟情感有關。

　　但是從我最早拍片開始就有一個習慣，就是我生活中遇到一些面孔，我會記下來，惦記著什麼時候拍電影讓他來演。這些人做什麼工作的都有。《江湖兒女》應該是我電影裡面人物出場最多的一部影片。裡面有明星，但也有很多人真的是我日常生活中遇見的，覺得他可以演電影，因為他長得太有意思了，太有感染力了。（笑）於是拍的時候就請他們來，而且都真的演得很好。我覺得我沒有去記生活的細節，但是我有自己的一個小小的人物肖像畫廊。我也不知道他能出現在我的哪部電影裡面，但我覺得他可以是一個很好的演員。像《三峽好人》裡面模仿周潤發的那個演員就是很偶然遇到的，我當時就覺得他可以有一個特別有意思的角色，所以他後來就出現在了《三峽好人》裡面。

　　您拍紀錄片的時候，您的整個創作策略和理念會有一個根本的轉變嗎？還是同樣的一種創作精神？

　　多少都會有一些改變，因為畢竟不太一樣。我覺得我拍紀錄片會有比較多的形式主義的東西。為什麼會有比較多的形式主義的東西呢？因為我覺得需要透過紀錄片捕捉到你想像到的東西。但這些東西它沒有發生，至少不一定在你的攝影機面前能夠發生，但你的每一個畫格都需要是真實的。在這樣的情況下，找到一種獨特的電影語言把導演認識到的

東西呈現出來是比較重要的。故事片都是虛構的，虛構是一個接近真實非常有效率的東西。所以人類總體上，講述自己的感受是通過虛構來講述，因為紀錄片——特別是拍攝這個東西，它會在很大程度上影響到一個人的態度。它其實是對生活的一種很大的干預。在這樣的情況下，我反而覺得應該在影像上用一種更加試驗或主觀的方法來體現沒有發生在攝影機面前的東西。比如說，像我最早的紀錄片《公共場所》實際上是在各種各樣的公共空間拍攝的一個過程。但是在剪輯的時候我尋找到的線索都是跟交通工具有關的，通過移動中的人，通過在公共場所擦肩而過的人。那個紀錄片最大的一個特點是我把採訪的素材都去掉了，不要聽人們講述自己。然後我把人的狀態組合在一起之後，電影中的人沒有跟觀眾交談，但是他們的狀態，他們真實的世界是寫在臉上的。等於是屏蔽了語言，算是把真實的樣子——疲勞的樣子、興奮的樣子，他們的面孔、表情用一種很集中的方法來讓觀眾去接受它。用這樣的方法，反而能夠得到真實（的東西）。

您的紀錄片經常跟您的劇情片有一種互動關係。像剛提到的《公共場所》跟《任逍遙》有種微妙的關聯。幾年之後，您拍攝《三峽好人》的同時又拍了一部關於當代藝術家劉曉東的紀錄片《東》，兩部電影就像姊妹篇。而且到了後來，紀錄片跟劇情片的界線越來越模糊，像《二十四城記》有意逾越傳統紀錄片和劇情片的界線。能否談談您紀錄

片和劇情片之間的互動？

　　其實最主要是覺得兩種形式都有侷限性。當我拍攝紀錄片的時候，我覺得都不如虛構那樣更加能夠把人的真實情況揭示出來。當我拍劇情片的時候，我覺得人物本身的狀態是我一直在模仿紀錄片的狀態，模仿自然人的狀態。因為我一直覺得不夠自然，不夠像日常生活的那個樣子。總是在某種方面會意識到一種媒介或一種形式的侷限性，然後就想打破它，讓它們融為一體。到了《二十四城記》，我一開始並沒有想要拍劇情的部分。一開始我只是想拍紀錄片，我訪問很多老的工人，聽他們的故事。（在成都）我訪問了二三十個上海的工人，七〇年代有很多上海的工人被分配到成都。上海人是不願意離開上海的，所以他們分配到成都後就在一個社區，在一起也經常來往，一起吃飯，一起唱戲，他們還保留了上海的語言。我對這個群體很感興趣，但拍了二三十個工人之後發現沒任何一個人可以在紀錄片裡成為一個（獨立的）人物。這個群體非常有意思，如果把他們每個人身上有意思的東西組合在一起，那會是一個特別有意思的形象。所以那個時候我才理解到虛構的重要性。一個真實的個體在一個真實的生活裡面，面對的是日常生活，但電影是一個濃縮的藝術，需要把很多訊息集中在一兩個人的身上的這樣一個藝術。並不是所有人身上的訊息都夠飽滿，但是如果通過虛構，吸取每一個人身上的故事，虛構成一個人物，那個人物就可以代表這個群體。所以那個時候我

覺得應該找演員來演。但是為了讓觀眾能夠清晰地辨識哪一個是真實的人物，哪一個是虛構的人物，我就特意找了陳沖、呂麗萍、陳建斌、趙濤，這樣觀眾一看知道是演員。我要將他們跟另外一些人物區別開。

您經常跟日本的製片公司合作，您當初怎麼和北野武他們建立關係，可以談談與他們合作的重要性？

我一直只跟一家日本公司（合作），就是Office Kitano（北野武工作室）合作，直到《江湖兒女》。因為《小武》完成之後在柏林放映，北野武[2]導演那時候剛成立一家公司，想要投資年輕的亞洲導演。他們看完《小武》之後就想跟我合作。我也需要錢，我就跟他們合作了。（笑）

具體負責這個工作的是市山尚三，他製作過侯孝賢導演的《南國再見，南國》和《海上花》。因為市山尚三之前是松竹公司的海外製片，當時他在柏林找到我，我對他也不瞭解。但我知道北野武，我也很喜歡侯孝賢導演的這幾部影片，那我就覺得他是一個可以相信的人，於是就跟他合作。

第一次合作是《站台》。我記得我跟Office Kitano簽約，（約定）《站台》的長度不超過兩小時。結果我那個劇本有一百五十多場，市山

2　北野武（Kitano Takeshi），（1947—　）著名日本電影導演、演員與主持人。導演作品包括《兇暴的男人》、《火花》、《極惡非道》等。

看完之後和我說：「你這個劇本至少三個小時，不可能是兩個小時的電影。」我說：「那我要改劇本嗎？要寫短嗎？」他當時說了一句我終生難忘的話，他說：「既然導演覺得這個故事要用這樣的篇幅來講，那就講吧。」所以我們就一直合作到現在。我記得應該是《世界》的時候，我又把劇本寄給 Office Kitano。Office Kitano公司的人給我回信說「我們公司經過認真地討論，我們認為你這個電影肯定會賠錢。（笑）不過北野武先生的新片《座頭市》（*Zatoichi*）剛剛賺了不少，我們可以投資你。」（笑）我們一直合作到《山河故人》，結果到拍攝《江湖兒女》的時候北野武先生離開了他自己的公司，於是這部電影的片頭就沒有出現Office Kitano。

其實現在在中國，可以給我們錢拍電影的特別多，但還是要找志同道合的人一起來做事情。錢不要亂用人家的，要用信得過的人的。

除了同一個製片公司（Office Kitano）以外，您和侯孝賢也都跟作曲家林強合作過。您也在《海上傳奇》裡採訪過侯導，有過不少合作的經驗，您能不能就此聊一聊？

因為我是1993年讀的北京電影學院。九〇年代初的時候，侯導把他當時所有電影的拷貝都捐獻給了北京電影學院。所以我讀大一的時候就正好趕上學校放他的電影。從《兒子的大玩偶》一直看到了《悲情城

市》。對於一個剛學電影的人來說，我覺得侯導（對我）有非常重要的影響。那個時候，不僅是侯導的電影，沈從文的小說、張愛玲的小說也開始重新流行。他們結合到一起就指向一個東西，就是作品的個人化的問題。可能對更年輕的一代來說不太能理解這句話，那是因為在過去，我成長的環境裡主要是革命文藝。革命文藝裡面個人作者是不存在的。但一個作品最重要的是作者本人，即作者性。所以侯導的電影，包括沈從文的小說、張愛玲的小說，這些不同年代、不同形式的作品混雜在一起，在九〇年代對中國藝術最主要的影響就是作品中作者的回歸，個人化的回歸。

　　您多年以來一直在支持中國的藝術電影，包括建立專門放藝術電影的院線還有創辦平遙電影節。目前中國獨立電影的狀態如何？您對中國電影未來的趨勢有什麼樣的看法或期待？

　　我先說一下藝術電影院線的問題，我們現在還在努力。首先是我自己的公司作為發起單位在兩年前跟其他的合作夥伴成立了一個藝術電影放映聯盟。以中國電影資料館為主，有我的公司、EDKO（安樂）、萬達，目前我們在中國有五百塊銀幕，專門放藝術電影。

　　我們也發一些國外的獨立電影，包括《海邊的曼徹斯特》（*Manchester by the Sea*）。我們公司自己在運營的計畫是「平遙電影

宮」，在山西平遙。平遙是一座有兩千七百年歷史的城市，是一個旅遊勝地。現在在平遙，我們有五塊銀幕。這個地方叫「平遙電影宮」，每天都在放電影。在我的老家汾陽，我們在做一個有三塊銀幕的小型藝術電影院，正在裝修。有可能明年我們會去西安再做一個小的影院。如果我們在西安開始做的話，那會是我們在大城市做的第一個影院。中國電影現在不好說。（笑）因為原來是產量高、產值高、全球第二大電影市場，確實產業的進步非常快。但是這兩個月票房又不行了，所以還有待觀察。當然，從創作上來說，產量高是一個特點，其實我個人覺得品質是有提升的。為什麼大家老覺得不滿意呢？是因為產量太高了，於是爛片也就特別多，比例就拉下來了。其實每年包括類型電影、藝術電影、獨立電影，總有一些不錯的，很讓人開心的作品出現。但是當你把它們放到八百部這麼大的一個產量裡面，給大家的印象還是中國電影差距好大。

好的電影總是千姿百態，但是爛片總是有共同的特點，（笑）這共同的特點就是沒有作為電影的要求，這是很需要警惕的一個事情。目前不太好的一個觀念就是我們現在要拍商業片了，只要賺到錢就可以，於是對電影語言、對電影的內在要求都不重視。雖然也有觀眾買票看，也有不錯的票房成績，可是電影的素質就跟一個人的身體素質一樣，你一看就知道他的電影素質不行，不能因它市場的成功而忽視它基本的電影素質的低下。但是反過來說就是，不管拍什麼類型都應該有作為電影的要求。所以國內有一種很奇怪的看法，就是商業電影不是藝術，也不需

要藝術。但商業電影也是一門藝術啊！商業電影就不是藝術了嗎？這就是一種很奇怪的觀念吧。中國電影未來應該怎麼走，我覺得任何一種類型都要按藝術的規律辦事，都要有藝術的要求。

　　所以我們去年（2017）辦第一屆「平遙國際電影展」，就特意做了一個法國導演梅爾維爾（Jean-Pierre Melville）³的回顧展。因為梅爾維爾很多影片是警匪片的類型電影，但是你看他對於人性的注視和揭示多有創造力。那麼深刻卻又那麼好看。我們也是希望通過這個回顧展來強調類型電影也有非常大的創造空間，商業電影也是需要創意和創造的。

　　今年的「平遙國際電影展」，韓國導演李滄東（Lee Chang-dong）做了一個大師班。他和中國觀眾說他最近一直在思考獨立電影，作者、電影和觀眾的關係。他覺得應該重新調整這種關係去贏得觀眾。這也是我對中國獨立電影的觀點。獨立電影不等於拒絕觀眾，電影的獨特和實驗也不等於拒絕觀眾。電影需要不斷修正與觀眾的關係。因為沒有觀眾的電影等於沒有完成的電影。所以宏觀地說，我對中國電影未來的看法就是缺什麼補什麼。商業電影缺藝術就應該補藝術，獨立電影缺觀眾就應該贏得觀眾。

　　　　　　　　　　　　　　　　　　　　侯弋颺　文字記錄

³　讓—皮埃爾・梅爾維爾（Jean-Pierre Melville），法國電影導演，導演作品有《午後七點零七分》（Le Samouraï）《影子部隊》（L'armée des ombres）、《紅圈》（Le cercle rouge）等。

當然拍你想拍的電影，肯定會帶來一些代
價。但關於這個代價，我說句實話：如果
你是一個有意志力的人，你是可以承受的，
它遠遠比很多人生活的代價要小得多。

社會正義

《二十四城記》（2008）／《天注定》（2013）

《世界》、《三峽好人》、《二十四城記》、《天注定》這些片子都有種「打抱不平」的精神。過去在毛澤東時代，就是《延安文藝座談會上的講話》之後，電影和文學在社會上是有政治義務的。當時的藝術創作很多都有宣傳或政治目的。現在時代變了，但對您個人來說，電影有什麼樣的社會義務？或者說電影要負載什麼樣的任務？

回答這個問題，我還是從《天注定》這部電影開始。到現在《天注定》一直還沒在中國公演，但很多中國觀眾都看過了，因為有盜版。（笑）盜版看完了之後，有一段時間有很多人一直在批評這個電影。他們說你這樣是不是鼓吹暴力，社會上的暴力已經這麼多，你是否在歌頌犯罪分子。我當時回答：人類有幾個重要的場所，比如法庭，法庭是用於解決法律的問題，用法律的角度去判斷、去面對這些問題；我們還有教堂，用宗教的方法去面對；那為什麼後來又發明了電影院？電影院是用電影展示任何一種人性中的複雜性和黑暗的部分——包括社會的黑暗面——的一個場所。如果我們在電影中都不願意去觸摸、理解這些黑暗的地方（包括暴力在內），可能就永遠也理解不了這些東西。

過去的很長時間，中國一直是革命文藝，革命文藝有一個很重要的要求，文藝要為政治和社會服務。到了八○年代改革開放之後，很多藝術家都拋棄了這種文藝觀。對年輕一代的人來說，九○年代的獨立電

影實際上就是讓藝術回到自我，回到個人。這是一個人對社會的正常反應。在這樣的一個過程中也有另外一種聲音：我們應該追求個人化，我們不應該談論政治和社會，有很多個人層面可以談論，比如愛情。但我不同意這種看法。因為在中國生活，我們每一個個體的生活都受到了社會變革、經濟變革、政治變革的影響。每個個體的生活都不停地被這些外部的事情打擾。我們觀察人的時候，我們拍人的時候應該建立在人跟社會的關係上，我們要把人放到社會中去觀察。就是說，不應該從一個極端跑到另一個極端。

您剛提到，《天注定》在中國一直沒有公演。實際上，本片背後的故事非常複雜，也遭遇各種各樣的挫折。一開始順利被列入公映計畫，但即將上片的時候又撤下了，也引起各界的議論和爭論。能否講述一下，《天注定》背後的故事？您身為創作者如何處理這種挫折和議論？

《天注定》是2013年完成的，春季完成之後就送審，當時過了一段時間就獲得了通過，得到了所謂「龍標」。當時我們作為導演沒有辦法去聽他們怎麼討論這部電影，但是聽說當時也有人有爭論的意見，最後另一部分人說這個電影的四個故事都是在中國真實發生過的事件，而且都被新聞報導過，為什麼不可以讓這個電影放映？那最後就獲得了同意，通過。

當時剛好坎城電影節開幕，我們參加了那年的坎城電影節。之後就確定中國的發行檔期為10月份。我記得到了10月份快發行之前，我從紐約影展回了北京，突然有關部門說，能不能暫時不發行這部電影？我就問為什麼，回答說社會一直還有這樣的事情在發生，非常擔心這樣的電影發行之後會啟發引導這樣的人走上這樣的路。當然我做了一番解釋，溝通了很長時間，最後沒有成功。後來給我的回覆是這個電影確實已經通過了，不是說不能上映，只是說暫時不能上映，不適合放。（笑）後來沒有辦法，還在討論的時候，突然網上盜版很多就出來了。（笑）我很苦惱，因為這樣的電影本來在電影院放就很困難，現在有盜版在網上放出來，就更困難了。特別麻煩，但我也沒辦法。對我來說，更重要的是拍接下來的電影。直到現在我也是每隔半年——以前是每隔三四個月，還會去跟他們談一次，再去問一次何時可以放。

　　我面臨一個更大的問題是經濟問題。因為這個電影沒在國內放，但國外可以放，所以還是有一部分海外的收入。但這個電影投資還是蠻大的，我們去了四個地方拍攝：陝西、湖北、重慶、廣東，相當漫長的拍攝，相當於拍了四個電影。光靠海外的收入不夠。而且這些錢都是我朋友投資的。（笑）所以那個時候用了一年拍廣告，每個月拍兩支廣告，拍了一年還上了錢。（笑）那時候我不僅拍廣告還演廣告！（笑）酒、西裝、照相機都拍過，很荒誕。（笑）

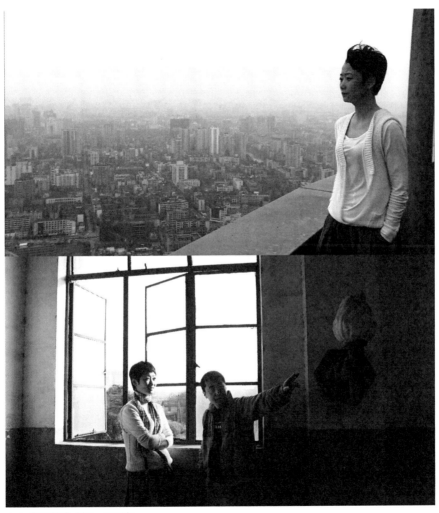

上：《24城記》劇照，2008年

下：《24城記》工作照，2008年

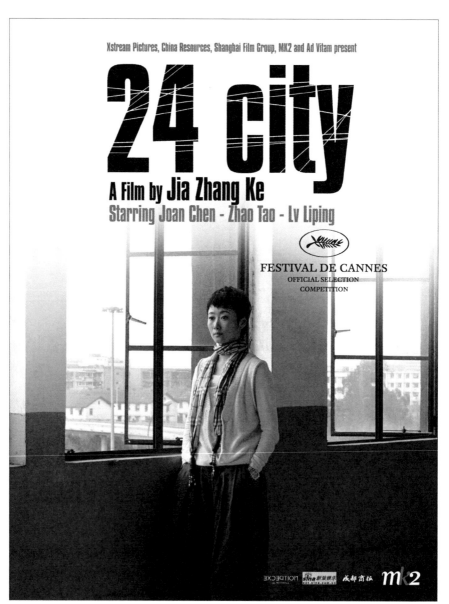

《24城記》海報，2008年

《24城記》海報，2008年

除了《天注定》外，我還想聊之前拍的《二十四城記》。其實有一個共同點是您之前的電影都是純粹的原創故事，而到了《二十四城記》跟《天注定》，您開始根據他人的真實故事改編。比如《二十四城記》根據大量的工人訪談改編[1]，而《天注定》根據四個真實的社會新聞改編。能否談談您當時是如何將這麼多素材濃縮到一個完整的劇本結構中的？

　　拍《二十四城記》時中國的經濟正經歷從計畫經濟到市場經濟的改變。計畫經濟時代，工人和工廠的關係非常獨特。我拍的這個工廠，工人和他們的家屬都依賴這個工廠生活。這樣的大型工廠有三萬工人、五萬家屬，有自己的幼兒園、小學、中學、醫院，甚至還有負責喪葬的，生老病死不出這個廠也都可在這裡解決。所以在很長的時間裡，工人的生活完全依附在這個工廠裡面。他們確實是工廠的主人。到了市場經濟的時候他們都變成了勞動力。很多人因為年紀的關係被解雇了，出現失業潮，很多人才30多歲就沒有了工作。這是社會巨大的變革。我是一個市場經濟的堅決支持者，但這種革命式的一夜之間的轉變，使過去生活在工廠的這麼多人，一下子失去了工作，生活要面臨非常大的痛苦。我

[1]　電影《二十四城記》的原始採訪資料，都收錄在賈樟柯所著《中國工人訪談錄：二十四城記》（山東畫報出版社，2009年）。

對這樣的一個轉變，對工人的命運，非常關心。所以我想拍這個電影來表現工人命運的改變。

我其實也寫過一個關於工人的劇本，是一個虛構的劇本叫《工廠的大門》（ *Leaving the Factory* ）。可能是覺得寫得不太好，所以一直沒有拍。但我一直想拍工廠，我後來覺得應該先拍紀錄片。但首先要面對的問題是先拍哪個工廠。所以我去了很多工廠，我的老家山西是個農業大省，大的工廠很少，所以我去過武漢、重慶、上海的工廠。我一直在尋找我最感興趣的工廠。每個工廠都有自己的特點。有一天我偶然在報紙上看到成都有個為空軍供應發動機的工廠，三萬工人、五萬家屬，工廠馬上要拆掉搬遷，因為工廠被一家房地產商買了。我就決定拍這個，為什麼呢？因為所謂市場經濟，所謂變革，其實這些工廠的消失和工人的離開很大程度上跟房地產有關係，過去的很多工廠都建在市中心，城市擴張了，這些工廠的位置就顯得很不划算。拆掉之後，承載記憶的地方就沒有了。

這個工廠規模很大，連著家屬有好幾萬人，也是一個三線工程。所謂「三線工程」，是冷戰時期的產物，怕跟美國人打仗，所以很多工廠從沿海遷徙到山區。這個工廠既有跟冷戰的背景結合在一起、又有跟現在的地產經濟結合在一起的東西，所以我覺得這個工廠充滿了故事，就決定拍它。

實際上尋找工廠就跟尋找角色一樣，這個工廠就是我第一個角色，

是我要首先確認的一個角色。決定拍這個工廠之後，我只能先從工人拍起，因為我進不去這個工廠，這是保密的工廠，而且當時正在拆遷。當時有兩個單位在管理：一個是工廠，另外一個是買這塊土地的房地產公司。兩家在管，而且管得非常嚴。我就去尋找這些講述者，我也沒有別的辦法，所以就先去工人宿舍跟工人聊天，聽他們的故事。發現有趣的故事就拍。在這樣一種漫無目的的拍攝裡面去發現我需要持續拍下的人物。這樣就會逐漸地接近這些人物。一開始拍很多人，然後慢慢地變成只拍幾個人。

但除了真正的工人，您也設計了幾個工人角色，找職業演員來扮演。

那是因為在這個過程中我發現需要虛構，因為我理解的這段歷史的真實，不是發生在一個人身上的，每個人身上有一點，組合起來你就能夠看到一個事實，一個真相。但具體的每個人好像都缺點什麼。所以我後來寫劇本時決定虛構一部分，寫了這個陳沖演的上海女人的故事，趙濤演的更年輕一代工人的故事，呂麗萍演的那段故事。呂麗萍那個角色是所有人都講給我聽的一個故事，但是當事人已經不在了，而且我不希望這麼重要的故事通過轉述的方法呈現，所以我情願讓呂麗萍演，來直接講述。

我再多講一點我後來是怎麼進去這個工廠拍的。我就直接去了那個

地產公司，我說我要見你的老闆。接待我的人就問：「我們的老闆為什麼要見你？」（笑）我說：「因為我是個非常重要的導演！」（笑）他的老闆就出來了！（笑）然後我跟他說我想在他工廠裡拍個電影，也告訴他為什麼想拍。等我講完之後，他說：「我們想到一起去了！因為我也是個詩人！我也覺得應該拍部電影把他們記錄下來！」（笑）然後我們就去做。後來他問：「我可不可以投資給你？」（笑）我說「當然可以！」（笑）後來他就成了這個影片的第二大投資者。因為他是一個詩人，（笑）所以合作了！但這是我所有的電影裡頭，公映前最曲折的一部，最痛苦的一部。最後是這個詩人讓這個工廠寫一份聲明，說這個工廠的工人都支持這部電影，拍的都是真實的事情，而且希望可以放。才讓這個電影公映。

　　說到詩人，《二十四城記》的另外一個編劇就是當代女詩人翟永明[2]。在撰寫劇本的過程中，她主要的貢獻是在哪一方面？

　　她幫我寫了那四個虛構的人物。我把材料給她，然後我告訴她我覺得這個人應該是什麼樣子的。因為她本身是成都人，所以她能很好地用當地的細節跟語言把這個表現出來。

[2]　翟永明（1955—），中國著名女詩人。曾發表十餘部詩集、隨筆和散文集，包括《女人》、《在一切玫瑰之上》、《紐約，紐約以西》、《翟永明詩集》等。

《天注定》又是什麼樣的一個改編過程？如何把四段完全沒有直接關聯的社會新聞編成一部長篇劇情電影？如何找到這些故事的線索，然後把它們拼貼在一起？另外，《天注定》好像也跟社群媒體，如微博的崛起有一點關係吧，能否談談這部片子跟網路社群媒體的關係？

　　每當新媒體出現，我都會比別人晚一兩年才開始使用。我大概在2011或2012年才開始用微博。我覺得新媒體使得每一個人都變成一個報導者。那段時間，我在微博上看到非常多發生在各個地方突發的暴力事件，很多人報導，有圖片報導，有文字報導。在這麼多的真實事件裡面，逐漸有那麼七八個事件我特別想拍，然後就開始構思這個電影。為什麼特別想拍這些？因為我發現這些人物，每一個人都跟《水滸傳》中的某一個人很像。其實《水滸傳》也很像微博小說，裡面有一百零八個人，就好像我們用微博報導一百零八個人的小故事。我覺得我應該拍很多人，拍一部很多故事的電影。

　　最後決定寫劇本，是基於兩個考慮，我覺得導致暴力事件的原因有兩種：第一是財富分配不公，第二是言路不通。言路不通是指這些人無法把自己的遭遇告訴別人，沒有人聽，也沒有其他渠道，只能選擇用暴力把自己的遭遇和生存情況講出來。

　　第二個故事講的是人的一種精神狀態。很多時候，暴力是某一種

實現自我的方法。可能對王寶強飾演的這種人物來說，生活的可能性很少，暴力給他生活帶來一種成就感，甚至是一種浪漫的東西。這也是導致暴力的另一種原因。趙濤演的故事講的是暴力和尊嚴的關係，其實很多時候暴力的反抗是因為尊嚴突然被剝奪。最後一個故事是著名的富士康的故事[3]，（富士康）在真實生活中是一個非常機械的工廠，是一個非常絕望，看不到明天的地方。這是自己施加給自己的一種暴力。

　　我希望至少讓中國觀眾知道這些故事是真實的，每一個故事的發生地，就是我電影裡的拍攝地。我不會把山西的故事搬去河南拍，也不會把廣東的故事搬去海南拍；真實的事件發生在哪裡，我就去哪裡拍。所以這四個事件正好帶給我一個縱貫中國的旅程，從北部的陝西一直拍到南部的廣州。是個縱貫中國之旅。

　　到了真正落筆去寫這個劇本的時候，會發現真實的事件只給我們提供了模糊的故事輪廓，沒有細節、沒有內容、沒有邏輯。比如說趙濤所演的故事：一個女性在一個捏腳的地方工作，突然來了一個人要欺凌她，她就拔刀而出，把他殺了。除此之外，沒有其他訊息。劇本需要詳細的描述，所以寫這個劇本的故事是靠想像：為什麼這個事情會發生？要把新聞裡面的兩百個字變成一個人物形象。她的家庭關係是什麼？這

[3]　指的是2010年深圳富士康員工墜樓事件，當年發生了一系列跳樓死亡或重傷事件，事後引起社會的廣泛關注。

把刀是從哪裡來的？那個婚外情的故事其實是想交代那把刀是從哪裡來的。從這些小細節開始想像，後來就想像出這樣的一個人物關係，有一個重新發展的過程。

到了《天注定》的時候，您已經跟趙濤合作了好幾部電影，但我會覺得《天注定》裡的趙濤跟過去很不一樣，有一些突破性。

在拍攝《天注定》的時候，我發現趙濤是個非常了不起的演員。就殺人的那場戲是幾個月間在三個地方拍出來的，第一個地方在河北宜昌，第二個地方在神農架，第三個地方在山西的大同。為什麼呢？因為我們在宜昌找到一個桑拿店，但只能拍外景，趙濤逃走之後一路上山是在神農架拍的，然後包間裡的戲，就是受欺辱的那段，是我們在山西大同搭景拍的——相隔幾千公里，也相隔了兩三個月。因為那些桑拿店都不適合拍內景，我們只好回到山西大同搭景。後來拍出來，趙濤的整個動作和節奏、力度，走路步伐的節奏方式，沒有任何問題，都能連接起來。特別是她整個身體力量感的銜接是很準確的，這是很難做到的。過了三個月你還能記得當時用多大的力氣握刀嗎？她能夠記得。

① 《天注定》劇照：周三
　（王寶強），2013年
② 《天注定》劇照：大海
　（姜武），2013年
③ 《天注定》劇照：小玉
　（趙濤），2013年

《天注定》的另外一個特點就是人物的造型特別突出，也跟您過去的電影不太一樣。像王寶強、姜武這些角色一出場，就特別顯眼。

正因為一開始看到四個人物的原型就讓我想起了《水滸傳》，所以這個電影就加了戲曲的片段。其實我們都同樣在關心人的命運，而暴力是一直伴隨人類的一個主題。

電影裡這四個人物的造型都是有出處的，大海的造型是按照京劇裡魯智深的造型做的，王寶強演的槍手是按照武松做的，趙濤的造型是按照胡金銓電影裡的俠女做的，最後部分打工的那位年輕人是按張徹電影裡的男性做的，就是經常赤裸外衣的。我拍了二十多年的電影，從來沒有參考過其他電影來做造型。包括我現在做製片人，有時候年輕的導演會把一些電影拿過來說「我想拍成這個樣子」，我反而都會告訴他們：「你不要這個樣子！不要用那個電影來講你想拍什麼！」我拍電影的時候，從來不看參考片，會直接拍。同樣的類型電影我從來不看。但是唯有《天注定》我看了一部電影當參考片，是陳懷皚導演拍的京劇戲曲片《野豬林》[4]，趙濤紅色的褲子就是從這個京劇裡來的，在京劇裡是囚犯的意思。當然觀眾不需要瞭解它來自林沖、囚犯，但熟悉中國戲曲的觀眾一下子會感覺到。

[4] 《野豬林》，1962年北京電影製片廠攝製的戲曲舞台電影，崔嵬和陳懷皚聯合導演，李少春、杜近芳、袁世海主演。

我非常喜歡《野豬林》這個京劇。類型電影對我來說有一個非常重要的作用，它能夠把一種傳統的敘事跟當下形成一個時代的鏈接。同樣的一個事情，你覺得應該發生在宋朝的一個故事，在我們的身邊也有。有些你覺得應該是《俠女》裡的故事，卻發生在當代。通過「類型」這種方法可以講述：一個人類亙古以來的經驗當代還在發生。希望跟這樣經典的文學，或人類已有、過去描述過的相同的處境做一個連接。所以《天注定》和《江湖兒女》都有一個類型化的部分。

　　剛才提到京劇在《天注定》的重要性，實際上京劇的元素會出現在您的許多電影裡。在《三峽好人》中有一個鏡頭是一群京劇演員突然在奉節的廢墟中出現，短片《逢春》跟《營生》都有京劇的元素，能否講講京劇在您這近幾年的創作裡所扮演的角色？

　　先講《三峽好人》開場的音樂，當時拍完跟林強討論音樂的時候，就說因為故事發生在四川重慶這個區域，我就想到川劇。林強來找我的時候我說這個故事就很像《林沖夜奔》，因為兩個人物（趙濤和韓三明）都是遠道而來要解決他們的問題。林沖是解決活下去的問題，我電影中的兩個人物要解決的是感情的問題。當時林強就找來川劇的老藝人來唱《林沖夜奔》的片段，他錄完之後加入電子樂把這些串在一起放到電影中。

其實從人的處境跟人性來說，當代生活的很多情境很容易讓我想起古代，我們的進步不大、改變不大。（笑）所以像《天注定》、《三峽好人》，這些山水、卷軸畫的使用，都是我想把這種彷彿古代的感受講出來。我們已經有高鐵，用蘋果手機，但其實跟古人的命運還是差不多。

您過去有很多電影都使用長鏡頭，而且鏡頭的調度都很仔細，相對來說，《天注定》的拍攝手法好像更加傳統，運用很多特寫，剪輯節奏更快。這種風格上的變革，您如何解釋？這純粹是因為美學上的考慮，還是因為有一些現場的實際問題需要克服？

沒有什麼要克服的具體問題，我就是希望拍出武俠片。因為《天注定》裡面的人物都像武俠片的人物。我希望觀眾聯想到武俠片。如果去看《江湖兒女》的話，會看到江湖流氓片的類型，（笑）因為這兩部電影的故事很適合也很需要借用類型。

今天入場之前，一位電影系的中國留學生跟我聊了一下他的一個苦衷：就是他本身很喜歡像《天注定》這樣的片子，帶著一種對社會的反思和批判的電影。但同時他特別擔心是否能公映。對這樣的學生，您會有什麼樣的建議？是要往前走堅持拍自己喜歡的片子，還是先拍一些比

較保守或「安全」的電影？

　　千萬不要保守。每個年齡有你最想拍出來的電影，拍出來就應該是這個樣子的。現在你可能二十五歲或三十歲，那就在這個年齡拍你想拍的，你過十年再拍就不是那個電影了。

　　給大家講一個拍《站台》時候的故事吧。《小武》不知不覺中就變成「地下電影」，我特別希望第二部能夠公演，所以我和北京電影製片廠合作，因為他們是國營的製片廠。北影非常喜歡這個劇本，就派了田壯壯導演做監製。我們工作了一段時間之後，就申請拍這個電影。結果有一天有關部門寫了一個意見，說這個電影從七〇年代一直拍到八〇年代，這麼大的跨度，這麼宏大的歷史，我們查了一下，這個導演才二十九歲，我們認為他應該年紀更大一些再拍，才能拍出來效果。我說「謝謝，那我自己就去拍了」。因為這部電影只屬於二十九歲的我，不可能屬於四十九歲的我。（觀眾鼓掌）

　　當然拍你想拍的電影，肯定會帶來一些代價。但關於這個代價，我說句實話：如果你是一個有意志力的人，你是可以承受的，它遠遠比很多人生活的代價要小得多。跟那些沒有工作的人、那些被冤屈的人、那些被誤抓起來的人（的苦難）相比的話，電影算什麼？遇到真的苦難的人、不公的人，相比之下，拍電影這些苦不算什麼。

剛才還有好幾個問題是關於您設計的女性角色。這十幾年來，您電影中的女性角色比較突出，尤其是趙濤演的一系列角色。能否談談您電影中的女性角色？她們有什麼共同之處？通過女性角色想表達什麼特別的訊息？

　　所有的角色都有一個共同點，都是北方女性。這是因為趙濤本人也是北方人，她確實很擅長演北方女性的形象，包括她的語言、她生長的環境給她對生活的想像力。我到目前為止也只寫了北方的女性，所以趙濤對我挺有幫助的。

　　其實寫男性跟寫女性沒有太大區別，只是寫的時候，你也不知道會被什麼吸引。我甚至不知道這個人物將會被塑造成什麼樣的角色。就像在《江湖兒女》裡面，趙濤這個角色一開始很弱，跟著大哥混，逐漸地大哥變了，她也變了。大哥變得越來越弱，她變得越來越強。後來變成一個比大哥還強的大姊。

　　我想說的是，對角色也好，對整個要拍的故事也好，留一些未知性在你完成的過程中去形成，我覺得是很有必要的。因為我直到現在寫劇本也不寫大綱，我需要這種未知性，希望在寫的過程中讓這個生命成長起來。如果我已經寫了一個很完整的大綱，我會覺得好像在用一個模具創造人物，我不喜歡這樣的方法。我喜歡在未知的情況下，在一點一點描述的過程中，在一場戲一場戲的遞進關係中，在每天不一樣的心情、

不一樣的狀態累加的過程中形成一個自然的形象。這個形象就好像一棵樹在成長。這棵樹長的時候，你根本不知道它會長成什麼樣子，它是有生命力的。所以一開始我不願意太瞭解我的角色，因為過早固定故事的人物沒有什麼魅力。

　　　　　　　　　　　　　　　　　白睿文　文字記錄

《江湖兒女》工作照

拍電影的人也是江湖中的人物。

江湖儿女

ASH IS
PUREST
WHITE

重回江湖

《山河故人》（2015）／《江湖兒女》（2018）

　　《江湖兒女》這部電影的一個核心概念就是「江湖」；其實您早期的電影，比如《小武》也是描繪一種「江湖」。您自己怎麼詮釋「江湖」這個詞？除了「江湖」這個概念之外，在《天注定》和《江湖兒女》裡都可以看到武俠小說和武俠電影的影子。武俠這個類型如何影響您的電影創作？

　　大概在2015年《山河故人》完成之後，我就開始寫這個劇本。因為我一直想拍一部關於江湖的電影，我也非常喜歡看中國的江湖電影，特別是香港八〇年代的江湖片。想拍江湖片首先是因為我是一個江湖片的影迷，然後我成長的時候，特別是七〇年代末，雖然那時我年紀很小，但我是一個江湖中人！（笑）那時候有很多年輕人沒有工作，像我這樣七八歲的孩子跟二十多歲的大人一起玩。玩什麼呢？就在街上打架，我們小孩幫大人運石頭和磚頭。慢慢就瞭解為人處事的一些辦法。到了八〇年代有錄像廳之後，我發現原來的大哥都像土流氓，都開始學香港電影。他們都開始有江湖文化，拜關公、接待弟兄、講情義。這種狀況一直維持到最近這幾年，之後我再跟之前的江湖上的朋友聊天，發現江湖的變化更大了。

　　在拍《山河故人》時，我聽到一個故事說，現在的年輕人如果有兩個人在街上吵架，準備打架，他們可以打電話叫兄弟來。那些兄弟是公司派出來的，是收費的！（笑）結果兩個人打電話叫來的是同一家公司

的！（笑）所以我覺得過去（打架）真的是因為情感，比如我的好朋友被欺負，但現在這種青春的熱血都可以賣錢了！更關鍵的是「江湖」在中國有一套非常完整的哲學，比如忠、義、勇，還有情義這些東西，他們都代表中國人非常古典的一種處理人際關係的方法。但是隨著時間的推移和社會的改變，這些古典的人與人之間的相處方法逐漸消失了，都瓦解了。這種瓦解讓我在寫《江湖兒女》的劇本的時候重新思考，什麼是江湖？對我來說，江湖就意味著危機四伏的社會環境，比如說胡金銓電影一直表現的明代亂世；吳宇森的電影中所表現的七八〇年代，香港經濟起飛時變革時代裡的社會環境。所以我一直覺得江湖故事的歷史背景往往是這種極速變化的危機四伏的背景。

江湖的另外一個特點是複雜的人際關係。《江湖兒女》應該是我所有的電影裡頭，出場人物最多的一部電影。因為江湖充滿各種各樣的複雜人際關係。所謂「闖江湖」就是經歷遭遇不同的人，還有「四海為家」漂泊不定的生活。從這個意義上說，絕大多數人都是江湖中人。他們都是從小的村鎮漂泊到城市，然後從這個城市到另一個城市，又從中國到國外，總是在尋找生活的可能性。所以後來每一個人都變成闖江湖的人。我就開始理解，中國文化這麼喜歡表現江湖，實際上是想通過這種江湖的角度和江湖的人，使我們更清楚地看到一種時代的魔術和社會的情況。

對我來說，感受更多的是江湖的變化。經典的人際關係在時代的變

革下一點一點地瓦解，甚至消失。

能否談一下這部電影的片名？

看電影時你會發現「江湖」每次出現時，都沒有翻譯成英文，而是直接用羅馬拼音 jianghu，因為我們找不到一個對應的詞。想到「江湖」就意味著四海為家，在漂流移動的生活裡頭尋找生活的可能性的人，這是一個廣義的概念。當然在中文裡面「江湖」也有它特定的含義，比如地下社會的江湖人物。

我第一次看到「江湖兒女」這個詞，是我拍《海上傳奇》的時候去採訪資深演員韋偉女士[1]。韋偉女士是費穆[2]導演四〇年代的經典影片《小城之春》的女主角。韋偉女士告訴我，費穆導演晚年準備拍的最後一部電影叫作《江湖兒女》。那部電影後來是朱石麟導演拍出來的。我一下子非常喜歡這個名字，因為在經典的中國人的人際關係裡面，江湖是用情感、用情義來連接的。我們中國的電影，一直在表現中國的文學，所以我很喜歡「江湖兒女」這個詞，跟上一部電影《山河故人》一

[1]　韋偉（1918— ），資深演員，從四〇年代末到六〇年代中旬，主演了二十餘部電影，包括《小城之春》、《江湖兒女》、《秋海棠》、《姊妹曲》、《錦上添花》。

[2]　費穆（1906—1951），活躍於三四〇年代的中國電影導演，作品包括《城市之夜》、《天倫》、《狼山喋血記》、《孔夫子》，代表作是《小城之春》。

樣，都是很有古意的詞。但這兩部電影都是在講古意已經沒有了。

　　我記得我們準備拍《江湖兒女》的時候，一個同事說：「這個片名太古老！人家會以為是個古裝片啊！能不能換一個片名？」但我覺得應該保留這個片名，正是因為「江湖」是個很古老的詞。

　　有一些導演的每一部作品，都可以視為一個完全獨立的電影，但也有少數導演，包括楚浮（François Truffaut）、蔡明亮和您，電影之間都有種互動的關係，不同的人物、演員、主題、場景、城市，甚至具體鏡頭的調度都會不斷地重現。您的電影裡經常出現這種電影與電影之間的互動，比如《任逍遙》和《江湖兒女》之間的特殊關係。您怎麼看這種文本跟文本之間的關係？

　　因為電影的第一個段落是從2016年開始的，那時候我跟美術指導討論美術的問題時發現，這個年代感很難表現，因為（從《任逍遙》到現在）才過去十幾年，大家都有很多模糊的記憶。正好那個時候我拍了非常多的素材，因為那個時候開始有數位攝影機。我們就一起看我以前拍的各種各樣的素材，然後看到了《任逍遙》。看到《任逍遙》的時候，我一下子覺得《江湖兒女》的一對男女其實可以是《任逍遙》裡面的巧巧和她的男朋友，因為2002年《任逍遙》裡頭巧巧和她男朋友的故事一直沒有展開說。能感覺出她男朋友是黑道上的人，但他們的故事都沒有

講。當時也有記者問我：「欸，他們之間發生了什麼？」我就說：「這是中國繪畫的一種方法，叫『留白』！」（笑）你去猜吧！

多少年之後，等我寫完《江湖兒女》，我才覺得其實那個留白裡面確實有東西。這樣的話，就把《江湖兒女》裡人物的名字變成了《任逍遙》中那兩個人的名字，然後讓演員穿了那個電影裡的衣服。當然那個年代的衣服已經不見了，我們的服裝設計需要看《任逍遙》，然後把那些衣服重新做出來。

《三峽好人》裡面的沈紅去找她的丈夫，其實到底發生了什麼，都沒有講。我覺得《江湖兒女》這個電影也可以講一講。

您拍過三部時間跨度比較大的電影，除了《站台》的十年史詩外，《山河故人》和《江湖兒女》也是時間的跨度比較大。更大膽的是《山河故人》，因為除了歷史和當下，還拍到未來。一旦決定要處理一個「未來時空」，您會面臨什麼樣的挑戰？

九〇年代——1995年那個時候，是我寫完《站台》的時候，那是我第一個電影劇本。它有十年的時間跨度，因為在寫那個劇本的時候，我確實覺得八〇年代結束了。對我來說，有一種一個時代結束了之後，你的時代——也是我的青春——的時代也結束了的感覺，所以我覺得應該寫一個時間跨度比較長的電影來處理這段經歷。之後我的電影基本上都

是發生在很短的時間裡，直到《山河故人》。開始寫《山河故人》的時候，我差不多是四十三歲吧，所以這個跟年齡有關。過去我沒有時間的觀念，因為很年輕，生活是什麼樣子的，我都不知道，也不去想。但四十多歲，已經經歷了生活的很多東西，命運的東西也看了一些。包括生命必然要經歷的一些事情，如果生活有一個劇本的話，用佛教的術語來說，那個劇本就會有生老病死。我想拍一部電影講這些我們必然要經歷的事情：青春的戀愛、結婚、生子，面臨父母年紀越來越大、各種各樣的問題和情況──這是每一個人都逃不掉的，而且當時也會想未來是什麼樣子。所以在我的電影裡，《山河故人》第一次有了未來的時間。

在寫《江湖兒女》的時候，我突然覺得我仍然很有興趣把人放在一個比較長的時間裡去觀察和思考，這跟我個人的經歷有關。我很小的時候特別崇拜一個大哥，那個年代的大哥都很帥，小時候就幻想長大以後像他那樣！那個大哥真的很厲害。等我讀大學以後，有一年暑假我回老家，然後在街上看到一個中年男人，正蹲他家門口很落魄地吃麵條，我仔細一看發現他就是我最崇拜的那位大哥。我就覺得，天啊，時間是怎麼讓這個人蔫（編按：比喻頹廢、精神萎靡）成這個樣子的！所以我想寫一個江湖的故事，不是街頭的青春熱血，而是這樣的一個充滿能量的人，時間會給他帶來什麼？所以又寫了一個時間跨度很長的故事。我覺得它屬於這個階段的我，因為這段時間我開始懂得透過長一點的時間瞭解人。

《山河故人》海報，2015年

《山河故人》劇照，2015年

說到時間的跨度，《站台》的時間框架是從兩個比較具體的時間點來架構——1978年到1989年。《江湖兒女》的時間框架是從2001年直到2018年，您為什麼選了這些具體的時間點？

　　目前為止我拍了三部時間跨度比較大的影片，第二部影片《站台》，是從1978年到1990年代初，等於是整個八〇年代的故事。因為當時寫這個劇本的時候，九〇年代中我在讀北京電影學院，有一種那個年代已經消失了的感覺。那是一個孩子成長的最快樂的十年，也是改革開放最初的十年，是我個人從十歲到二十歲的一個過程。

　　《江湖兒女》的故事起點是2001年，這是因為我覺得2001年是中國社會加速發展的一個開始。就是那年中國申辦奧運會成功、加入了WTO、移動的手機電話開始普及，包括網路開始出現，當我們站在新世紀的路口的時候，我們只是感覺這個社會在急劇變化，但它會給我們帶來什麼？我們都充滿了好奇和興奮。十幾年過去，凝望那個起點的時候，我就非常想拍這個電影，希望能夠像時空漫遊一樣，回到過去那個年代，甚至回到我過去拍過的那些地方——山西、三峽、重慶，來構架一個故事，來看在這個時代變遷中，我們內在的變化。

　　在我十幾年前的作品《三峽好人》中，表現比較多的是中國社會一眼就可以捕捉到的變化。因為巨大的三峽工程，三千年歷史的城市被拆

遷，變成廢墟，被淹沒，上百萬人得移居。這些都是很直觀的，這些變化很容易捕捉到。但是最近這幾年，更加讓我動容的是我逐漸感覺到人類內在的變化和情感上的變化。一直以來，中國社會有一種經典的處理人際關係的方法，那就是重情重義，但是隨著時間的推移，調整人際關係的時候，逐漸地，人們可能更多地考慮金錢和利益。這樣的一個內在變化讓我非常不平靜，就像電影裡葉倩文的那首老歌，那就像一個要失去的聲音一樣。當然像巧巧這樣的人還是把一部分過去非常珍貴的東西帶到了當代。

那處理如此大的時間跨度，最大的挑戰是什麼？

最難的是演員。因為要處理十七年的時間跨度。主要人物要從二十多歲拍到四十多歲，有沒有演員能夠駕馭這樣的一個角色？我不喜歡那種換演員的方法，比如說二十多歲用一個演員，四十多歲用另外一個演員，然後讓他們長得像一點。我還是會覺得這畢竟不是一個人在演。而且我覺得歲月給人帶來的那種改變，發生在一個人身上是那種印記最強的。所以定演員是個很大的挑戰。我也不確定有沒演員願意挑戰這個角色。所以就很小心地問趙濤「你感興趣了嗎？」（笑）

趙濤看完劇本之後，她覺得難度不是年齡的問題，難度在於她不太瞭解這種女性。（笑）我說我也不認識這樣的女性！（笑）但這種男性

我倒認識很多！（笑）然後趙濤就開始收集資料，她看了大量的庭審記錄和警察審問記錄，也看了很多關於這種女性的報告文學和口述歷史。然後問：「你有沒有覺得巧巧這個角色有點像佘愛珍？」[3]佘愛珍是民國時期三十年代上海黑社會的大姊。（笑）佘愛珍一開始在賭場工作，後來嫁給一個黑幫頭子吳四寶，之後就是以槍戰成名，抗戰期間也變成了女漢奸。抗戰結束後住了監獄，出獄後就流亡到日本，後來跟胡蘭成結婚。趙濤問我「是不是很像？」我覺得有點巧合，有點像。我非常驚訝，我說你收集資料，都收集到民國去了！（笑）不久之後，她就告訴我不再看了。她說：「江湖這個概念，我大概明白了，但我主要演的還是一個女人。」她這句話給我的啟發很大。

等到真的拍攝，趙濤又有什麼樣的具體挑戰要面對？比如時間的跨度，或性格上的問題？

最大的問題還是（趙濤的）皮膚的問題。九○年代的皮膚怎麼解決？我一點都不知道，因為我是一位男性，我一直對化妝、對皮膚很不敏感。（笑）所以我們請一個非常好的化妝師。我覺得已經很好了，但

3　佘愛珍，民國期間加入上海的黑社會，曾拜李芸卿為養父，後來嫁給上海流氓頭子吳四寶。吳四寶被害死之後，佘愛珍與汪偽政府宣傳部常務次長胡蘭成同居。1945年後，佘愛珍被逮捕，服刑七年，釋放後先到香港，後來到日本定居。1954年跟胡蘭成結婚。

趙濤說不行。最後把這個工作交給趙濤、法國化妝師，還有燈光指導和攝影指導！我開玩笑說，他們組成了一個皮膚工作小組。反正，我讓趙濤來管理，我真的覺得她很厲害，因為拍完之後，我真的相信她的年齡。

　　然後趙濤對她的聲音也做了處理。有一天她跟我講話就問：「你覺得我的聲音有沒有變化？」確實跟平常不太一樣。她說她為年輕的角色找到了一個聲音的位置。聲音就變得很清脆、很尖，但同時又很自然。所以她用了很長一段時間找到年輕角色的那種聲音的感覺。表演的時候，越到後面，她就把聲音放下來，使得聲音越來越粗。而且說話的時候，氣息越來越重。

　　最讓我意外的是她手裡拿著那個礦泉水瓶。因為在寫劇本和做造型的時候，她的角色都沒有拿那個水瓶子。那個水瓶子是《三峽好人》的瓶子。她說：「又要拍三峽，那我可不可以跟《三峽好人》一樣，也拿一個礦泉水瓶子？」我說：「那你就拿著吧！反正那個地方很熱！」（笑）我第一次發現水瓶子的使用是在趙濤去大學生的大樓找斌哥，那個自動門快要關上的時候，她突然拿出那個瓶子，放在門中間。拍完之後，我跟攝影師埃里克・高帝耶互相看，我們都覺得很過癮。（笑）接下來，趙濤找到偷她錢的那個黑衣服女人的時候，那個瓶子突然間就變成了一個武器。然後等到她在火車站，UFO男想拉她手的時候，她就

把瓶子遞過去。我覺得這是非常精彩的演出。所以說表演是支撐這部電影非常重要的一個基礎。

廖凡的演出也非常出色，可以談談與他的合作嗎？

男演員稍微好處理一點，因為男性的皮膚變化不是太大。我跟廖凡討論，2018年的部分，他的形象怎麼辦。他說「不用著急，我可以留鬍子。」拍之前，他就把鬍子留起來，有很多花白的鬍子。在我的印象中，廖凡還是一個偶像演員，從來沒有讓人看到過他的花白的鬍子。我非常感動，（笑）因為一個演員讓人看到他的花白鬍子是一件很大膽的事情。

關於《江湖兒女》的其他時代的變化細節，比如服裝、演員手裡拿著的手機等等，我們用了一種考證的方法。2001年到底是哪一款的摩托羅拉或諾基亞手機，都是經過考證的。這些其實都好做，下點功夫就可以做好。拍攝的那些空間，很多都是搭景的，因為已經沒有原來那些地方。像他們打麻將的那個茶樓就是搭的。

《江湖兒女》劇照，2018年

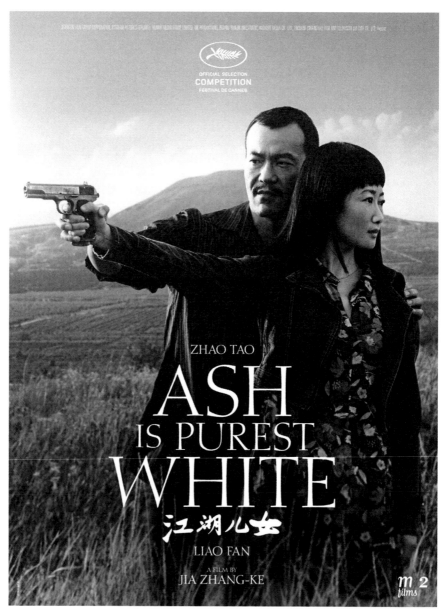

《江湖兒女》海報，2018年

除了主演趙濤和廖凡，《江湖兒女》也有好幾位導演客串角色，包括馮小剛、徐崢、刁亦男、張一白。您過去的電影也有類似的情況，比如《世界》有王小帥和張一白客串的幾個角色。您怎麼決定請這幾位導演入隊？他們給戲裡帶了什麼樣的氣息？

　　這個劇本寫完之後，包括寫劇本的過程中，我發現出場的人物非常多。因為除男女主角外，他們在江湖上遇到了很多人，需要很多演員來演。在寫的過程當中，我經常會想某個人物應該由誰來演。有時候是我合作的演員，有時候是我的一些朋友，包括導演。他們出場非常少，時間很短，所以需要一種非常鮮明的氣質或特點。那我覺得這些導演都特別的鮮明。（笑）大學生這個角色，就馬上想到刁亦男，高高瘦瘦的，戴個眼鏡，很斯文的樣子。拍完張一白那場戲的時候，他跟我說：「我現在瞭解了，趙濤和廖凡來演兒女，我們這群人來幫你演江湖！」（笑）江湖總需要人嘛！

　　但在某種程度上我覺得這些導演更能夠理解我的劇本，因為拍電影的人也是江湖中的人物。我們也是四海為家，都是兄弟一起出去拍電影，什麼都能遇上。他們對劇本會有一種更直接的體驗。拍電影也就是一種闖江湖。

　　我們一般想到傳統的江湖概念，印象中都是男人的世界，從《水

滸傳》的一百零八好漢到張徹導演的陽剛電影。您拍《江湖兒女》的時候，為何決定採用女性的視角把我們帶進這種當代江湖？

　　我是不知不覺中才寫成這樣的。因為一開始寫劇本的時候，我以為我劇本中的男女都是一樣的江湖性格，但是寫到最後我發現有一種相依的變化，男性變得越來越脆弱，女性變得越來越堅強。可能是第一次在寫劇本的時候不知不覺中有一種對男性的反思。我們講江湖上的情義，那些大哥一直在說的情義其實是說給小弟或小妹聽的，他們自己不一定相信的。但是小妹小弟──像巧巧那樣的人──聽了都相信了，甚至變成了他們的信仰。男性在江湖上會迷失得更厲害，因為主流的價值逐漸變成金錢和權力至上，對情感的重視、對自我的忠誠往往就隨波逐流。但我發現女性好像會更加重視自己的感情，也對自我更加的真實。所以寫《江湖兒女》的劇本時不知不覺就會有這種反思。

　　展現時間流動的另外一個主要策略體現在攝影方面。您不只是換了一個攝影師，跟法國的埃里克‧高帝耶合作，還用了多種不同的器材來完成這部電影。這種獨特的攝影方法可以談一下嗎？

　　首先不是換掉原來的攝影師！余力為也是一位導演，但因為拍我的電影，他已經很多年沒有時間做導演！（笑）那個時候他也正在籌備自

己的電影，所以我們兩個就商量再找一個攝影師。我們兩個同時說出來的名字就是埃里克・高帝耶，因為我非常喜歡他的作品。余力為是學法文的，他就寫了一封信給埃里克，問他願不願來中國跟賈樟柯合作，埃里克正好有時間，我們就開始合作。

　　從2001年起，我就有一個習慣，沒事的時候，就出去拍紀錄片。我也不知道要拍什麼，但因為那個時候有自己的第一台DV攝影機，就到處拍。因為我跟美術指導都需要知道那個年代是什麼樣子，我們就開始看當年拍的那些記錄素材。結果發現我十幾年以來用了很多不同的攝影機：迷你DV、HD DV、Betacam、16釐米、35釐米、Red、Red One、Fed 5B，一直到Alexa。那是數位電影器材一直在不停更換的一個年代，我突然覺得可不可以用不同的器材來表現不同的階段？埃里克也非常支持這樣的想法，他就開始做試片。他做了非常多的實驗，然後我們討論一個問題，就是用這麼多器材的話，我們是要影像的區別很大嗎？是一種跳躍性的改變還是微妙的過渡變化？我說我要微妙的過渡和變化。我要觀眾在不知不覺中就進入到不同影像的質感裡面。要把握這種微妙的區別，埃里克做了許多的試驗，包括在像素上的調整。我們從很低像素的DV拍起，然後一直到6K，每一個不同的階段，我們都用了不同的器材，我也用了一些我過去拍的紀錄片的片段。比如說趙濤在三峽的時候看一個演出，在觀眾席位聽一個人在唱歌，其實舞台上唱歌的素材是十二年前拍的，舞台下的趙濤是去年拍的。然後用DV把他們連接

在一起。這樣看，我覺得我攝影幹得不錯。（笑）

　　最重要的是過去用的那些老器材都特別中用，雖然很多是用DV拍的，埃里克一點都不排斥。我們劇組有兩百多個人，然後我們一起搭車到拍攝的地點，群眾演員也有三四百人，然後這麼多人都圍著這麼小的一個攝影機工作！（笑）有一部分群眾演員還以為我們是騙子，因為拍電影哪有這麼小的攝影機？（笑）

　　UFO（飛碟）第一次出現在您電影裡是2006年的《三峽好人》，十幾年之後在《江湖兒女》裡，飛碟重返地球。能否談談飛碟在片中的含義？

　　2006年的《三峽好人》出現飛碟，那個時候是因為我第一次去三峽，去了巫山和奉節這兩個古老的縣城，那個時候的拆遷已經接近尾聲。一去就被那邊的超現實氛圍震撼了。縣城被拆得差不多了，整個廢墟給我的第一印象是特別不真實，好像是外星人來過，砸爛了地球，那個時候就覺得中國的這種變化有一種魔幻狀態。當我捕捉到這種感覺時，我對飛碟的這種想像就開始出現在劇本裡了。

　　到了《江湖兒女》的時候，有一場戲寫到巧巧離開三峽一個人去了新疆，在拍攝之前我去新疆看景，我跟當地的製片說我希望找到一個能夠看到星星和銀河的地方。製片說：「我們這哪兒都有銀河啊！」

（笑）我開車離開城市大概十分鐘，抬頭看就是一片星星和銀河，這些在城市裡是看不到的。我在北京從來不會看到這些。站在那個夜空下看著星星，我覺得巧巧前面經歷的都是人際關係，跟男朋友的關係，跟父親的關係，跟江湖上的那些兄弟們的關係，然後她一路上遇到的都是一些麻煩的事情，一直在跟人家打交道，唯有站在新疆的天空下她才是一個人。我覺得那應該是她最孤獨的時候，應該有一個飛碟跟她打個招呼。

您電影中經常出現一些表演或演出的場面。比如《江湖兒女》裡，趙濤在奉節的街道看到的表演或去聽的小型音樂會，有時候這些演出會給人物提供一個情感發洩的機會，有時候會給孤獨的個體提供一個重回集體的機會。您怎麼看這些表演和演出的鏡頭？

我最近的兩部電影裡面都有迪斯科。（笑）《山河故人》的迪斯可用了寵物店男孩（Pet Shop Boys）的歌兒〈Go West〉，然後《江湖兒女》也有迪斯可，用了Village People的〈YMCA〉。其實最主要的是這兩部電影在表現跳舞的時候，都在講述他們的青春時代。我們的青春時代特別枯燥，除了跳舞、打撞球、喝酒、打麻將真的沒有別的事情。寫那個年代的年輕人確實寫來寫去只是這些事情！（笑）當然我的電影也偏愛演出。我們過去的傳統教育，一直教中國人不要太外露，感

情都是比較含蓄的，但是當人在唱卡拉OK和跳舞的時候是很少有的表達真實自我和釋放自我的一個時刻。所以我一直喜歡拍跳舞的人、唱歌的人。因為那是一個不掩飾自己的人吧。

　　《江湖兒女》一開頭便有葉倩文的歌。其實自《小武》到《天注定》您運用葉倩文的音樂不止一次。她的歌也在《喋血雙雄》等片子裡用過，所以一聽便會聯想到吳宇森八〇年代末的黑幫片，能談談《江湖兒女》的開場和葉倩文的音樂嗎？

　　前面提到過拍《江湖兒女》這部影片是因為我很久以來一直特別想拍江湖，而且是當代的江湖。但在接觸這部影片的時候也特別想接觸類型片，畢竟寫的人物有點像黑幫，但跟標準意義的黑幫不一樣。他們沒有傳承，沒有禮儀，沒有像香港那種一代一代傳下來的嚴格幫規，就是街區或地區有一幫兄弟在一起慢慢地開始做一些壞事！（笑）這樣就變成了江湖人物。我想拍的是這種感覺。
　　從劇本的角度，我希望這部電影能夠有一些接近類型電影的部分，特別是香港黑幫電影，所以用很高的效率把江湖的氛圍呈現出來。但是我同時希望不要把它固定在某種類型或氛圍裡頭，也希望本片可以同時探索多個主題。內地有那個年代成長起來的流氓，他們都自以為是黑幫的。形成這樣的一個社會現象有一個重要的「教育」環境——八〇年代

的錄像廳。他們都看吳宇森的電影，出來就學電影裡人的說話和做派。
這是一個非常重要的環節。就像電影裡斌哥看黃泰來導演的《英雄好
漢》（1987）[4]。所以電影的片段，我就想用黃泰來導演的這一部，但音
樂的話，就會想到吳宇森導演《喋血雙雄》[5]的主題曲〈淺醉一生〉。
我也是在八〇年代看了這部影片，那首歌一直放在心裡。那首歌有一種
江湖的氣息，有一種敢愛敢恨的真情實感，非常真摯，這都是江湖情感
最吸引我的地方。流行音樂在變化，這幾年也有很多很好聽的歌，節奏
和旋律都很好聽，但是人變了，情感變了。葉倩文的歌有一種傳統情感
在裡面。如果整個《江湖兒女》講的是這種經典人際關係和情義的瓦解
和消失，到最後變成斌哥那個樣子的話，那這種音樂也在改變，從深情
厚義變得很好聽很輕鬆，但是裡面的內涵沒有了。原來的那種真摯在某
種程度上已經消失，很難再尋找。

　　2006年拍《三峽好人》的時候，也有面對這種情況，那種變革已經
接近尾聲；那2018年拍《江湖兒女》的時候，就有一種告別的感覺。經
典的人際關係消失了，甚至我們想要在我們的流行歌裡面聽到一些真摯
的聲音，也只能從老歌去找。關於社會變遷，我不是一個太懷舊的人，

4　《英雄好漢》（*Tragic Hero*），黃泰來導演1987年攝製的香港動作片。本片由周潤發、萬梓
　　良、劉德華主演。

5　《喋血雙雄》（*The Killer*），吳宇森導演1989年攝製的香港警匪電影，監製為徐克，周潤
　　發、葉倩文、李修賢主演。本片曾獲得第九屆香港電影金像獎的最佳導演獎和最佳剪輯獎。

但我覺得我們並沒有把一些很好的東西帶到當代，它們都留在過去。可能只有巧巧還把一些帶過來。

您剛談《江湖兒女》的開頭有葉倩文的歌聲，特別溫柔，馬上給觀眾一種非常溫暖的感覺。但跟最後一個鏡頭一比，有一個非常大的落差。在這個結尾，突然轉換視角，通過巧巧家對面裝的監視攝影器裡邊的影像來表現，又配上了林強[6]的音樂和跳越剪輯手法，使得整個結尾衝擊力很大。可否談談這個結尾？

《江湖兒女》現在的結尾不是劇本原來的結尾，劇本的結尾是斌哥走了，那天是新年，巧巧自己倒了一杯酒，一個人喝酒，就結束了。但我總覺得這種結尾有點太懷舊。劇本本來也寫「〈淺醉一生〉的音樂再次響起」（笑）但我覺得這個喝酒再加上〈淺醉一生〉，不像我，我也不是一個懷舊的人！所以一直在想新的結尾。拍的時候，斌哥突然走了，巧巧追出去，因為前面拍過他們麻將室有安裝一個監視器，我就想可不可以拍一個監視器的畫面。當我們拍監控裡的畫面，拍到趙濤的時

6　林強（1964—），台灣歌手、演員、電影作曲家。曾與賈樟柯、侯孝賢、戴立忍、David Verbeek、劉傑、姚宏易、趙德胤、萬瑪才旦、畢贛等導演合作過。也曾主演多部電影，包括侯孝賢的《戲夢人生》、《好男好女》與《南國再見，南國》，林正盛的《天馬茶房》和《一個住飯店的男人》。

候，她就變成一個虛的數位影像，很模糊的一個影像。毫不誇張地說，那個時候我有點想哭。我很受感動，因為我覺得這就是當代。我們就這樣被記錄！但我們的情感，活生生經歷的事情都是看不到的，隨時都可能會被刪除。那個時候我就理解了我做的工作。電影就是把我們所經歷過的，把我們普通人的生活細節留下來的一個非常重要的藝術。

音樂在您電影裡扮演了一個非常重要的角色，但總的來說，我覺得您對音樂的使用還是比較克制。您可否從電影人的角度來談談選音樂的重要性？如何採用音樂？您是經過怎樣的考慮來決定（這些音樂）什麼時候該放，什麼時候不需要放？能否談談您對電影音樂概念的理解？

音樂很難談！（笑）因為音樂是在剪輯的時候自然產生的，剪剪就會覺得這個地方需要音樂！（笑）我也不知道為什麼需要！（笑）電影有一個很重要的弦外之音，我覺得好的電影都能夠拍出弦外之音。好的表演也是，演員在說他的台詞，但是他同時傳達其他的意思。導演往往也需要弦外之音。希望觀眾瞭解一些弦外之音的時候，可能就是需要音樂的時刻。

十幾年以來，您一直跟林強合作，你們的合作模式如何？

我是從2004年拍《世界》時開始跟林強合作的。他的主要工作是電子音樂。我不是特別喜歡電子音樂，但是我特別喜歡林強的電子音樂！（笑）因為鋼琴、小提琴、大提琴或二胡，這些古老的樂器，它們傳達出來的可能性都是一種經典或人類已有的情感。但是我覺得電子音樂特別適合當代的氛圍，那種前所未有的魔幻，前所未有的超現實。它那麼古老但同時又那麼新，新得會讓你覺得人類發展到現在都沒有看到過這個階段！我覺得電子音樂能夠把這種抽象的感覺傳達出來。

　　《江湖兒女》與上一部《山河故人》都開始對「時間的流逝」——人的「生老病死」有深度思考。拍完這兩部，您對「時間的流逝」或「生老病死」有什麼樣的新感悟？

　　我覺得這跟我這兩年以來生活中的一些變化有關。剛開始拍電影的時候我才二十七歲，生活還沒有展開，沒有結婚，也不知道婚姻是什麼。生活是非常新鮮的，所以拍的都是當下的一種感受。但是人過四十之後，就好像做功課一樣，會有更多的內容出現在自己生活裡，就會想用一個時間比較長的形式來表現我所經歷的比較複雜的生活內容。其實最大的感受就是在這樣的一個生命階段，每個人有很多問題要面臨，我們生活的環境、周遭的世界變化非常快速，有新的情況、新的科技，所有的這些都在所謂「紛亂」的世界裡面。世界唯一教給我們

的，就是如何去判斷。學會從不同人的角度去理解事情，就可以做出很好的判斷。

最後我們就用一個小遊戲來結束這次對談。我給您提供幾個「賈樟柯電影」的「關鍵詞」，請您即興講一下您的印象。首先是：葉倩文。

〈淺醉一生〉、錄像廳。

寫實。

一下聯想不到什麼！（笑）我想到真實。真實是對藝術，是對新一代導演的要求，我從九〇年代起一直有執念，希望中國電影能夠真實。我不知道世界其他國家的電影有沒有這種執念，但我這個年紀的導演對真實有一種執念，因為過去看的電影太假！（笑）

汾陽。

汾陽汾酒！（笑）我越來越只喝我們那兒的酒！（笑）

獨立。

自由。沒有自由就不可能獨立。

當下。

馬上想到1905年，因為我一直想拍一部古裝片，已經八年還沒拍。你一說當下，我馬上想到那個電影，是1905年的故事！（笑）因為1905年中國廢除科舉。

現場。

盒飯！（笑）

霹靂舞。

我還是偷偷地跳！（笑）在辦公室的時候，有時候會不知不覺地跳，然後同事會偷偷拍下來！（笑）但現在沒有以前酷！因為我以前會做很多翻跟斗的動作。前一陣子突然想翻，但想了以後，覺得算了，我會摔得很慘！（笑）

UFO。

　　想到一個人的時候。大家可能會覺得我特別忙，都在做各種各樣的事情，其實我每天有很多時候是自己待著。從二十多歲到現在都有這種習慣。現在搬回老家住，晚上的時候能看到星星月亮，也會想起UFO。現在越來越嚮往太空。前年還寫了一篇關於天體物理的論文。那篇論文寫完之後，我的一個科幻小說迷朋友跟我說：「導演，你寫的是低級科幻！」

<div align="right">白睿文、杜琳　文字記錄</div>

我們做這個行業，需要瞭解這個藝術曾經經
歷過什麼樣的發展階段。因為我們尋找電影
新的可能性，是建立在對電影歷史瞭解的基
礎上的。

光影之道

學習經驗／《小山回家》／開頭的美學／電影大師班

在您拍電影的二十餘年裡，從學生時代到現在，您對電影的了解經過什麼樣的變化？最大的改變是什麼？

對我來說，我不是很清楚我對電影的理解有什麼樣的轉變或改變，因為這種轉變可能在不停地發生。每一部影片的拍攝可能都在不知不覺中形成一些新的東西。電影是一個非常綜合的東西：有劇本方面的、空間處理上的、時間處理上的、演員處理上的。這些肯定有改變，但我覺得最大的改變是最近從《天注定》開始我比較喜歡借用類型電影的元素。我覺得這個過程特別過癮。

我越來越覺得一部電影最重要的工作是發現跟創新，不僅是電影語言方面，更重要的是要發現一個新的人物形象。像卓別林（Charlie Chaplin）創造了流浪漢（the Tramp）這個形象，中國文學裡魯迅寫的阿Q這個形象。我們能夠塑造一個新的形象說明我們有了新的遭遇、新的情況、新的問題。最近這幾年我越來越覺得，我們能不能寫出一個很獨特的人？一個我們過去在銀幕上沒有看過的，但是在我們生活中一直存在著的人？

作為一個導演，需要具備各種各樣的知識，需要懂得攝影、剪輯、燈光等等。但是除了技術方面，也需要經驗、思想、哲理，還需要處理人際關係的能力、講故事的能力，等等。對我們在場的這些電影系的學

生來講，您覺得哪一類知識最重要？您當年在讀書階段，哪一類知識能
力的培養所花時間最多？

　　我是1993年開始在北京電影學院讀書的，我讀的那個專業是電影理
論，主要是培養理論人才，包括電影歷史研究、電影文化批評這幾部
分。但是北京電影學院有一個教學上的特點：我們的大學一年級和二年
級的大部分課是公共課程。這些公共課程包括了比如說攝影課、表演
課、編劇課、電影歷史課，這些課都是不同專業的學生一起來學。所以
不管是學電影理論的，還是比如說我們學製片、學導演的，在這兩年
的時間裡面，基本上對整個電影工藝製作的流程、部門都進行了專業
的學習。

　　在這個學習過程中，對我來說是我自己在做一些事情，一方面是我
一直在課餘寫劇本。我當時考北京電影學院文學系是因為文學系比較好
考，那個年代想學電影歷史跟理論的人比較少，考之前我自己也沒有太
多電影知識，我唯一能做的就是寫作。那時候關於電影的出版物很少，
很少有關於電影的書，也看不到那些電影史上提到的重要著作。所以我
就不覺得我能考其他專業，沒有專業知識就考不上；我就考理論，理論
它主要要考寫作。我一直有很強的創作慾望，所以我從大學一年級開始
一直在寫劇本，對劇本的準備是一直在堅持的。另外一方面，就是爭取
一切條件去製作短片。課堂上我們也學攝影，學很多理論，包括聲音設

計、美術設計等。但是這些課堂上的知識怎麼能夠轉化成一種真正的自我的經驗和認識？我覺得那個時候拍攝短片幫了我很多忙。就是當你真的去拍這些短片做導演，面臨很多創作上的問題的時候，你才能理解那些知識意味著什麼。

在大學時我們那個專業只有兩個五分鐘的短片課堂作業，我們拍攝短片只有兩個五分鐘的機會。後來我們很多同學組織了一個小組，叫北京電影學院青年實驗電影小組。我們這個小組就是跨專業自發的，跟學校沒關係，有文學系的、有攝影系的、有錄音系的，聚在一起自己來拍短片。我在這個小組裡拍了兩部短片，一部叫作《小山回家》，一部叫作《嘟嘟》。《小山回家》這次也有放映。

我想具體講一下《小山回家》的拍攝，因為它對我很重要。《小山回家》是我們這個小組大概二十幾個同學決定自己拍的短片，大家都寫短片的劇本，最後來評選哪一個是大家都想拍的。那個時候我就寫了這個劇本，寫完之後呢，大家都比較喜歡，說那好我們一起來做這個短片，賈樟柯來做導演。這是課堂外的作品，所以我們很難獲得學校的攝影器材支持，我們攝影師去想辦法找了一台Betacam的攝影機，然後錄音師用他的關係找到收音麥克風，找到那個年代的Nagra錄音機。大家把各自的資源拿出來拍這個短片。一些基本的製作費用是我那個時候寫電視劇所賺，這個在中國叫「槍手」，就是收錢不署名的那種。

實際上這個短片在拍的時候，有一條線索沒有拍。在原來的劇本

裡，有一條線是小山去找另一個人，這個人是個女孩，她是個保姆。這個保姆在一個很富有的人家裡做工，她跟這個男主人有情愛關係。因為沒錢，我們借的那些攝影設備都被人家要回去了，所以整個這條線都沒有拍。這讓我非常失望，讓我覺得這個作品沒有拍完。後來我覺得還是試著去把它剪輯完成，又硬著頭皮去剪輯這部影片。當時沒有拍這個段落出來，除了覺得作品沒完成之外，還覺得特別對不起那個女演員，她是我學表演的同學，人家做了很多準備。我們的剪輯很漫長，因為沒有錢，到處找（可供剪輯的地方）。有的地方可以免費工作兩三個小時，有的地方剛坐下來就被轟走了。最後用了很長時間把它剪好。

　　剪完之後，這個作品怎麼被人看到的呢？我同學貼了一個海報，在我們學生宿舍放這個短片，來了很多同學，我那個宿舍坐滿了。這個短片大概是50分鐘左右吧，放了差不多十幾分鐘，宿舍就沒有人了，都走掉了，（笑）對我是特別大的打擊啊。（笑）剪輯的時候差不多是帶著種痛苦的心情剪輯的，因為你看什麼都覺得拍得不好，又缺很多鏡頭，（又有）沒有經驗造成的那種混亂。有時候戲都接不上，各種各樣的問題都有。但是在這很長時間裡通過剪輯，慢慢地解決這些問題，最後竟然能連在一起，我覺得真是個奇蹟。（笑）對，所以裡面有很多地方，比如說用字幕什麼的，其實那都是素材有問題。當時鼓勵我的就是高達（Jean-Luc Godard）的那句話，「所有電影都是在剪輯中挽救的」。我說那高達這樣我也這樣。（笑）但其實我心裡知道拍攝出了很多問題。

這些同學都走了之後，我對自己的才能非常地懷疑。但我又在想，這個電影裡邊有讓我拍攝時激動的那些東西（雖然沒有拍好）。我覺得在寫劇本的時候、拍的時候，個人嘗試他在電影裡面全部是實景的拍攝，讓這些戲劇在真實的環境、空間裡面展開。比如說這個人物本身他在講方言，但那個時候中國規定電影都不許講方言，要推廣普通話，這讓我在寫劇本的時候很糾結，因為我覺得這個人是從外地來到這個城市的，一定有他自己獨特的方言。一個從外地來到北京的務工者，如果講一口標準的普通話，我覺得這對我來說，是不成立、不現實的。所以實景演出、方言表演、非職業演員（大部分演員都是非職業的），當這些東西放在一起的時候，產生的影像一方面很粗糙，但另一方面又有一種不加修飾的真實世界裡面的質感，我覺得這些是非常打動我的。

　　這樣的話內心就好像有兩個人在打架，可能因為我是雙子座的，一個說這個電影太爛了，連拍都沒拍完，另一個說還有些優點。後來我們有個同學說，不如把這個片子拿到更多的學校去放。我們又開始了這個旅行，帶這個錄影帶，去了很多大學，去了北京大學、人民大學、中央美術學院，去了外地的大學，如山西大學，那是最難忘的一個旅程。然後我們去找同齡人，因為我是93級的嘛，我們有一個方法，就是去那個大學找說，哎，你們那個93級有沒有什麼跟電影有關的（專業）？有沒有靠點邊的中文系啊、新聞系啊？然後找到同齡人，找一個教室，就那樣去放。在放的過程裡面也會有這種問答，就跟我每天做的一樣。這種

交流的過程也逐漸讓我理解我在拍什麼，比如我在北京大學的時候，很多同學就開始講民工的問題，講電影涉及的社會層面的問題。他們不是學電影的學生，他們沒太看出來我拍的穿幫的（鏡頭），也沒太看出來這個剪輯不流暢，就為這個人物形象所吸引。這逐漸地增強了我的信心。

後來我們有個同學說香港有一個獨立短片的影展，就推薦這個影片去了香港。有一天聽說它入圍了，我就去了香港，《小山回家》獲得了那個比賽最佳的劇情片。也就是在那個香港的短片展上，我認識了非常重要的兩個合作者，一個是攝影師余力為，一個是製片人李傑明。我們決定一起拍片子，這樣才有後面的第一部長片《小武》。

過了這麼多年之後，現在回頭想《小山回家》，最大的感觸是什麼？

我今天回憶起《小山回家》的過程，其實對我來說是伴隨著各種各樣的自我懷疑的，各種各樣的痛苦，因為覺得拍得特別差。但是我堅持讓這個電影走完全部的流程，從籌備寫劇本、選演員，到拍攝、剪輯、放映、交流，再到去影展。我非常感謝這個短片，它讓我硬著頭皮經歷了一個電影全部的過程，拿到了非常重要的經驗。想一想，如果當時因為沒有拍完，就不去剪輯這部影片，可能我就拿不到剪輯的經驗，後面的經驗就都沒有。給同學放完後，（如果我）非常失望，不再去別的地

方放映，可能我也沒有這種交流的經驗，也沒有後來影展的經驗。其實對一部短片來說，重要的不是它本身拍得有多好，而是通過這個過程，知道自己能學到些什麼東西。

　　常有人問我，拍短片最大的收穫是什麼？其實那些拍攝的、製作的知識，包括很多美學上的想法，特別是製作涉及攝影、燈光、美術這些，課堂都有教。拍短片對我來說最主要的還是學會了做決定，因為同樣的一個段落、劇本可以有不同的拍法，你可以在這裡拍，也可以在那裡拍。你可以找這個人演，也可以找那個人演，電影其實就是一個不停地做決定的過程。我覺得這個職業，首先短片幫助我習慣做決定，習慣理解自己，實際上做決定就是理解自己。比如說同樣一場戲，我們可以用長鏡頭拍，為什麼不用分切的方法？為什麼需要長鏡頭裡面的時空？這些選擇有時候是直覺，有時候確實應該想想其中的理由。最終你要做出一個決定，所以導演實際就是一個做決定的工作。

讀書期間對什麼樣的課程比較感興趣呢？最大的收穫是什麼？

　　當時我在學習的時候還對兩門課程非常感興趣：電影歷史、專業電影理論。九〇年代初，很多理論其實在中國還沒有完整的翻譯。比如說女權主義、新歷史主義、後現代主義、後殖民主義，那是一個非常多「主義」的年代。語言學、現象學，各種各樣的哲學交織在一起。當時

我們的老師其實也有很多剛留學回來，他們也是在理解這些東西。那時候覺得很亂，今天學這個，明天學那個，但是之後我覺得那構成了我們創作非常重要的一點。我被稱為是中國的第六代導演，常有人問：你們跟上一代導演最大的區別是什麼？當然經歷有很大的區別，他們經歷了文革，文革結束開始接受電影教育，八○年代開始當導演，然後在改革開放的環境裡開始拍電影。但最大的差異不是這些，最大的差異是對人、對社會的理解。雖然那個年代是很囫圇吞棗、很生硬地在接觸這些東西，但它會形成一種新的看待世界的角度，一種新的觀點。所謂電影之新，人物之新，最終是理解這個世界的角度之新。這個新是來自於我們的學習，所以拍了很多年電影之後，我非常感謝大學時期對哲學的興趣。

有人問，為什麼賈樟柯你第一個電影是在拍小偷，第二個電影在拍流浪演出的藝人，在拍煤礦工人，在拍這樣的一個人群？當然我覺得最主要還是情感上的問題，但另外一點就是我對英雄跟偶像確實沒有任何興趣。因為它早在我學習後現代理論的時候就已經被消解掉了，我是一個反偶像的人。我相信這點，所以在我的電影中，我不喜歡英雄，我也從來沒有興趣去拍偶像。可能明天大家就會看我13年的作品《天注定》，裡面有四個人物，四個暴力故事。為什麼會將四個短片放在一起？最重要的是結構。因為一個單純的暴力故事，無法解釋我當時感受到的暴力氛圍。因為那是一個剛剛興起新媒體微博的年代，每個人都可

以成為報導者，都可以報導中國，然後我們每天都能在微博上看到那些讓人震驚的事件密集地發生。這種感覺怎麼拍出來？我覺得應該讓多個故事同時出現在電影裡面，以表現它的強度和密度。其實那四個故事中的每一個都可以拍成一個經典的故事和完整的電影，可以變成四個電影。但是那不是新媒體時代我感受世界的方法，這需要用結構來解釋。這個結構就是在中國不同的地域，山西、湖北、廣東、重慶，相隔幾千公里的地方在差不多同一個時間，今天有這個，明天有那個，它們同時出現在我們的生活裡面。那我就用四個短片把它們集合到一起，用這樣的一個結構，講述我所理解、所感受的真實，現實的某個階段的暴力氛圍。所以它非常需要結構，我也非常依賴結構。封閉的敘事對我來說已經無法把當今世界的感受講出來，我需要靠結構來講述。

電影史呢，我覺得我們做這個行業，需要瞭解這門藝術曾經經歷過什麼樣的發展階段。因為我們尋找電影新的可能性，是建立在對電影歷史瞭解的基礎上的。我覺得有兩部分，因為對我來說，除了世界電影歷史的學習之外，我是中國人，中國電影的歷史也非常重要。

我可以插個話嗎？就是您2013年為威尼斯電影節拍了一個短片《重啟未來》（*Future Reloaded*），裡面有幾部中國經典電影的片段，包括吳永剛的《神女》、謝飛的《本命年》、陳凱歌的《黃土地》，還有費穆的《小城之春》。這幾部片子是不是代表您對中國（電

影）歷史的一種整理？是過去對您影響特別大的一些經典影片？

　　對，因為這個短片是威尼斯電影節七十週年的時候，請一些導演來拍他心目中的電影歷史。我就選擇了四部我喜歡的影片。首先我想說，學習電影史不僅是瞭解電影經歷了怎樣一個創作（歷程），也是瞭解自己本土觀眾的一個非常好的方法。像在中國直到現在我們把拍電影都叫作「拍戲」，這個「戲」字說明這就是公眾從電影進入中國以後一直對電影的期待，就是要在電影中看到戲劇。因為中國最早的電影都是翻拍的京劇，或者是拍的話劇。電影記錄的傳統、實驗的傳統就相對欠缺。在這樣的情況下，觀眾對電影的期待就是要看戲劇化的東西，這就是一種歷史形成的現實。通過電影史學習之後，我拍了很多紀錄片，也拍實驗電影，對這樣的影片在我們文化裡的作用，它所要面臨的問題，我都會比較清楚。因為電影史會告訴你為什麼這樣，大家為什麼不愛看紀錄片，為什麼實驗電影沒有人看。電影《小武》裡面用了很多紀錄片的拍攝方法，就有很多人，包括很多導演會說，這不是電影，因為你看它都是真的，它不是電影。（笑）所以我覺得電影史非常重要，如果說電影有一個血緣的話，學習電影史可以讓我們瞭解我們的血緣、血統。

　　因為在場的好多電影系的學生可能要經常做功課，要拍短片，跟《重啟未來》有點類似，大概是威尼斯影展向您發出邀請，讓您去拍一

個短片。那能不能談一下創作過程？有這麼一個計畫，您如何面對？您為什麼選這四部影片？

　　我會先想一想對我影響比較大的幾部中國電影是什麼。這個線索是從默片開始，吳永剛的《神女》[1]是中國默片時期我最喜歡的一部影片，電影語言在當時非常現代化，同時我覺得這是中國最偉大的女演員阮玲玉（的作品），我非常喜歡裡面所有阮玲玉的特寫鏡頭。因為是默片，她的表情目光有非常強烈的感染力。實際上學習默片非常重要，因為默片是電影童年時期的東西，裡面有很多電影的可能性。就像一個小孩子一樣，當他小的時候有很多的可能性，等到長大後可塑性就比較小了。電影到了有聲之後，文學性加之後，實際上它的可塑性變小了，不活潑了，實驗性減弱了。我自己一直在關注著中國默片時期的電影。《黃土地》跟我個人關係比較密切，我一直喜歡電影，但之前只是個fan（粉絲），看了《黃土地》後才想做一個電影導演、電影工作者。

　　我在學電影的時候，我個人研究得比較多的是兩位導演，一位是愛森斯坦，蘇聯的，一位是卓別林。我對長鏡頭這種電影的研究特別少。愛森斯坦讓我著迷之處在於，他把電影視作一種語言的可能性在研究。我不一定像他那樣去拍電影，但是他理解電影的方法是非常好的角度。

[1]　《神女》，吳永剛1934年導演的中國無聲電影經典之作，本片探索一位上海女性（阮玲玉飾）如何在她的雙重身分（母親和妓女）間縱橫掙扎。

比如說他認為兩個鏡頭相組合可以產生新的含義，這是一個非常主觀的影像經驗，跟後來我拍電影呈現影像的客觀性是相差很大的。但正是因為我研究愛森斯坦，瞭解了電影的主觀性，所以當我希望我的電影能夠呈現客觀觀察的時候，我知道應該怎麼去做。卓別林是模仿不來的一個導演，也是不可能再出現的一個演員。但是他的電影一直提醒我什麼是電影的血緣。因為電影產生於雜耍，它最初發明出來的時候，是跟魔術、雜技等市井表演聯繫在一起的。它會提醒我不斷調整自己的創作，因為這個電影基因裡面有大眾性的一面。如何理解電影是一門大眾的藝術？我覺得不管是拍art-house film（藝術電影）還是拍商業電影，都應該去想一想這個問題。

《小城之春》[2]我認為是中國電影美學達到最高峰的作品，這個很難用語言來講，我建議大家學電影時都去看一下《小城之春》。《本命年》[3]比較特別，《本命年》在中國，我覺得是最被低估的一部電影。它是被稱為「第四代導演」謝飛的作品，但是他跟我們這些被稱為「第六代導演」的作品有著內在的聯繫。《本命年》裡姜文演的李慧泉這樣一個城市的邊緣人物，實際上開啟了第六代導演關於邊緣人群、關於非

2　費穆的《小城之春》（1948）是由石羽、韋偉、李緯、張鴻眉主演的經典電影。電影講述一位已婚的女人遇到多年未見的舊情人的故事。本片被許多電影評論家評選為最有影響力的中國電影之一。

3　謝飛1990年導演的《本命年》講述一個犯人李慧泉（姜文飾）在他本命年出獄之後所面對的一系列挫折和犯罪。

權力擁有者的（討論）。他開始描述人的現代性的症候。在這之前的電影很少去拍人的孤獨感，因為它是一個現代性的感受。在過去的電影裡沒有，第五代電影也沒有，但是在謝飛導演的這部影片裡有，因為中國也開始改革開放，開始有了城市、現代生活，所以它是比較早的，可以說最早的通過這樣一個人物來傳達現代性感受的一部電影。

剛才我們涉及中國電影「代際」這個概念，我搞不清第一代到第三代是怎麼回事。（笑）我大概明白所謂「第四代」就是文革前學電影，文革期間沒拍成電影，文革之後開始拍電影的這些導演。那麼第五代呢，就是1978年左右開始學電影，八〇年代拍電影。第六代是很龐大的、很怪的一代。就是從八〇年代學電影，然後一直到九〇年代學電影，到2000年學電影，之後拍電影的都稱為第六代。這個其實對於創作者來說無所謂，就是你叫他第幾代他都沒關係。但是它確實涉及一個問題，就是當你還在一個創作的活躍期，評論、理論和歷史把你們的創作歸納為一種群體性的活動，或者貼上很明確的一種標籤。這個時候你應該怎麼面對？而且即使不把你歸納為某種活動，評論家也會概括你的很多創作的特點。其實我覺得這個時候導演特別需要有反叛的精神，這個反叛也包括別人對自己的這種命名。比如說我拍完第二個電影《站台》之後，就有一篇寫得非常非常好的評論，有一個論點說希望我永遠拍縣城，因為他說我在銀幕上發現了中國的縣城。我就覺得我不應該被他規定只拍縣城，我也挺想拍月球的。（笑）

所以我覺得說到頭還是理解真實的自己最重要，就是你每拍一個電影，每寫一個劇本，每次決定創作的時候，都要思考這是不是你真正最感興趣的東西？不管外面怎麼評論你的電影，甚至你的某一種特點已經可以成為一種市場的保證的時候，我覺得應該有反叛精神，這個反叛就在於你忠實於自己就好。就是今天想拍這樣的電影就拍，明天想拍那樣的電影也可以拍。我記得我在剛剛當導演的時候，有一個前輩導演跟我說，你一定要多準備幾個劇本，當你決定拍的時候，你要看看你這個時候應該拍哪一個，哪一個拿出來影評人會叫好，市場會接受，你的路會走得順一點。但是我覺得我不太喜歡這種方法。因為對我來說拍電影不是打牌，不是出牌。不是說今天武俠片不賣座了，我就不拍武俠片了，如果今天我真的很想拍武俠片，我不管他賣不賣座，我都要去拍的，因為它是我現在這樣一個精神的需要。所以就是尊重自己吧。

　　電影的開頭非常重要，在非常短暫的時間內需要給觀眾提供很多訊息：介紹電影的主要人物，把故事的時間和地點布置好，關於歷史背景也需要把一些線索提供給觀眾。開頭要抓住觀眾，可能會布置一些衝突，為後來的電影敘事發展鋪墊，讓他們關心這些角色，給他們一個理由把片子看下去。在您所有的電影裡，有很多相當精彩的開頭，像《小武》、《世界》等等。但對我來說，印象最深的是《三峽好人》。能否談談《三峽好人》開頭幾分鐘的設計和想法？

其實對我來說，每一個開頭的寫作，劇本階段構思開頭，都是無意識的，是很偶然寫出來的。可能每個電影的開頭無非兩種，一種是戲劇式的開頭，很快進入戲劇情節裡面，發生了什麼事情，然後這個人會面臨什麼問題，他會怎麼辦。這是一個經典的戲劇式的開頭。而我自己比較偏愛的是另一種體驗式的開頭，就是沒有什麼戲劇性，但是我們要講一個什麼樣的人，這個人是在一個什麼樣的環境裡面。電影的開頭是奠定這個氛圍最重要的一個階段，它沒有戲劇性的一個開端，但有體驗氛圍的一個開端。《三峽好人》就是這樣的一種非戲劇化的開始，而且是沉浸式、體驗式的，讓人能夠進入那個環境裡面，好像自己也坐在這艘船上一樣。

　　可能對我來說另外一個重要的考慮就是用什麼樣的電影語言跟調度方法。這個開頭的幾個鏡頭用了軌道，在船上鋪了軌道，然後緩慢地拍一張一張臉。因為我在三峽的時候，無論你是坐船走，還是沿著江走，視覺感受上總會讓我想到中國卷軸畫。卷軸是橫的，散點透視地慢慢打開，產生風景在不停地轉換，人在不停地轉換這樣的一種視覺。三峽那個區域本身的景觀就很像卷軸畫，比如說你坐船看另一邊，它就是一個卷軸畫，或者你騎著摩托車沿著江走也是一個卷軸畫。所以在這個電影裡面我用了非常多的軌道，就是希望能夠有這種卷軸畫的感覺，因為這是環境帶給我的（感受）。

然後我們在後期調顏色的時候也增加了一些綠，因為在中國傳統繪畫裡面有一個很重要的種類叫作青綠山水。我們想拍出這種古典的感覺，為什麼要想拍出這種古典的感覺？因為三峽讓我有一種強烈的感覺，就是幾千年的山，幾千年的水。我們看到的山，我們看到的這條長江，跟李白在唐代看到是一樣的。但是幾千年過去之後，山沒有變，水沒有變，人卻發生了這麼大的變化。我想通過這樣的方法，承接起當代故事跟古代的一種感覺上的聯繫，所以我們就模仿那個卷軸畫拍了很多運動鏡頭。

　　接下來就是表演的問題，因為這些船上的演員，都是我們在碼頭上召集來的。他們有的是碼頭工人，有的是居民，我們挑好這些面孔之後，把他們帶到船上，然後就面臨一個表演的問題。有很多人說你挑的都是非職業演員，你把他們放到船上去你拍下來就是這個樣子。這個是不可能的，如果你沒有設計、沒有講戲的話，你拍下來的都是他們直愣愣地看著你。（笑）首先是我們想像人們在做什麼，他們可能在打牌，可能在喝酒，可能在算卦，可能在打電話，可能在吃東西，就是要很細地想，作為一個船上的乘客，他們的可能性（是什麼）。我們用了分區的方法，我自己負責調度一組人，然後兩個副導演每個人負責一個區域。接著我們要排練，排練好之後才能拍。對於群眾演員或者非職業演員，你必須給他很清楚的表演指點，（告訴他）他在做什麼，否則的話他真的只能看著你。（笑）

接下來就是我想要一個很長的長卷的感覺，但是我們那個船它沒有那麼長。那就跟攝影師商量，我們哪個鏡頭從虛焦開始，慢慢地讓它實，然後到這個軌道運動快結束的時候，我們再回到虛焦，焦點再走開。然後再拍下一組人，挪動軌道，可能已經在拍船的另一側了，在剪輯的時候就是讓虛焦的部分再做疊化，我不知道英文怎麼說，造成這種很連續的長卷的感覺。這些你要在拍的時候想清楚，將來你怎麼剪，你希望將來這一組鏡頭呈現的是一個什麼感覺。因為我特別強烈地想要很漫長的長卷的感覺，所以我們就用了虛焦的方法在後期來做疊化，讓它們融合在一起。

觀眾｜我剛拍完我自己的短片，我發現我在跟演員溝通的時候，我給他們一些背景，跟他們講戲，雖然他們也演得很棒，但是他們的反應跟我當下給出來的現實好像有點落差。您的片子對我來講都很真，所以我想知道您是怎麼跟演員講戲的。

跟演員講戲，首先是沒有一個統一的方法的，不同的演員可能要採用不同的辦法。比如說跟我合作最久的趙濤，我們合作的時候，趙濤其實有一個工作方法，就是她會寫人物小傳。她會把電影中沒有出現的人物經歷寫出來，比如說她在什麼街區出生啊，在什麼樣的小學上學啊，電影的敘事結束之後，她會怎麼樣，她都會有一個很詳細的自我想像。

然後她會拿著這個小傳來跟我討論，她想像中的這個人物哪些地方跟我的想法是一樣的，哪些是我覺得不對的，我們做這樣的溝通。因為一個人物出現在電影中，她是一個截面，只是一個時間段、一個片段，但是決定她這個人的可能有非常多的元素。對演員來說，她是需要去構思想像一個立體的人物。趙濤她的想法特別多，實際上對我來說就是有很多判斷的問題。所以像跟趙濤這樣的演員合作，就是講清楚很重要。只要導演講清楚，她就能做到。

《小武》裡面有一個角色是小武的父親，因為他是一個非職業演員，一開始演的時候，就像我剛才說的，他很受戲劇化的影響。他那個形象特別好，但是真正演的時候，他走路都在走那個晉劇裡面的台步，我可以給大家學一下啊。（笑）（賈樟柯下場模仿演員）「小武——你回來了！」（笑）

就是這樣的，但是我特別喜歡他，因為你並沒有太長的時間可以去糾正他，所以我就想了一個辦法，就用更誇張的方法演。然後我說你演得不對，我給你演一個，我演得比他的還要像晉劇。他說：「嗯，這個好像生活中不是這樣子的。」我說那您覺得生活中應該是什麼樣子？然後他演得就很好。因為他在演的時候是下意識的，他沒想到他在走台步，他自己應該覺得挺自然的，那我就做一個他的鏡子，讓他瞭解，噢，那樣真的不行。

比如說在拍《二十四城記》的時候跟陳沖合作，陳沖是一個特別好

的演員，但是我拍她的時候是在工人宿舍區的一個髮廊，周圍都是生活環境。有汽車聲、自行車聲什麼的，我很喜歡這樣的空間。一開始拍的時候，她自己老中斷表演，因為她覺得太鬧了。她很習慣在攝影棚裡工作，在市井裡面太吵，她覺得注意力集中不了。這種情況就需要跟演員談我為什麼要在這樣的一個環境裡面。那我當時就坐在她旁邊，然後我們就休息一會兒，外面有什麼大的聲音，我就會告訴她在發生什麼。比如說摩托車過去了，我告訴她可能是一個父親在送他的孩子上學；外面有兩個老太太在高聲說話，我會告訴她可能她們在買菜，在討價還價。就是用聊天的方法，給她解說外面這些聲音的來源。慢慢地她就非常適應了，她演得非常好，很快解決了她不太習慣噪音的不安全感。

還有另外一種情況，就是說想了很多辦法，都解決不了，都演得不太好。後來我也有經驗，就是別拍了，就改劇本，肯定是劇本寫得有問題。因為只有你劇本寫得有問題，演員才演得不舒服。那個時候應該檢查一下劇本，肯定是演員不相信，或者演員覺得生活的邏輯不是這樣的，或者人物的邏輯不是這樣子的。當你改完劇本之後再去拍，就會好很多。

觀眾｜您好，您昨天提到您之前跟李滄東導演等人也在談現在的中國藝術電影需要考慮到票房，以及怎麼樣讓觀眾能夠感興趣，我想請問您覺得在一個電影裡什麼樣的因素可以吸引更多的觀眾去看這些藝術電影？

我覺得它並不是一個票房的問題，是電影如何贏得它應該有的觀眾的問題。我個人覺得每個人面臨的市場環境，或者說觀眾的環境是不一樣的。我相信李滄東導演在說的時候，他主要是在講韓國的環境；我自己在思考的其實主要是中國的環境，韓國的環境跟中國環境有差異性。現在中國的環境我覺得是一個很複雜的環境，首先有一個問題，有很大一部分導演不太願意讓自己的電影進入流通領域，我不太贊成這樣。因為人類社會主要是靠商業來連接的。創作可以非常獨立，但是最有效率地推廣電影的一個渠道、最有效率地建立起作品跟觀眾連接的渠道還是商業渠道。所以如何讓這個商業的渠道暢通，我覺得首先是導演不應該拒絕這樣的一個渠道。

　　還有就是對我們所拍攝的影片的方法和所關注的內容的推廣。因為說實話，中國的藝術電影，特別是在九〇年代，它很被動地變得非常菁英化。為什麼會這麼說？你想，我們前邊提到第一次電影局開會，拍的電影沒有正式公映的導演都多達五十多個。這麼多導演拍的電影，在很長一段時間裡面都沒有跟中國觀眾見過面，這就造成了觀眾對這一類型影片是陌生的。我這幾年每次有片子發行的時候，都會去很多城市做很多演講，做很多的採訪，因為我覺得這是需要的，因為觀眾確實對這種電影陌生。如果導演不去介紹的話，某種程度上也是拒絕觀眾的一個表現吧。所以像上一部影片《山河故人》在中國大概有120多萬人觀看，到《江湖兒女》我們增長到了250萬人次，還是有效果的。

那麼具體到創作上來說，如果導演拍一個電影的時候，覺得自己在拍一個藝術電影，就容易……怎麼說呢，哎，這個不好翻譯，就容易裝吧！（笑）比如說把自己的情感包裹起來，比如說故弄玄虛，比如說用一種藝術電影的噱頭，藝術電影也是有噱頭的。但是真實的情感可能就會疏遠，或者說就會少，或者統稱為文藝腔。（笑）那這樣的話觀眾確實進不去。我覺得應該少設置一些這樣的障礙，它不妨礙你有獨立的觀察、獨立的角度和新鮮的電影方法。在國內有種（現象），導演在電影上映之前都說，哎呀，我拍的是一個商業電影，拍了怕發行渠道不接受，結果票房不太好的時候說，哇，拍了個藝術電影。（笑）所以就是自己想拍什麼就堅定一點吧。

觀眾｜賈導您好，我的問題是想讓您介紹一下您的創作，尤其是寫作的一些方法，因為我們在這邊學的，大部分都是基於理論，然後我們從這個基礎上來發展，就像一些英雄電影或者一些商業電影，但是您的片子都是那種非常觀察式的、很真實的，所以請問您在寫作的時候，有沒有在思考這個結構，還是說您是有自己的一套方法？

　　可能說出來大家不相信，我在大學學編劇的時候一開始接受的是嚴格的蘇聯式的寫作方法教育，很快就是嚴格的美國式的寫作方法的教育。我們老師逼著我們想人生改變的一百種可能性，什麼住院啊、撞車

啊，這種「抓藥」的這種方式都學過。比如說我們有一個訓練，就是學習敘事的跟蹤性。老師讓我們口述一個劇本，說你要告訴我，我們為什麼要買一張電影票，從第1分鐘看到第90分鐘，你告訴我這個電影的跟蹤性在哪裡？這個劇情發展不下去，應該怎麼辦？每個同學（都要）說。然後（有人）就說搬家，老師說一百分沒問題，搬家非常好。（笑）這種訓練也有一年多的時間。

　　說實話我覺得這個訓練是重要的，雖然我後來寫劇本不是這樣寫的。就拿《小武》來講，《小武》第一個段落寫他跟他的朋友小勇兩個人，小勇結婚不叫他嘛，敘事一直推動到他們倆見面。其實按常規的戲劇，我清楚那個地方應該是一場飽滿的戲，這個戲應該是有很多精彩的對白，然後有思想的交鋒、相互的傾訴。（笑）因為你知道這個原則，所以在寫到那的時候我就會想，現實的邏輯是什麼，特別是山西人的邏輯是什麼。山西人的邏輯可能就是不說話了，（笑）就盡在不言中。那我要這個「盡在不言中」，兩個人東扯一下西扯一下。那個時候我就很清楚，我覺得這個電影有戲劇性的時刻，但是沒有那麼大的戲劇衝突，這是我希望有的。但是在寫作劇本的時候要這樣去理解自己的劇本：它是建立在你過去接受過的訓練上，你知道那些drama（情節）是怎麼回事。

　　我自己在寫劇本時候，有兩個經典原則是一直特別喜歡的。一個是所謂中國傳統敘事作品裡面的「起承轉合」。我寫完初稿之後，會分

析我的劇本，然後去進行這種對應：這一部分是在電影「起」的部分，還是「承」的部分，還是「轉」的部分，還是「合」的部分。我非常喜歡「起承轉合」這個理論。另外一個就是大部分電影我都會把非常重要的情感戲放在黃金分割點上，我非常看重電影物理性的平衡。你很難用語言來解釋什麼叫物理性的平衡，就好像我們處理視線或者處理軸線一樣，電影內在有一種物理性的美感，劇本也一樣。

在眾多的編劇理論裡面，目前在中國流行的最主要的一句話就是——你要用一句話講清楚你的劇本。各種各樣的創投、老闆、製片人都這樣問過導演。也有人這樣問我，我說對不起，我的電影一句話說不清楚。因為生活是複雜的，哪能一句話說清楚。所以最終可能是回到生活的邏輯和自己的邏輯就好。

您對年輕導演有什麼樣的建議？

之前也有年輕的電影工作者提過類似的問題，我是特別不會回答的。但兩年前我們創辦了平遙國際電影展，去年杜琪峯導演來跟年輕導演交流，我覺得他說得特別好，所以就把他的話轉給大家。杜琪峯送給年輕導演的兩個詞：熱情跟視野。

在您的電影生涯中，您的風格一直在變，您好像一直在尋找新的表

現手法和拍攝手段。但拿出您任何一部電影，隨便看兩分鐘就能夠馬上辨識，這是賈樟柯的電影作品。您覺得穿插在您所有電影裡最重要的元素是什麼？在您不斷變化的電影風格中，什麼樣的元素是不變的？就是說，您風格中最核心的東西是什麼？

（笑）我很難具體從細節上談，但我可以講一講我自己拍電影想做到什麼。在日常生活中，中國話有很多風格。比如有普通話，普通話有一種是一般老百姓講的，還有一種是正式播報時講的。（笑）我講的普通話要比正式播報的普通話有感染力，（笑）因為是我講出來的。（笑）但是如果我講汾陽話，我的汾陽話要比我的普通話生動得多。有時候有人說話很流暢、口若懸河，但是不一定很能感染我，相反有時候有人想講話但結結巴巴講不出來，這時我反而完全能夠理解他的情感。

其實每個電影作者的風格跟味道轉化成語言就是你的「口音」，一個很關鍵的問題是：你的電影中有沒有你的口音？電影的口音是由處理空間的方法、時間的方法、節奏的方法等很多東西融合在一起的，很難講清楚。

其實有時候我看好萊塢電影看著看著就睡著了，（笑）因為他的語言沒有特點，很枯燥，我聽不到他的口音，就感受不到他的激情，這樣也跟不上他的故事。比如追車追十分鐘，我覺得好累，（笑）幹嘛要追十分鐘？（笑）當然有很多優秀的好萊塢電影，（笑）但是也有很多

不優秀的作品，完全工業化製作的電影，沒有個人的口音在裡面。我自己看好萊塢電影經常會中途退場，退出來我會在外面再聽一會兒，然後覺得真的應該退場。（笑）至少有一百部好萊塢電影，它們的聲效都是同一個東西做出來的！那種很大聲的賽車聲音、摩托車聲音「嗡嗡，嗡嗡！」（笑）都是效果器做出來的，都是一樣的。

　　我喜歡什麼聲音呢？比如《三峽好人》，我們混了很多聲音，錄了江面上、碼頭上碰船的聲音，我們把這種噪音做好以後，像作曲一樣，重新編排，這就變成了我們的環境。用這樣的方法去做電影，它會有一點口音在裡面吧。其實就好像把你自己放到電影裡面，電影就有了生命在裡面。

尾聲　　中國文學／農村經驗／《一直游到海水變藍》（2020）

這些歷史是在什麼時代講出來的？那就是當代。講述這些歷史的時代也很重要。是在什麼樣的一個文化環境和經濟條件？是在哪一年何時何刻來講這些歷史？這些跟歷史本身一樣重要。

《一直游到海水變藍》是一部關於文學的電影。您和其他第六代導演剛崛起的時候，大部分的電影都是原創故事。這是跟過去很多中國電影的一種斷裂，因為從1949年一直到第五代的出現，大部分的中國電影都改編自文學作品。在您的成長過程中有哪一些作家或文學作品給您帶來最大的影響？

八〇年代我在念初中和高中，那個時候主要接觸的是中國當代文學的部分。當時中國文學處在一個很活躍的階段。那個時候人民還是非常喜歡閱讀小說，也有各種各樣的小說期刊。在這麼多的中國作家裡面，對我比較重要的作家包括《一直游到海水變藍》的賈平凹[1]，尤其是寫他

[1]　賈平凹（1952—），陝西丹鳳人，當代作家，中國作家協會理事、陝西省作家協會主席。代表作包含《商州》、《浮躁》、《廢都》、《秦腔》等。

家鄉的一些小說。或像路遙先生，他有一部小說叫做《人生》。在中國改革開放這樣的一個背景裡面講中國社會和中國人的生活。對當時年輕的閱讀者來說，這些小說特別有吸引力。

　　一直到九○年代，我上了北京電影學院之後，我開始重新發現並且對過去上一輩的作家感興趣，特別是沈從文先生和張愛玲女士。這兩位的文學作品在1949年以後我們並不是討論得很多，但是到了改革開放的九○年代我們突然發現中國現代文學有這麼好的作家，特別是沈從文先生。因為沈從文跟我個人的生活經歷很像，我們都是從一個特別偏遠、很小的鄉村到了大的城市生活。既有一個本土的故鄉，進入到都市之後又遭遇新的情況和新的問題，所以在精神上，沈從文的小說對我的影響很大。

　　到了九○年代同步又有另外一種當代小說吸引我，那就是當時的先鋒派小說。那個時候逐漸有蘇童[2]、余華[3]、孫甘露[4]、等等。這些作家的

[2]　蘇童（1963—），原名童忠貴，當代作家，是中國當代先鋒派新寫實主義代表人物之一，代表作包含《妻妾成群》、《飛越我的楓楊樹故鄉》、《罌粟之家》、《米》、《一九三四年的逃亡》、《我的帝王生涯》等。

[3]　余華（1960—），浙江杭州人，作家，中國先鋒派小說的代表人。成名作為《十八歲出門遠行》，代表作品則有《兄弟》、《許三觀賣血記》、《活著》、《在細雨中呼喊》等。其中《活著》和《許三觀賣血記》同時入選百位批評家和文學編輯評選的「九○年代最有影響的十部作品」。

[4]　孫甘露（1959—），出生於上海，作家。是二十世紀八○年代先鋒文學的代表人物，著有《訪問夢境》、《我是少年酒壇子》、《信使之函》等作品。

寫作方法跟上一輩作家有很大的區別。當然他們也有很多作品改編成了電影，像蘇童的〈妻妾成群〉改編成張藝謀的《大紅燈籠高高掛》或余華的《活著》改編成張藝謀的《活著》。在精神上和工作的起點，我跟這一代作家更接近一些。但是我這個年紀的導演沒有過多地去改編這些文學作品，而是去學習他們的文學精神，尋找自己的電影語言以及自己最嶄新的、對中國社會的理解。所以到我這一代的導演，有一部分還在改編文學作品，但大部分都在自己創造劇本，成為一個作家型的導演。

當初《一直游到海水變藍》這個電影計畫是如何產生的？

我在2006年拍攝關於畫家劉小東的紀錄片《東》、2007年拍攝關於服裝設計師馬可的紀錄片《無用》，之後我持續對中國當代藝術的關注。我非常想再拍一位藝術家。當時有很多選擇，包括想拍一位建築師、拍一個城市的規劃師，但都沒有成功，因為沒有找到一個合適的拍攝的對象。最近這些年我搬回我的家鄉——就是電影中的賈家莊——到這個村莊生活。這個村莊實際上跟中國文學有個大的關聯，因為五〇年代這是作家馬烽⁵生活和居住的地方。在五〇年代和六〇年代的時候，

5　馬烽（1922—2004），原名馬書銘，山西孝義人，作家，中國當代文學流派「山藥蛋派」的代表作家之一。代表作為《我們村裡的年輕人》、《劉胡蘭傳》、《結婚現場會》、《咱們的退伍兵》、《葫蘆溝今昔》等。

他的小說也被改編成好幾部電影。是這樣的一個有文學傳統的地方。

　　有兩方面促使我拍這個紀錄片：一方面是鄉村生活，因為中國社會發展得特別快，經濟加速地發展、劇烈的城市化。很多年輕人離開農村，進了大都市生活。我們都知道，中國幾千年的歷史，大部分人都是在鄉村生活，鄉村塑造了我們的人格，塑造了我們的行為處事的方法。甚至可以說，如果想理解今天的城市和都市，我們都要回到農村去。但是農村的經驗，對很多年輕人來說，是沒有的，這是一方面。但於此你又會發現，有很多文學家一直在持續講述中國的農村景況和現實。一代一代的文學家，他們作為在農村成長和生活的人，也作為一個觀察者、一個經歷者、一個寫作者，而這在中國的文學當中一直沒有中斷。我就希望通過電影，從1949年到今天，把中國農村生活的經驗和即將流逝的這些記憶，記錄下來。很多年輕的父母可能是農村來的，但到了他們那一代已經對農村完全無知，就好像電影中梁鴻的兒子一樣。他媽媽和農村有那樣緊密的結合，但到了他那一代連語言都已經消失了。所以在這樣一個雙重原因之下，想拍這個電影。

　　一旦決定要拍這個影片之後，當然要選擇人物。關於農村生活的故事，我想拍的不是一個時間段的，而是有很長時間的跨度。因為在不同的歷史階段，中國人經歷的問題是不一樣的。究竟這幾十年，從一個歷史的角度，發生了什麼？我們經歷的是什麼？這是我非常希望可以通過這個紀錄片來表現的。所以我們首先是從人物的選擇上，決定用「幾

位作家」而不是「一位作家」。因為在中國，不同世代成長的作家也有「代際」的劃分，他們的成長階段代表不同的歷史階段。我們的第一個人物是馬烽先生。馬烽先生背後的時代是1949年到六〇年代，也就是我們稱為社會主義建設階段，集體主義的時代。在集體主義的時代，為什麼會有集體主義？集體主義之下解決了什麼問題？出現了什麼問題？這是我對這樣的一個人物的好奇。因為馬烽先生已經去世了，我們就請了他的女兒，還有跟他相處過的農村村民來講述那一段生活。這兩位村民就是在電影一開始出現的兩位，也都已經九十幾歲，他們是倖存者，他們是歷史的見證人。到了賈平凹先生，他是五〇年代出生的，他的記憶就開始在五〇年代末六〇年代初；到了余華，他是六〇年代出生的，梁鴻是七〇年代出生的。從時間上，這幾個人連結起來就是一個相對完整的中國當代社會發展的一個檢視。

另一方面，也是從地域的考慮：馬烽、賈平凹都出生在西北部，梁鴻在河南，就是中國的中部，而余華在沿海的地方，浙江海鹽在中國的東部。所以這部影片從地理空間上也是從中國的西北部一直到東南部的一個空間的跨度。這樣從時間上，《一直游到海水變藍》從時間上概括了七十年的中國當代社會，從空間上覆蓋了從中國的西北部到東南沿海的距離。但我覺得最重要的是這些人物都有在農村生活的經驗，同時這幾位作家都持續地在觀察農村，在書寫農村。當然他們都有在城市生活的經驗，像梁鴻在北師大讀博士後來在人民大學當教授很多年，但她保

存了她跟農村的聯繫，保持她對農村的觀察。她帶著農村和城市雙層的經驗來觀察中國社會的變化。

　　除了電影裡的不同地標：汾陽、西安、黃河、海鹽，與不同作家，您經常使用中國傳統文化的不同因素：戲曲、書法、詩歌。這些傳統藝術的部分也變成這部電影的結構的重要部分。能否談談《一直游到海水變藍》的結構？

　　這部影片確實有很多地方戲，一開始我並沒有想拍這些地方戲。但是在拍攝的過程中，你會逐漸發現這幾位作家都很喜歡地方戲！（笑）像賈平凹非常喜歡秦腔，在汾陽舉行文學季的時候莫言老師很想聽山西的京劇。中國很有特點，因為在不同的地域都有各自的地方戲。地方戲本身的特點就是用地方語言來表演。後來我就決定應該把這些地方戲也拍進來，因為這是一部關於作家的電影，這幾位作家——賈平凹、余華、梁鴻——在他們的寫作裡面，他們的語言也保持了很多地方的特色。像梁鴻一直在寫河南，她的虛構和非虛構的作品裡面有很多河南話的背影。賈平凹有很多陝西話的特點。利用和使用方言是這些作家共同的特點，它涉及到一個語言的問題。對電影來說，我就開始拍攝這些地方戲來展示那個地方的語言與它的文化特點。
　　再一方面，我覺得剛才講到很長的時間跨度和多種人物、多個地

域，我一直在思考我最近幾年的問題：為什麼會一直採用這樣的一種辦法來拍電影？《山河故人》、《江湖兒女》都採用這樣的一個長時間的跨度。是因為我覺得我們已經進入到一個網路的時代，有不同的觀點、不同的聲音，這些都非常多，所以到目前我覺得要觀察中國社會需要一個整體的觀點。我不想過多地討論或表現一個局部的時間或者一個局部的問題，所有的一切應該帶著一個整體性的結構觀點，用一個比較長的時間去描寫，特別深入到一個因果關係裡面，去理解中國社會。所以《一直游到海水變藍》也用了比較漫長的時間，其實我們可以表現很多時間點，比如我們可以只拍攝余華的時代，或只拍梁鴻的時代，但我們如果要理解梁鴻的時代，從方法上可能要回溯到馬烽的時代，才能夠真正理解梁鴻那樣個人化和私人化的寫作，因為它的背景是五六〇年代的集體化，如果不理解那個年代，也理解不了梁鴻。所以這部影片，加上馬烽有四個人物，七十年的時間，我覺得目前在我的文化環境，思考問題、考慮問題、理解中國，都需要這樣的一個整體化的觀念，要看到一個全貌。

您有幾部紀錄片都跟您的劇情電影有一種特殊關係，比如《公共場所》與《任逍遙》或《東》與《三峽好人》的關聯。《一直游到海水變藍》是否也跟您目前正在拍或即將拍攝的其他電影有關係？

《一直游到海水變藍》沒有像《公共場所》到《任逍遙》、《東》到《三峽好人》這樣直接關聯的關係，但是我覺得它有一些新的嘗試，可能會給我未來的電影帶來一些變化。剛才我們從時間的角度和地域的角度講到這部影片大的結構方法，可是我剪輯這部影片的時候，實際上是我所有影片中，相對來說呈現得最帶有主觀色彩的一部影片。最後那個結構變成十八個章節，因為章節是中國傳統文學裡面的一個分段的方法，而這十幾個章節實際上是在一個線性描述的基礎上，從這幾位作家的講述裡面，我們會發現每一個時代或每一個人物，都是在面對那個時代所要解決的問題或面臨的困難。他們每一個成長或發展過程都是克服跟解決這些困難的過程。永遠都會有的，每一代都會有每一代的問題。最後這部影片就提煉成十幾個關鍵詞，包括第一個段落就叫「吃飯」，那是人生存的基礎，也是五六〇年代對中國人最大的一個難題。解決吃飯的問題，就是他們生活中遇到的最大的一個障礙。接下來就有自由戀愛的問題、病的問題，有家庭問題。到了梁鴻的時候更加個人化，有家庭的問題、父親的問題、母親的問題、姊姊的問題。所以從這個角度來說，最後這個電影的結構不單單是線性的結構，實際上十八個章節像十八個紀念碑一樣，標誌著我們經歷過的痛苦。就像您的書一樣，是一個《痛史》[6]，就是我們經歷過哪一些苦難、經歷著哪一些痛苦。我覺

[6]　指作者白睿文的著作《痛史：現代華語文學與電影的歷史創傷》（*A History of Pain: Trauma in Modern Chinese Literature and Film*）。

得這樣的一個提煉，這樣一個主觀的、新的結構是在《一直游到海水變藍》是第一次使用。它也許會影響到我下面作品的拍攝。

電影開始不久便有一些鏡頭拍到年輕人講手機或看手機，也聽到手機響的聲音。這些鏡頭跟那些傳統藝術的鏡頭有種非常大的對比。從某一個角度，您是否擔心年輕一代已經無法接受那種比較長而具有深度和不同層次的敘述，比如戲曲、長篇小說、甚至電影？在微博、簡訊、網路、和整個速食文化的背景之下，傳統藝術是否正在面臨一種新的危機？

首先，拍攝這些場面一開始的構思是因為這是一部充滿了語言的電影，作家本身的職業特點就是語言。不過在電影中他們是講出來，而他們的職業是寫出來。雖然不一樣，但都是語言的東西。通常來說，可以說是口述歷史。他們用私人的生活經驗來講述他們的故事，所以它一定是充滿了語言的。我也希望這部影片有兩個部分：一個部分充滿了語言，另外一個部分是沉默的，就是語言之外的東西。因為這些語言和講述都是指向於歷史，這些歷史是在什麼時代講出來的？那就是當代。講述這些歷史的時代也很重要。是在什麼樣的一個文化環境和經濟條件？是在哪一年何時何刻來講這些歷史？這些跟歷史本身一樣重要。這部影片講述的大部分內容是歷史，但也有此時此刻、當代的描述。影片有私

人的部分，也有公共的部分。當代部分主要在火車站、火車上、街頭上，都是在一些公共的場所拍的——他們形成這部影片的一個互補。也可以說是一種陰陽關係的結構。

確實在現實中去捕捉火車站、火車這些空間的時候，你會看到年輕人低著頭在看手機。甚至可以說不只是年輕人，我覺得一旦網路在中國變得非常發達，幾乎所有人都把「低頭看手機」當作是我們獲取資訊的一種渠道，這已經變成一種生活方式。同時我不知道在美國怎麼樣，但是在中國短視頻很發達。傳訊息由過去的文字變成了圖像、變成了短片。這是完全不一樣的媒介。所以這讓我回到一個老問題：這幾年我一直在想，我為什麼一直在拍很漫長的時間跨度？我想每一種媒介都有它的好處和特點。網路的快捷和普及是它的好處，但是它的碎片化，它的就事論事的局部性限制，沒有辦法替代文學這樣的一個整體描寫和建構。整體性跟結構性的思維，歷史角度的思考方法是逐漸缺失了。這就是如果我們把電影當作一個傳統藝術的話，我們為什麼要堅持拍電影，而不是去拍一個一分鐘或兩分鐘的短視頻的理由。

您的電影歷史觀，從時間跨度比較長的劇情電影，比如《山河故人》和《江湖兒女》，跟《一直游到海水變藍》所呈現的電影歷史觀有什麼不一樣？

實際上，《江湖兒女》跟《一直游到海水變藍》最主要的不一樣是《江湖兒女》是從九〇年代開始，九〇年代是中國經濟發展加速之前或準備階段，隨著中國經濟發展加速，隨著城市化，裡邊的人物的傳統道德、情感方法和命運發生很多的改變。所以從歷史時間點來說，《江湖兒女》基本上是中國經濟加速前、準備加速發展這個過程中，人的離散、人的命運的風化，但《一直游到海水變藍》實際上是從1949年開始，所以它有更漫長的時間，這中間中國社會也經歷過許多的問題，政治經濟的變化，把人放在一個更長的歷史階段裡面去考察。因為九〇年代我個人也算是經歷者，我面對這段歷史的態度跟四〇年代其實不一樣，因為我是七〇年代才出生的，五〇年代和六〇年代我沒有經歷過。所以它需要的歷史態度就是一種「聆聽」。對導演來說這種「聆聽」很重要。我們不要做太多的判斷，而是要去了解：發生過什麼？為什麼會發生這樣的情況？怎麼解決這些問題的？我覺得作為一種歷史事實呈現和講述，它跟《江湖兒女》不一樣，因為它需要一種更加客觀和帶有距離感的感受吧。

　　這十八個篇章所涉及的問題之所以最後被提出來，還有一個理由：它是從中國的現實到全球性的情況的一個過渡。因為無論是吃飯的問題，還是戀愛自由的問題，還是生老病死的問題，還是家庭的問題，它是在一個中國的語境裡面講述的，但是等到我從這些角度去思考「人」的時候，我想這部影片是一部關於「人」的電影。它不僅僅是關於中國

人的問題，它是關於「人」的問題。所涉及的問題，都是「人」都要涉及到的問題：不同的政治制度，不同的經濟條件，不同的地域，發展的不同階段之間的過渡：每個個人都會面臨這些問題。所以你可以說它組合起來是一部國家的歷史，但是對我來說它更是人的歷史。我們人類都經歷了一些什麼？這是中國鄉土的電影帶給我的，一個更廣闊普遍的，對人的思考。

您近期的電影經常有種「跨類型」（科幻、武俠、等類型）與「跨媒介」（紀錄片與劇情片；電影與文學）的特質。能否談談您電影中的跨類型？

首先，電影作為一個已經有一百年歷史的媒介，它相對來說比較封閉的，這是因為電影也是一個強大的工業。但它同時需要跟不同的媒介產生對話關係。我覺得電影應該是當代文化和當代藝術的一部分。它不僅僅存在著，還互動著、交互著。所以需要跟畫家交互著、跟服裝設計師交互著；跟文學家交互；劇情片跟紀錄片交互、跟突發的公共事件進行互動。在電影早期的時候，如果學電影史會發現像二〇年代，第一時間世界發生什麼，攝影機會馬上過去捕捉；它跟公共事件產生一種很密切的互動。我一直希望電影這個媒介能夠保持這樣的一種活躍性，而不單單是工業規範裡面的製作。這是一部分。

再一部分，我覺得跟不同的藝術家進行跨界的交流，它是帶給了電影多重視點和可能性。因為雖然都是同樣的一個人類社會，每一個媒介都會使用不同的語言：繪畫語言、設計的語言、文字的語言、電影的語言。每一種語言都是一個獨特的觀察角度、方法。電影容易把不同的語言結合到一起，這是我喜歡做跨界媒介的一個原因。

《一直游到海水變藍》不是這部電影原來的標題，為什麼最後改成現在這個名字？

　　這部影片原來標題叫做《一個村莊的文學》（*So Close to My Land*）而不是《一直游到海水變藍》。但是拍攝到余華的時候我們決定用這個新的片名。余華是這四組人物裡面最後拍攝的人物，而且確實是在拍攝的最後一天我們來到他家鄉的海邊，他給我講起他小時候游泳的故事。因為前面已經拍攝所有的人物，所以余華講完這個故事的時候，我覺得它隱藏著這個電影的一個內在精神。我馬上決定應該用《一直游到海水變藍》這個名字。實際上，我想這是那四個人他們背後遇了那麼多的問題、經歷了那麼多的痛苦，然後他們一直在往前走。中國有一個很迷人的故事叫「愚公移山」，那是關於一對父子，要把一座大山移走的故事，被認為是講述中國人的生命力和毅力的一個預言。我覺得余華講的這個故事配合著這幾位作家的講述，是一個海水版的「愚公移山」，因

為無論經歷著什麼，想一直走到一個美麗的地方、一個海水變藍的地方。這就是理想。這是不可能中斷的。所以從這個角度來說，我覺得這個片名更適合這部電影。

您未來有什麼拍片計畫？新冠疫情是否改變您對拍電影的一些計畫和想法？

我在去年新冠疫情之前已經有兩個劇本，然後在整個新冠疫情期間我又寫了兩個新的，所以現在有四個計畫。但是我沒有確定下來拍哪一個。因為它們都完全不同——有歷史故事，有當下年輕人的故事——因為確實經過新冠疫情，我覺得世界發生了這麼大的變化，很多事情需要重新考慮。我覺得我目前處在一個思想上重新思考的階段，我隱約覺得有一種嶄新的東西到來了，但是我還不知道它是什麼。所以我想等一等，我想用一點時間再去理解自己。

<div align="right">白睿文　文字記錄</div>

賈樟柯作品年表

導演

1994
《有一天，在北京》*One Day in Beijing*（短片）

1995
《小山回家》*Xiaoshan Going Home*（短片）

1996
《嘟嘟》*Dudu*（短片）

1998
《小武》*Xiao Wu, Artisan Pickpocket*

2000
《站台》*Platform*

2001
《公共場所》*In Public*（短片）
《狗的狀況》*The Condition of Dogs*（短片）

2002
《任逍遙》 *Unknown Pleasures*

2004
《世界》 *The World*

2005
《這一刻》（短片）

2006
《東》 *Dong*（紀錄片）

《三峽好人》 *Still Life*

2007
《無用》 *Useless*（紀錄片）

《我們的十年》 *Our Ten Years*（短片）

《在哪裡》（短片）

2008
《二十四城記》 *24 City*

《人權故事》 *Stories on Human Rights*（短片）

《河上的愛情》 *Cry Me a River*（短片）

《黑色早餐》 *Black Breakfast*（短片）

2009
《十年》（短片）

2010
《海上傳奇》*I Wish I Knew*（紀錄片）

2011
《曹非》*Cao Fei*（短片）

《潘石屹》*Pan Shiyi*（短片）

《3.11 家的感覺》*3.11 Sense of Home*（短片）

2013
《重啟未來》*Future Reloaded*（短片）

《天注定》*A Touch of Sin*

2014
《老潘的畫與夜》（短片）

2015
《山河故人》*Mountains May Depart*

《人在霾途》*Smog Journeys*（短片）

2016
《營生》*The Hedonists*（短片）

2017

《逢春》Revive（短片）

《時間去哪兒了》Where Has the Time Gone（短片）

2018

《江湖兒女》Ash is the Purest White

2019

《一直游到海水變藍》Swimming Out Till The Sea Turns Blue（紀錄片）

《一個桶》The Bucket（短片）

2020

《來訪》Visit（短片）

監製

2003

《明日天涯》（導演：余力為）

2006

《賴小子》（導演：韓傑）

2008

《完美生活》（導演：唐曉白）

《蕩寇》（導演：余力為）

《床》（導演：韓傑）

2011
《Hello，樹先生！》（導演：韓傑）

《語路》*Yulu*（紀錄片，導演：賈樟柯／陳濤／陳摯恆／陳翠梅／宋方／王子昭／衛鐵）

2012
《記憶望著我》（導演：宋方）

《革命是可以被原諒的》（紀錄片，導演：丹米陽）

2013
《忘了去懂你》（導演：權聆）

2014
《大暑》（導演：陳濤）

2015
《卡夫卡的K》*K*（導演：Emyr Ap Richard／Erdenibulag Darhad）

2016
《枝繁葉茂》（導演：張撼依）

2017
《時間去哪兒了》（導演：Walter Salles／Aleksey Fedorchenko／Madhur Bhandarkar／賈樟柯／Jahmil X.T. Qubeka）

《在碼頭》（導演：韓東）

2018

《海上浮城》（導演：閻羽茜）

《半邊天》（導演：Daniela Thomas／Elizaveta Stishova／Ashwiny Iyer Tiwari／劉
雨霖／Sara Blecher）

《拿摩一等》（導演：阿年）

2019

《鄰里》（導演：Beatriz Seigner／Alexander Zolotukhin／Rima Das／韓延／Jenna
Cato Bass）

2020

《平靜》（導演：宋方）

《又見奈良》（導演：鵬飛）

參考資料

Berry, Michael. "Cultural Fallout." *Film Comment* (Mar/ Apr 2003): 61-64.

Berry, Michael. "Jia Zhangke: Capturing a Transforming Reality." [Interview]. In Berry, ed., *Speaking in Images: Interviews with Contemporary Chinese Filmmakers.* NY: Columbia UP, 2005, 182-207.

Berry, Michael. *Jia Zhangke's "Hometown Trilogy": Xiao Wu, Platform, Unknown Pleasures.* New York: Palgrave Macmillan, 2009.

Frodon, Jean Michel. *Jia Zhangke.* Cosac & Naify, 2014.

Hui, Calvin. "Dirty Fashion: Ma Ke's Fashion 'Useless', Jia Zhangke's Documentary Useless and Cognitive Mapping." *Journal of Chinese Cinemas* 9, 3 (2015): 253-70.

Jaffee, Valerie. "Bringing the World to the Nation: Jia Zhangke and the Legitimation of Chinese Underground Film." *Senses of Cinema* (Victoria, B.C., 2004) (www.sensesofcinema.com/contents/04/32/chinese_underground_film.html).

Jia Zhangke. *Jia Zhangke Speaks Out: The Chinese Director's Texts on Films.* Trs. Claire Huot, Tony Rayns, Alice Shih, and Sebastian Veg. Transactions Publishers, 2014.

Jones, Kent. "Out of Time." *Film Comment* (Sept/ Oct 2002): 43-47.

Kaufman, Mariana & Jo Serfaty. "Jia Zhangke, A Cidade Em Quadro." *Fagulha Films*, 2014.

Kraicer, Shelly. "Interview with Jia Zhangke." *Cineaction* 60 (2003): 30-33.

Lin Xiaoping. "Jia Zhangke's Cinematic Trilogy: A Journey Across the Ruins of Post-Mao China." In Sheldon H. Lu and Emilie Yueh-yu Yeh, eds., *Chinese-Language Film: Historiography, Poetics, Politics*, pp. 186-209. Honolulu: University of Hawaii Press, 2005.

Mallo, Cecilia. *The Cinema of Jia Zhangke: Realism and Memory in Chinese Film.* I.B. Tauris, 2019.

Schultz, Corey Kai Nelson. *Moving Feelings: Class and Feeling in the Films of Jia Zhangke.* Edinburgh University Press, 2018.

吳文光編：《現場》第1卷（特別提到賈樟柯的《小武》），天津：天津社會科學院出版
　　社，2000。

李迅：《賈樟柯：中國的獨立電影人》，載王朔編《電影廚房：電影在中國》，上海：
　　上海文藝出版社，2001，頁147—164。

林旭東、張亞璇、顧崢編：《賈樟柯故鄉三部曲之小武》，北京：中國盲文出版社，
　　2003。

林旭東、張亞璇、顧崢編：《賈樟柯故鄉三部曲之任逍遙》，北京：中國盲文出版社，
　　2003。

林旭東、張亞璇、顧崢編：《賈樟柯故鄉三部曲之站台》，北京：中國盲文出版社，
　　2003。

林旭東：〈賈樟柯：來自中國底層的民間導演〉，載宋曉霞編《有事沒事：與當代藝術
　　對話》，重慶：重慶出版社，2002，頁55—82。

苗野：〈賈樟柯：我只拍一種電影〉，載苗野著《為名人卸妝》，北京：東方出版社，
　　2001，頁156—169。

孫健敏、魚愛源、賈樟柯：〈經驗世界中的影像選擇〉、〈突圍、逃離、落網〉、〈片
　　段的決定〉和〈〈站台〉電影劇本節選〉，《今日先鋒》2002年第12期，頁18—72。

袁園：《賈樟柯：記錄時代的電影詩人》，深圳：海天出版社，2016。

張利：《賈樟柯電影研究》，合肥：安徽文藝出版社，2016。

張獻民：《小武與老六》，載張獻民著《看不見的影像》，上海：上海三聯出版社，
　　2005，頁39—48。

程青松、黃鷗：〈賈樟柯：在站台等待〉，載《我的攝影機不撒謊：先鋒電影人檔案——
　　生於1961—1970》，北京：中國友誼出版社，2002，頁333—380。

賈樟柯、趙靜：《問道：十二種追逐夢想的人生》，桂林：廣西師範大學出版社，2013。

賈樟柯、趙靜編：《語路》，自由之丘－木馬文化，2012。

賈樟柯：《中國工人訪談錄：二十四城記》，濟南：山東畫報出版社，2009。

賈樟柯：《我的焦點》，《今日先鋒》1997年第5期，頁197—201。

賈樟柯著，任仲倫編：《天注定》，濟南：山東畫報出版社，2014。

賈樟柯著，萬佳歡編：《賈想I：賈樟柯電影手記1996—2008》，北京：台海出版社，
　　2017。

賈樟柯著，萬佳歡編：《賈想II：賈樟柯電影手記2008—2016》，北京：台海出版社，
　　2018。

歐陽江河編：《中國獨立電影》，牛津大學出版社，2007。

羅銀勝：《賈樟柯：From文藝範兒To新生代導演》，上海：上海交通大學出版社，
　　2013。

白睿文訪談錄01　PH0256

 電影的口音：
賈樟柯談賈樟柯

作　　　者	白睿文
圖　　　片	西河星匯影業／賈樟柯
責任編輯	尹懷君
圖文排版	蔡忠翰
封面設計	劉肇昇

出版策劃	釀出版
製作發行	秀威資訊科技股份有限公司
	114 台北市內湖區瑞光路76巷65號1樓
	電話：+886-2-2796-3638　傳真：+886-2-2796-1377
	服務信箱：service@showwe.com.tw
	http://www.showwe.com.tw
郵政劃撥	19563868　戶名：秀威資訊科技股份有限公司
展售門市	國家書店【松江門市】
	104 台北市中山區松江路209號1樓
	電話：+886-2-2518-0207　傳真：+886-2-2518-0778
網路訂購	秀威網路書店：https://store.showwe.tw
	國家網路書店：https://www.govbooks.com.tw
法律顧問	毛國樑　律師
總 經 銷	聯合發行股份有限公司
	231新北市新店區寶橋路235巷6弄6號4F
	電話：+886-2-2917-8022　傳真：+886-2-2915-6275

出版日期	2021年12月　BOD一版
定　　　價	390元

國家圖書館出版品預行編目

電影的口音：賈樟柯談賈樟柯 / 白睿文著. --
一版. -- 臺北市：釀出版, 2021.12
　　面；　公分. -- (白睿文訪談錄 ; 1)
BOD版
ISBN 978-986-445-558-4(平裝)

1.賈樟柯 2.電影導演 3.訪談 4.影評 5.中國

987.0992　　　　　　　　　110017936